李小龍

肢體表達的藝術

約翰·力圖（John Little）編著

溫戈 楊娟 譯

商務印書館

本書譯文由銀杏樹下（北京）圖書有限責任公司授權使用

李小龍肢體表達的藝術

編　　著：約翰·力圖 (John Little)

譯　　者：溫戈　楊娟

審　　校：朱建華

責任編輯：張宇程

封面設計：楊愛文

出　　版：商務印書館 (香港) 有限公司

　　　　　香港筲箕灣耀興道 3 號東匯廣場 8 樓

　　　　　http://www.commercialpress.com.hk

發　　行：香港聯合書刊物流有限公司

　　　　　香港新界荃灣德士古道 220-248 號荃灣工業中心 16 樓

印　　刷：美雅印刷製本有限公司

　　　　　九龍官塘榮業街 6 號海濱工業大廈 4 樓 A 室

版　　次：2020 年 11 月第 1 版第 2 次印刷

　　　　　©2016 商務印書館 (香港) 有限公司

　　　　　ISBN 978 962 07 3435 9

　　　　　Printed in Hong Kong

　　　　　版權所有　不得翻印

首先檢查身體

　　由於要進行各種艱苦的練習，所以訓練之前你必須注意一點：首先去看醫生，確認自己沒有任何健康問題（如心臟病或肺結核）。如果你不幸患了某種疾病，就必須停止訓練，直到治癒之後再開始。否則，這些訓練就會帶給你嚴重的傷害，甚至導致死亡。

　　　　　　　　　　　　　　　　　　　——李小龍

獻給兩位優秀人士

泰瑞・力圖（Terri Little）與

布魯斯・卡德威爾（Bruce Cadwell）

沒有你們的耐心、寬容、理解、同情、支持與愛，

就不可能有這本書

前　言

　　約翰・力圖很早就計劃將所有李小龍關於生活、武術、藝術以及哲學的第一手資料和內容，集結成"李小龍圖書館"叢書系列，現在，他終於做到了！當約翰・力圖邀請我為這其中的一本書作序時，我暗自思量，應該從何說起呢？

　　對於這樣一個我認識了三十多年的人，對於這樣一個我每每想起，便湧上無數情感和從內心深處感到溫暖的人，我要如何才能清晰講述他呢？對於這樣一個無論是在我還是我的妻子安妮（Annie）的生命中都無比熟悉的人，對於這樣一個更像我們家人一般的男人，我要如何才能表述清楚呢？你知道嗎？直到現在，我的錢包裏還放着一張李小龍的照片，即使他逝世至今都已經數十年了，我依然保存着這張照片。今天，能有機會來說說我的摯友李小龍，哪怕只是隻言片語，我也深感榮幸。

　　就讓我以自己經常被問到的一個問題來開始吧：我第一次遇見李小龍是在甚麼時候？那是 1962 年，在西雅圖，我和我的家人正在參觀當年的世界博覽會。嚴鏡海，我從小玩到大的朋友之一（當時他與李小龍也還沒有任何關係），從他兄弟那裏聽說有個叫李小龍的武術家，剛健勇猛，而且還擅長跳恰恰舞。嚴鏡海讓我參觀之餘順路去會見這個人，看看他究竟是何方神聖，有何通天之術。當時的我，是第一次聽說李小龍的名字，很是驚訝了一番。

　　有人告訴我，李小龍當時正在西雅圖一家叫做露比・周（Ruby-Chow's）的中式餐館打工，於是我就找到這家餐館，點了一杯威士忌，等着他給我送來。過了一小會兒，我看到了一個衣着得體的年輕男子，他看起來很自信，甚至可以說非常自信。我想，這應該就是李小龍沒錯了。一番自我介紹之後，李小龍讓我示範一些在加州學的功夫。我做了幾個三線拳（three-line fist）中的動作，李小龍說："周先生，太精彩了！"然後他讓我試着對他出拳，就在我的拳將出未出的瞬間，他就已經抓住了我的

手臂，並且把我重重地向前拉了過去（後來我知道他用的那個手法叫"攔手"），當時我的感覺就好像被鞭子抽到了一般。毫無疑問，這就是我們美妙友情的開篇。

李小龍高超的功夫和技巧，讓我印象相當深刻，回家後，我就立刻將此事告訴了嚴鏡海。隨後，嚴鏡海便邀請李小龍到奧克蘭作客（當時我和嚴鏡海都住在奧克蘭）。我直到現在還有李小龍第一次來到奧克蘭，第一次見到嚴鏡海的照片。後來，李小龍又來到我家，當時，我們搬開了所有的桌子、椅子——不是要練功夫，而是要李小龍給我們表演恰恰！從中我們又發現，李小龍有着相當好的時機把握能力和節奏感。這樣來往過幾次之後，李小龍於 1964 年直接搬到了奧克蘭。受嚴鏡海的邀請，李小龍就住在他家裏，當時正值嚴鏡海的妻子過世不久，李小龍的妻子蓮達就幫忙照顧她的兩個小孩。

那時候，嚴鏡海、我，還有一個奧克蘭的學生兼朋友李鴻新，正通過舉重來鍛煉力量和肌肉。在見到李小龍之前，我還參加過健美比賽，跟隨埃德·雅力克（Ed Yarrick，著名健身教練）和其他一些在當時的健身健美界都極富盛名的一些教練學習——如斯蒂夫·里弗斯（Steve Reeves）、傑克·拉蘭內（Jack Lalanne）、克蘭西·羅斯（Clancy Ross）、傑克·德林格爾（Jack Delinger）、羅埃·希利根（Roy Hilligan）等。李小龍剛到奧克蘭的時候，相對來說還比較瘦。當他看到我們——三個中國男子漢——的身材之後，我相信應該就是那時候，李小龍的好勝心驅使着他開始健身鍛煉。我教了李小龍一些初階的舉重練習方法，他馬上不知疲倦地投入訓練。結果，想必大家通過他的電影都已經看到了，毫無疑問，他是成功的！

李小龍和蓮達的第一個孩子李國豪，就是在奧克蘭出生的。也就是在蓮達懷李國豪期間，發生了一件重要的事情，當時一位武術家看不慣李小龍在美國教授非中國學生，於是向他發出挑戰，李小龍接受並贏得了挑戰。儘管如此，李小龍卻對挑戰中自己的表現和結果並不滿意。（這就是典型的李小龍，永遠追求進步的李小龍，即使他當時已經達到專家水平。）在這之後，李小龍告訴我，在這場挑戰中他讓對手投降"花的時間太長了"。如果這算種下了一顆種子的話，成熟開花的時候，就是李小龍

的武道藝術 —— 截拳道！正是在這次挑戰之後，李小龍開始注重從體能和精神上同時改進自己，並鑽研了許多關於運動生物力學以及跟格鬥相關的科學知識，渴望找到一種更經濟、更有效的科學武術體系來征服對手。也是在這次挑戰中，李小龍發現了自己體能上的弱點，亦由此開始努力進行體能強化訓練。

不久之後，李小龍搬到了洛杉磯，但他仍然不時回來奧克蘭看我們，有時候，還會帶着他洛杉磯的弟子黃錦銘或丹·伊魯山度（Dan Inosanto）。而嚴鏡海、李鴻新和我也會不時去到洛杉磯參加李小龍的活動，比如參加他或他夫人的生日宴會，我們自稱為"四個火槍手"（李小龍、嚴鏡海、李鴻新和我）的重聚。我還記得有一次，正好是李小龍在拍《青蜂俠》，我們不得不睡在李小龍養的那隻大丹麥狗鮑勃的附近。還有一次，去的時候正好碰到李小龍和蓮達的女兒李香凝出生。那時候，李小龍正瘋狂地進行負重練習，他的身形看上去令人興奮。也正是在那次拜訪中，李小龍把我拉到一邊，對我說了他那著名的"明確目標"[1]，之後他還把那個人生目標寫在紙上來激勵他自己。

許多人都說李小龍是個領先於時代的人物。但是，他又始終能夠掌握好這個領先的"程度"，使得他並不會成為一個古怪而不為人理解的人，或者與整個時代格格不入的人。在我看來，應該是說他將自我與世界協調得如此的完美，以至於看上去就領先於時代了。他總是衣着得體，關心身邊的人和事情。他還清楚地知道自己想要甚麼。他的專注和意志，使得他在那麼短暫的生命中達到了生命的某種高度。

我在奧克蘭開了家小店，有一次，李小龍在我的店裏呆了整整八個小時，就為了給他的夫人蓮達一個生日的驚喜。在這期間，我記得他在隨手抍來的一張肉類包裝紙上，草草寫下一些關於功夫的文字。但最後，他把這些紙都扔了。現在的我，真後悔當初沒有把它們從垃圾桶裏撿起來。我想，那對於我來說肯定是無價之寶。當然，有這種想法並不是為了參加現在如火如荼的李小龍紀念品的展覽或拍賣，而是為了紀念和銘記，那天我

1　李小龍曾自信地在一張便箋上寫道："我的明確目標是，成為全美國最高薪酬的超級東方巨星。從 1970 年開始，我將會贏得世界性聲譽。到 1980 年，我將會擁有 1,000 萬美元的財富，那時候我和我的家人將過上愉快、和諧、寧靜、幸福的生活。"—— 譯者註

與李小龍一起共度的美好時光。

李小龍曾經告訴我，有朝一日他會贏得世界性的聲譽，他的名字將為千家萬戶的人們所知曉，就像"可口可樂"一樣，這成為了現在的事實！當我周遊全球的時候，每個角落都可以看到李小龍的名字，無論是在北美，還是歐洲或者亞洲的任何一個地方。能夠被全球包括中國的人們認識，那該是多麼大的成就和影響力？我相信，如果我在中國任何一個城市（如上海），對當地人提到李小龍的名字，他們的眼睛也一定會為之一亮的。

這時候，我才發現，要回憶起以前跟李小龍在一起的點點滴滴，是如此輕而易舉的事情。這就是李小龍！令人無法忘懷，令人每次想到他，彷彿時間都會停住。他是如此的富於靈氣和具有精神力量。每次當我情緒低落的時候，他總有辦法幫我重新點燃激情，讓我感覺更好。他可能在上一秒還一本正經，下一秒就已經古靈精怪了。每次到我家來，他總要向我的妻子展示他那結實而平整的腹部，活像搓衣板一樣。他是如此的幽默和滑稽，每次他不讓我們笑到腸子打結決不會離開。儘管我在這裏跟大家分享的故事是如此有限，但我真心的希望你們能夠從中感受到李小龍的魅力，以及我們對於能成為他朋友的那種榮幸和激動。

此外，我真誠地感謝約翰·力圖先生，他完成了一項如此龐大的工作，編輯了李小龍的這些武學圖書。在這之中，他犧牲了很多，僅僅就只是為了給我們展現真實的李小龍，活生生的李小龍——思考者、哲學家、武術家、藝術家，一個實現了自我的人！李小龍是多面的，多元的。約翰讓我們有機會去親近和了解李小龍的每一面。在很多方面，約翰自小就受到李小龍的很多影響，因此，約翰才有決心和毅力，來從事這樣一件浩瀚的工作，很多時候，約翰的執着，總能讓我想起李小龍。

同樣，我還要感謝李小龍的夫人蓮達。當李小龍和蓮達剛結婚的時候，她還只是個二十出頭的，還不懂得下廚的女孩。當他們剛來奧克蘭的時候，還是我教她做一些李小龍喜歡的中國菜餚。隨着她慢慢成長，她成了我見過的最偉大的女人。就連李小龍也認為，他的成功應該歸功於蓮達。正是得益於蓮達的努力和堅持，才有了"振藩截拳道核心"，一個全部由執着於保留和永存李小龍哲藝的他的親傳弟子們所組成的機構。我相

信，李小龍若能看到蓮達的努力和奉獻，他一定會很欣慰的。

　　當李小龍去世的時候，他的女兒李香凝還只有幾歲大。但是，隨着與振藩截拳道組織愈來愈多的接觸，聽到李小龍的弟子、朋友們的回憶愈來愈多，她對自己的父親也了解得愈來愈深。如果李小龍能夠看到李香凝個人和職業上的成功，他一定會被感動，驕傲地將她擁入懷中，拍拍她的腦袋告訴她，她永遠都是他的小可愛。

　　最後，我希望每一位讀者，都能夠通過閱讀這本書的感悟，激勵自己去努力追求自己生命中所渴望的那些目標。因為這部書中折射的就是這樣一個突破生命中的重重阻礙、最終憑藉對自己的信心獲得成功的活生生的人。因此，或許你能夠從中獲得成功的靈感。即使是現在，我仍然能夠感受到李小龍的存在，感受到他對我的激勵。當我舉重的時候（現在我還堅持每週鍛煉兩至三次），我總是告訴自己“再進一步”，然後為了自己多做一個，再為了李小龍多做一個。這從來沒有失敗過！

<div align="right">周裕明</div>

<div align="right">1998 年於美國加利福尼亞奧克蘭</div>

機遇垂青有準備的人

　　有這麼一天，李小龍遺落了自我的期盼；有這麼一天，成就了李小龍新的生命輝煌——是的，就請允許我來為您首先描述一下這特殊的一天吧。

　　地點就在加州奧克蘭百老匯那家由嚴鏡海和李小龍共同創辦的訓練基地——振藩國術館內，時間是在 1964 年 12 月底或 1965 年 1 月初，我還清楚地記得，當時我身懷李國豪已經八個月了，我在現場見證了這一具有非凡意義的時刻，同時見證的，還有嚴鏡海和一些來自加州我不認識的武術家們，他們看上去都是很厲害的武林前輩。主角是李小龍和另一位華人武術家（看起來比那些武林前輩年輕一些），毫無疑問，這位華人武術家代表了三藩市的武術團體。

　　如果要從義和團的源頭，或從中西文化碰撞的角度來討論這次挑戰的因由，那麼僅僅就此就可以獨立成文。在這樣的背景之下，毫無疑問，那個深受傳統武術薰陶的華人武術家，至少看起來對李小龍向美國人（或者說，向非中國人）教授功夫並不滿意。正是由於傳統觀念在他心中根深蒂固，他於是向李小龍發出了挑戰，並迫使他接受挑戰，而挑戰的勝負將直接決定李小龍能否繼續向非中國人教授功夫。李小龍推崇孔子的教育理念，即"有教無類"，於是他欣然應戰，並定下了比武日期。

　　接踵而來的比武，對李小龍整個人生所產生的影響，儘管比實際的勝負結果來得重要，但還是讓我首先對這次比武作一個簡單的講述：比武開始之後不久，這個華人武術家就開始繞着場地滿場跑，譬如跑到旁邊的小房間，再穿過另一個門回到比武場地。這樣繞了幾個圈，李小龍又追了幾個圈之後，終於將他放倒、鎖制在地面，使其毫無還手之力，然後用中文大聲喊道："你服不服？"這樣喝問兩、三次之後，那個華人武術家終於服輸，那些三藩市的武術家們也迅速離開了。

　　整個比武很快就結束了，大概就是三分鐘的時間，嚴鏡海和我都欣喜

若狂。但李小龍卻不。仿如昨日我才看到的一般，他坐在館裏的台階上，雙手抱住頭，懊惱自己沒有以更經濟的技術速戰速決，也懊惱自己在整個追打過程中體力被消耗殆盡。事實上，那確實是李小龍第一次感到喘不過氣以及體力幾乎虛脫。因此，他並不為自己取得比武勝利感到高興，而是深深的失望。他認為自己的體能和功夫，都遠沒有達到自己的期望值。於是，這次比武就成為了李小龍研創截拳道，以及不斷創新科學訓練手段的最直接驅動力。

我必須強調，在我還有其他人看來，1965 年早期的時候，李小龍的體形看起來就已經很不錯了。但是事實上，他並不是一個生來如此的人。在香港長大的他從小就很瘦弱，他媽媽告訴我小時候的李小龍骨瘦如柴，他白天去學校上課，晚上（常常）看電影到深夜，生活方式並不那麼健康。不過，從他 13 歲開始，他跟隨葉問大師學習詠春，白天也練，晚上也練，很堅持也很刻苦，因此，當我 1963 年看到他的時候，他的體形就已經不錯了。自從奧克蘭的那次比武之後，對自我並不滿意的李小龍，認為是時候做更多的鍛煉和提升，以便讓自己變得更好，以時刻準備迎接和抓住任何實現自我夢想的機會。

李小龍並非只是簡單的進行更多跑步，多重複練習幾次，或者增加重量練習而已。他針對自己的問題，設計了科學的解決方案：（1）設定自我健康和健身的嶄新目標；（2）探尋最好的鍛煉方法，以實現自己想改變的願望；（3）結合科學原理，發展和創新科學的鍛煉方法和輔助訓練手段，同時記錄自己的進度，適時改進這些方法和手段。這一切，對於李小龍來說都不是巧合，也不是偶然，更不是他天賦異稟，而應該歸功於李小龍所擁有的智慧和求知慾望（絕佳拍檔，缺一不可）、努力和堅持（無論面對怎樣的困難都堅韌不拔）以及專注（享受達到目的之前的過程）。

很多時候別人會問我，李小龍哪來那麼多時間訓練呢？答案很簡單——關鍵就在於他對自我時間的分配。一天 24 小時中，總有那麼幾個小時，是李小龍的身心訓練時間，是他追求更好自我的時間，也是他充分調用自己想像力的時間。除了正常的訓練時間之外，李小龍還常常會一心多用：如同時看書、彎舉啞鈴、拉伸腿部肌肉；或者跟孩子們玩一些體能遊戲；或者，開車的時候做一些靜力鍛煉。有種小孩被叫做"多動兒"，我

想即使李小龍是成年人，也是如此吧。

李小龍為了實現優秀體能所採取的那些方法，可以說都在這本《李小龍的肢體表達藝術》當中，書名亦貼切地展現了李小龍對武術的自我闡釋。李小龍的武道藝術 —— 截拳道，是一個指導我們充分發展身體潛能的全方位方法論，其中首要發展的便是身體素質的潛能。李小龍及其藝術，最合適的說法莫過於：他們達到了人類實用美學的巔峰。

當你閱讀此書時，請注意思考當中的過程，而不要局限在李小龍所使用的那些特定技術和日常訓練內容上。您應該關注的是他的思考方式、他的科學鑽研態度，以及運用科學的方法解決問題的探索精神，而不是機械式地照搬李小龍在訓練課程中的一字一句，一招一式。在過去幾十年的時間裏，健美和健身行業蓬勃發展，聰明如你，一定可以從中發現很多有利的信息。李小龍總是會潛心研究新的行業和領域，他同樣也會鼓勵你這麼做。沒有最好，只有更好，追求巔峰，永不止步的李小龍，時刻享受着自己在達到體能極致過程中的每一步。換句話說，努力比目標本身更重要，李小龍正是為了那個與人分享肢體表達藝術的機遇而時刻作出準備。記錄他這些努力的，有他的經典功夫電影，也有他的武學訓練筆記，所有這些他所遺留下來的東西，大多都包含在這本書中。

對我來說，李小龍激勵了我一生，讓我健康，讓我充滿活力。在我們曾經相互交織的生命中，他不僅是我的丈夫、我孩子的父親，更是我的良師和益友。我現在還能感受到他給我的激勵。現在，有了這本書，更多讀者便有機會感受李小龍的哲藝和精神。

亞里士多德告訴我們，教學能力是判斷知識深淺的唯一標準。讀這本書，你會發現李小龍對於健身和訓練有着很深刻的認知。不要拘泥於書中細枝末節的東西，而應該關注並努力了解書中的科學方法。李小龍通過這本書，教會我們挖掘最大潛能的科學方法。我們要感謝他，並遵循他的科學方法，為即將到來的機遇準備好自己，因為機遇只會垂青有準備的人。

蓮達 · 李 · 卡德韋爾

序 言

　　自我覺醒是所有知識的終極目的。那些邀請我教導他們的人，並不是想知道如何保護自己，或者說殺死他人。他們更希望我教導他們如何通過動作來達到自我表達的目的，不論是急躁、決心或者其他情緒。換言之，他們希望我跟他們有償分享的，正是在攻擊中的肢體表達藝術。

<div style="text-align: right">—— 李小龍</div>

　　多年以來，關於李小龍 —— 這位偉大的武術家和哲人 —— 的肢體訓練方法，引發了諸多的遐想。之所以說是"遐想"，因為其中大部分言論，不是胡編濫造的，就是道聽途說的。原因在於，不少傳言只是個別人士在李小龍去世後就某些問題，詢問了某些李小龍的學生，他們簡單地回憶了當年李小龍是如何通過訓練來發展自己強健的體魄，以及如何挖掘自己體內的潛能並使之發揮到極致，等等。然後這些人從這些片段回憶中，得出了一些似是而非的結論。

　　更多的問題還在於：(1) 這些李小龍的學生，事實上當初並沒有充分關注李小龍的個人健身訓練方法，他們更關注的是李小龍的格鬥原則和技擊戰術；及 (2) 李小龍喜歡單獨訓練，因此並沒有太多學生有機會了解他的訓練流程和訓練計劃。

　　此外，更主要的問題還在於，李小龍總是持續不斷地在嘗試新的訓練

器材和理論，因此，即使有哪位學生曾經親眼見到李小龍的某一種訓練方式，也最多像是在一部動作電影成千上萬的腳本中，看到的某個小片段。從一個小片段中，我們又如何能夠窺得整部電影的全部內容？同樣的道理，幾十年前關於李小龍訓練的某一個模糊片段，又如何能夠反映出李小龍健身訓練的整體？就像李小龍自己曾經說過的："脫離了整體的部分，是沒有任何意義的。"

李小龍逝世後不久，我正好13歲——對於年輕的男性來說，那正是一個積極尋找偶像的時期——我始終記得初見李小龍形體時的震撼，並留下了很深的印象，與此同時，又感到異常沮喪，因為信息閉塞，我沒辦法知道他這個體形是如何練成的。他的形體當然並非生來如此優美，體能也並非生來就如此出眾——那麼，他究竟是如何成就這些的呢？如果這一切僅僅只是武術練習的結果，那麼，所有練習武術——尤其是跟李小龍一樣練習截拳道的人——都應該像他一樣。但很顯然這並非事實。

從李小龍十幾、二十歲的照片，我們可以看出他的形體還並不那麼完美，很顯然，遺傳基因並未起很大作用，而是他後天努力的結果。那麼，他究竟是如何努力的呢？仍然沒有答案。我曾經嘗試從武術類雜誌和書籍中找尋答案，但他們所談論的都是李小龍的"訓練方法"，而對於李小龍究竟是如何塑造自己的形體，卻沒有丁點正面的闡述。事實上，就連那些已有的訊息也是模糊的，甚至有些信息，後來我還發現純屬誤導。

那些聲稱了解，甚至說自己曾和李小龍一起訓練過的人們的言論，有

些還是互相矛盾的。如有一位學生説李小龍每天跑 5 英里（他沒有），另一個人説他每天不會跑多過 2 英里。然後，還有言論説李小龍通過舉重訓練來塑造形體。數十年來，還有一個頗為流行的説法，認為李小龍特別提倡進行高強度的重複訓練（多至每組 25 次）。事實上，在我為了編撰本書，對李小龍的文章以及個人訓練日記進行研究的時候發現，這些言論都是毫無根據的。（如在李小龍的手稿中，就説重複的次數應該中等，而且取決於個人實際情況，一般每組重複 6 至 12 次。）

另外，從來也沒有一個所謂的權威，似乎能夠解釋清楚李小龍究竟是如何練就那麼出眾的形體。他們最多簡單地講述那是李小龍 "舉重和跑步" 的結果，但這也是很不恰當的解釋。這樣的解釋（儘管有時是來自於權威），如何能夠幫助到那些對李小龍的體能訓練方法感興趣的人呢？一旦我們深入提問 "怎樣" 和 "甚麼" 的時候，這樣的回答基本上就變得沉默了：李小龍是怎樣舉重的？他採取的具體訓練方式是甚麼？他每次做多少組？重複多少次？他每週訓練幾天？更重要的是，李小龍有任何特殊的日常訓練程序嗎？

最終，我們找到了答案。在李小龍逝世 25 年之後，他的遺孀蓮達·李·卡德韋爾為我們打開了李小龍不為人知的世界的大門。李小龍的個人筆記、文章、讀書筆記、日記等，一一呈示出來，讓我們這些深感興趣的人，得以貼近了解李小龍重視和不重視（透過省略）的方方面面。同時，構成此書《李小龍肢體表達的藝術》主要內容的李小龍親筆手稿，讓我們能夠真正窺見，李小龍用來修煉、塑造，以及調整自己那令人難以置信的形體的實際科學方法和訓練手段。

有些人説，除非我擁有李小龍似的身體特性或天賦，否則，嘗試他的訓練方式和方法將毫無用處。我只想説，這個説法是非科學的，也直接違背李小龍的信念。因為，這與人類共有的人體生理機能及其訓練科學相違背。讓李小龍獲得碩大、清晰、強健形體的訓練促進因素，同樣也可以在每個人身上產生促進作用，因為這才符合人類相同的生理和心理自然屬性。

李小龍一直認為，任何正常人的身體結構和生理機能，本質上都是相同的，這些都體現在他的武道藝術及其個人訓練理念中。與此同時，每個

　人的形體和生理特徵，在一定程度上又因人而異 —— 從極小的差異到相對巨大的差異。因此，事實是，一方面人體訓練的總指導理論和原則是相同的；另一方面由於每個人存在其相對獨特的個性差異，在訓練中，又需要適當的進行個性化的調整和安排。

　　當你閱讀此書時，你要做的就是在遵循本質的、共性的原則的基礎上，將本書中的知識學以致用，就像李小龍曾經做的一樣。但是，不要期望就在你看書的這短短幾個小時中，達到李小龍所達到的程度，就像李小龍自己說的："僅僅知道是不夠的，我們必須去應用；僅僅希望是不夠的，我們必須去做。"

　　能夠瀏覽、整理和編輯李小龍有關武術和體能訓練等各個方面的第一手資料，是我 25 年來的夢想，這讓我最終能夠回答那些我曾經以為沒有答案的問題。同樣將對我，以及我的子孫後代產生重大影響的，還有李小龍對於他的訓練、生活、哲學以及武術等諸多方面，一絲不苟的科學態度和精神。

　　《李小龍肢體表達的藝術》一書中所展示的，都是來自李小龍的真實訓練理念。書中每一章節中展示的內容，既不是道聽途說的，也不是來自那些健忘的同事或者自詡的"專家"，而是來自李小龍本人，來自他的手稿、讀書筆記、信件、日記以及採訪記錄。只有當我發現在李小龍自己的敘述中，無法找到答案的時候，我才會尋求那些曾經跟李小龍一起訓練，或者了解李小龍的人幫忙。儘管如此，我尋求幫忙的，也一定是那些跟

李小龍一起訓練時間最長的人。同時，我還會根據已知的事實，對他們的回憶進行考證，有些得以證實，有些則難以實證。對於那些全體一致的回憶，我就會採用；而對於那些並無充分理據和說服力的回憶，我就不予採納。

　　本書主要在於闡述人體肌肉、力量以及其他各方面的訓練方法，以打造整體的健康和健美。肌肉是身體運轉的發動機，對於每個人（尤其是武術家）來說，都是至關重要的，因此需要多加練習。不要誤會，我並不是說每個人都要練到看起來像專業健美運動員那樣。

　　出於格鬥實用目的，強健的肌肉也是李小龍進行科學訓練的結果之一，它們看上去也確實令人印象深刻。相反，假如我們僅僅只是為了好看，而單純強調肌肉塊的發展，這對於促進格鬥技能和提升體能的作用其實並不大，當然，這不包括那些為了適當發展肌肉而進行的科學訓練。因此，除非你的工作需要你重複提起重物來展示你健美的形體，否則的話，我們應該把時間投資在讓自己更為健康、整體、平衡的內在美，而不是外在美之上。

　　《李小龍肢體表達的藝術》一書，還將教會你如何在整個人生中保持良好的活力狀態。你會充滿能量、自我感覺良好、身心保持整體平衡，並自然而然地擁有外在的魅力。同時，就我個人來說，我很高興那些認為李小龍是個天才，不需任何努力即可獲得那麼出眾形體的毫無根據的說法，終於可以平息了。事實上，李小龍身上的每一寸肌肉，都需要他進行長期且勤奮的鍛煉才可能獲得。希望大家明白，李小龍是在從事了大量關於健身和體能訓練方面的科學知識的學習、研究和應用之後，才能獲得不斷的進步，才最終達到眾所周知的那種境界和水平。

　　李小龍所付出的數千數萬個小時的訓練時間，告訴我們每一個人都擁有變得更好、更有能力的潛力。雖然李小龍已經逝世，但是他的手稿、照片以及所有關於他的記憶，都在告訴我們這個道理。或者，就像蓮達‧李‧卡德韋爾在李小龍墓地那本翻開的書頁中鑲下的那句話一樣：

　　　　你的精神將永遠引領我們邁向自我的解放！

　　我之所以撰寫此書，正是因為我深懷着對李小龍的偉大敬意，也正是因為我對李小龍為整個世界健身領域所作出的巨大貢獻表達謝意。

<div align="right">

約翰・力圖

1998 年 6 月

</div>

關於李小龍形體的評價

許多人都見識過李小龍的超凡勁力，見識過他的柔韌性，也見識過矮小的他，卻擁有了不起的肌肉。我知道，許許多多的龍迷寧願相信李小龍生而擁有特殊的能力，因為每當我告訴他們，李小龍的超凡形體是通過他的實踐、毅力以及高強度的訓練而達成的時候，他們都不相信！

—— 蓮達·李·卡德韋爾

李小龍的肌肉輪廓非常、非常、非常鮮明，幾乎沒有甚麼脂肪。我想，他可能是世界上脂肪含量最少的運動員。這使得他（在電影中）看起來非常有說服力。有許多人，他們能夠做所有的動作，也擁有所有的技能，但是他們看起來就沒有李小龍那麼有說服力，也不像李小龍那樣令人印象深刻。李小龍是獨一無二的。他是許多人的偶像。這些人追隨著李小龍的腳步。他們也渴望成為知名的武術家，渴望拍攝電影。因此，他們付出努力，日復一日抓緊每分每秒進行訓練。作為偶像，李小龍事實上已經給全球各地的許多孩子以深深的激勵。他在全世界範圍內都擁有巨大的影響，我相信，他會一直活在人們的心中。

—— 阿諾·舒華辛力加

當李小龍褪去身上的 T 恤之後，我再次被震撼了，一如我每次看到他的強健形體時的感覺一樣：他的肌肉令人着迷。

—— 查克·羅禮士（Chuck Norris），
摘自 *The Secret Power Within*

是他成就了他自己。是他雕塑了他自己。無論他在做甚麼，他身上的每一塊肌肉都很勻稱、和諧，並且非常實用。還記得我最近一次見到他的時候，他的形體還是那麼完美，他的皮膚像天鵝絨一般光滑，令他看上去有魅力極了。

——詹姆士・科本（James Coburn）

他並不那麼重，但他的行動十分有效率。他很強大，他所有的體重都來自身上肌肉的重量。他的外形非常吸引眼球，甚至顯得耀眼。

——卡里姆・阿卜杜拉・渣巴（Kareem Abdul-Jabber）

當他脫下外衣的時候——天哪！——他看起來就像是查理斯・阿特拉斯（Charles Atlas）[2]！

——木村武之

引　言

　　有一個關於武術家、藝人、演員及哲人李小龍的形體和肌肉的故事，相傳了近三十多年。這個故事，跟一個叫安·克洛斯（Ann Clouse）的女人有關，她是李小龍為華納兄弟拍攝的最後一部電影《龍爭虎鬥》的導演羅伯特·克洛斯（Robert Clouse）的夫人。有一天，克洛斯夫人來到電影拍攝現場，看到當時衣服褪至腰間、身上汗涔涔正在香港炎熱潮濕的天氣下專心編寫電影打鬥鏡頭的李小龍。當她看到李小龍身上那令人難以置信的肌肉時，她便着了魔。

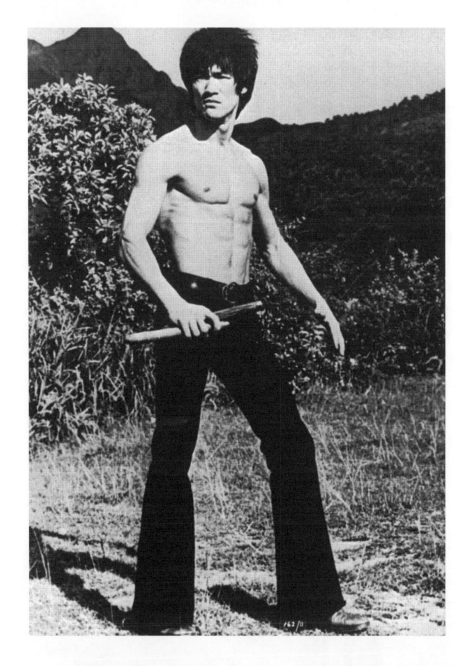

　　在李小龍拍攝動作鏡頭的間隙，她鼓起勇氣朝這位年輕的巨星迎了上去，並且詢問是否可以"感受一下他的二頭肌。""當然可以。"李小龍爽快地答應了，事實上，他已經遭遇過不計其數這樣的請求了。他握緊他的手臂，鼓勵她試試感受。"我的天哪！"她的手在觸到李小龍的肌肉時不可思議地縮了回來："我好像摸到溫暖的大理石！"

　　自從李小龍 1973 年 7 月因腦水腫逝世之後，幾十年過去了，然而人

們仍然在談論着那位身高 5 英尺 7.5 英寸（約 1.72 米），最重的時候也只有 135 磅左右（約 61.2 公斤）的男人的形體，這簡直不可思議。我說"不可思議"，是站在西方文化的角度來說的。在我們的觀念中，良好的形體應該是像那些強壯的球員一樣，身高至少 6 英尺（約 1.82 米），體重將近 300 磅（約 136 公斤）。更不可思議的是，幾乎每一個人都在挖掘自己跟李小龍相遇的不同故事，無論是口頭親述，還是通過電影、文章或視頻等媒介。武術家仍然推崇李小龍的形體、靈敏、力量、速度，還有他在徒手格鬥領域中所產生的重要作用；影迷們則對他那矯健的身手着迷，讚揚他單槍匹馬地在世界影壇開創了新的動作電影流派，為那些追隨他的人，如史泰龍、阿諾·舒華辛力加等打開了一扇大門。哲學家們，則對於他在消除東西方哲學思想差異上所作出的努力，以及他在融合這樣兩種曾經被視為水火不相容的純哲學理念上所取得的成就，留下深刻印象。

此外，還有另外一批人 —— 健美運動員和那些愛好肌肉鍛煉的人 —— 也看到了李小龍不同的另一方面。同樣，也是不可思議地 —— 但稍微帶點諷刺意味 —— 因為李小龍從不認為自己是一位專業的健美運動員，但他的健美形體，卻始終被那些國際和不同地區的健美運動員和那些愛好肌肉鍛煉的人所推崇，而在很長時間裏，一直被認為是最令人眼前一亮的形體。同時，李小龍為了自己的形體塑造所付出的巨大努力，也令人印象深刻，無論是年輕的，還是年長的健美運動員，都深知當中所付出的努力。健身界的傑出人物或健身領域的佼佼者，其中包括"綠巨人"盧·費雷格諾（Lou "The Incredible Hulk" Ferrigno）、蕾秋·麥莉什（Rachel McLish）、佛雷斯·惠勒（Flex Wheeler）、桑恩·雷（Shawn Ray）、蓮達·莫瑞（Lenda Murray）、多利安·耶茨（Dorian Yates）、李·哈尼（Lee Haney）等，也無一例外地表示，李小龍的體格對他們的職業生涯產生了不小的影響力，更曾表達了感激和崇敬之情。阿諾·舒華辛力加對李小龍的形體和肌肉的印象，一直都非常深刻，他最近告訴我："李小龍的肌肉輪廓非常、非常、非常鮮明。幾乎沒有甚麼脂肪。我想，他可能是世界上脂肪含量最少的運動員。這讓他（在電影中）看起來非常有說服力。有許多人，他們能夠做所有的動作，也擁有所有的技能，但他們看起來就沒有李小龍那麼有說服力，也不像李小龍那樣令人印象深刻。李小龍是獨一無

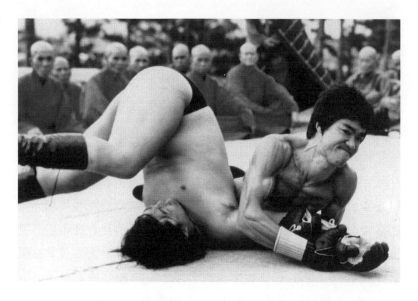

二的。"這着實是相當高的評價！

　　這一切可能令有些人會覺得難以置信。畢竟如果按照北美的標準來說，李小龍的形體並不能令人滿意。但為何像阿諾舒華辛力和費雷格諾這樣的巨星，都承認李小龍的形體給了他們很大的激勵呢？答案就一個詞：質量。我們幾乎從來沒有見過一個擁有如此完美的肌肉線條、令人喜歡的外形和清晰分明的輪廓的男人，令所有人自慚形穢。他的動作迅捷、令人眼花繚亂，而一旦安靜下來，他又淡定如山，如紳士般優雅。許多健美運動員和足球選手在休閒的時候，一點都不像比賽時那麼神采飛揚。他們走動時，身上的大塊頭肌肉，就好像溶化了的一灘果凍，軟弱無力且一點都不和諧。李小龍的形體則相反，他的肌肉時刻都是結實、緊湊、高雅、精緻和清晰的 —— 無論是在移動時，還是靜止時。

　　如果要探究李小龍的肌肉組織，與那些健美運動員有所區別的內在原因，我想就在於李小龍並非如那些健美運動員一樣，是為了炫耀或展示而練習肌肉。引用李小龍在美國西雅圖的第一位弟子傑西·格洛弗（Jesse Glover）的一句話來說，就是"他首先關心的是實用與否。"李小龍所塑造的超凡形體，只是這個訓練理念的副產品而已。騰空八英尺高飛踢擊破電燈泡(這在李小龍客串的電影《醜聞喋血》，以及主演的電影《猛龍過江》中都有示範)，或者從三英尺開外以迅雷不及掩耳之勢出拳擊中對手，都應該歸功於力量和速度，這才是李小龍長期勤奮努力鍛煉身體所追求的結果。儘管他的體格看上去毫無疑問是優美的，但這並非他訓練最重要

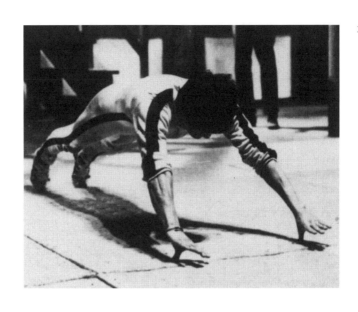

目標。

我想之前從來沒有人——或許之後也不會有人，能夠將個人外形上的影響發揮到如此的程度。李小龍擁有閃電般的反應速度、超強的柔韌性、令人畏懼的勁力、強壯的肌肉，還有如貓般的高貴優雅，所有這些，都融合在他一個人身上。更重要的是，他的體格勻稱而錯落有致，也許不是每一個人都會羨慕參加世界先生比賽的那些選手們，但是幾乎我所遇見的每一個人，都很羨慕李小龍的形體，這其中既有參加世界先生比賽的選手，也有大街上的普通男女。

李小龍一生中，從未參加過任何健美比賽，但是他卻影響了那麼多健美冠軍得主。從這個事實，我們可以看出李小龍的成就是如何突出。他從來無意變成大塊頭。黃錦銘——李小龍最親密的朋友之一，也是最有奉獻精神的弟子——回憶道：“李小龍訓練的主要目的是為了發展力量和速度。”那些有幸見過李小龍的人，包括荷李活的製片人，和他的武術家朋友，都說李小龍的肌肉具有相當大的勁力。當然，這也並不是說，李小龍對塑造形體沒有任何興趣。木村武之——可能是李小龍最親密的朋友（他曾在李小龍 1964 年的婚禮中擔任伴郎）——說李小龍在振藩國術館的時候，總會脫下身上的衣服，然後進行訓練。很多時候，這也是為了看看他旁邊的人們有何反應。“他的背闊肌（上背部的肌肉）是我見過最完美的。”他還說：“他還很會搞笑，有時候他會假裝自己的大拇指是一個空氣軟管，然後他把它放進自己的嘴巴裏面，假裝是被這個軟管弄得背闊肌

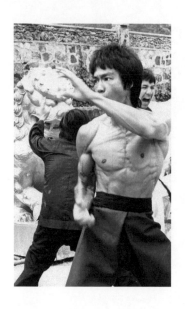

膨脹了起來。當他這樣做的時候，就好像變成了一條可怕的眼鏡蛇！"

實用的健身和超凡的力量

丹·伊魯山度 —— 李小龍另一位親密的朋友，在 1967 年至 1970 年之間，也被李小龍選為洛杉磯振藩國術館武術課程的助教 —— 說李小龍最關心的，是能夠轉換為"勁力"的那種力量。"有一次，我還記得我和李小龍在聖莫尼卡的海岸邊散步，不遠處就是 The Dungeon（這間健身館以前歸"健美將軍"維克·塔尼 [Vic Tanny] 所有，他是外籍居民）的原址。突然，從那間健身館裏走出一個大塊頭，他是一個很強壯的健美運動員。於是，我對李小龍說，'喔，瞧那個人的手臂！'李小龍的回答，直到現在我還記憶猶新。他說，'是的，他的確很大塊頭 —— 但是他的勁力又如何呢？他能夠高效地運用那麼大塊頭的肌肉嗎？'"勁力，在李小龍看來，就是個人能夠迎合現實世界的需要，將自己的力量快速而高效地發揮出來的能力。

李小龍的力量，簡直可以用出神入化來形容。他可以用一根手指，或者就是大拇指做掌上壓；他能夠在身體前用手臂撐起 75 磅重的槓鈴，並且鎖肘長達數秒；他著名的寸勁拳所發出的勁力，能夠將體重超過他達 100 磅的人，擊出 15 英尺開外；他那在 127 磅至 135 磅之間徘徊的體重的身體裏，所蘊含的能量卻是驚人的，他一記側踢就能夠將 300 磅的沙袋擊得飛蕩到天花板上。

　　李小龍進行重量訓練主要關注的就是力量和它所產生的結果。李小龍慢慢開始將練習改進至某種接近於直覺認知的極限 —— 有些健美界的人稱之為"本能"訓練。那些不時跟李小龍一起訓練的人，如武術家／武術演員查克·羅禮士（Chuck Norris），儘管他們本身已經夠大塊頭了，但他們仍然將李小龍視為世界上最強大的人之一。

李小龍的健美之路

　　李小龍潛心研究人體生理學和人體運動學，這使得他能夠快速地識別何為有用的練習，何為無用的練習，也使得他的訓練時間都是用在那些能夠實際產生效果的練習上，從不浪費。李小龍認為運動科學專業的學生不應該局限於體格上的塑造，而應該注重發展強大的力量、速度、技巧、健康的體魄和優美的肌肉外觀，從而與那些單純強調體格完美的人真正區別開來。李小龍認為我們每天都應該抓住機會來改進自己的身心，因為不進則退，如果你不能抓住進步的機會來不斷挖掘我們的潛能，並使之趨向於最大化，反而選擇忽視機會的話，那麼你就會停滯甚至倒退。

　　李小龍早就意識到，要充分挖掘自己的體能潛能，我們就要漸進式地進行練習，並且跟自己的惰性對抗，不要放棄自我的實現而選擇背道而馳，選擇窩在沙發裏看電視，這樣就相當於關上了潛能的閥門，身體也會不斷走向萎縮。李小龍渴望不斷從身心上全面了解自己。他渴望知道自己真正的能力所在，而會不滿足於現在已經達到的那些能力。在這樣的思維指引下，他將自己的每一次訓練課程都視為學習的機會，一個使自己可能提升到新層次的機會。也正因為如此，他能夠很敏銳地察覺到哪些人惰性發作，開始怠於訓練，哪些人則是完全低估了自己的能力。

　　斯特林·斯里芬（Stirling Silliphant，李小龍的學生之一）就跟我們分享過一個有趣的故事。在這個故事中，我們可以明顯地看到李小龍對於漸進式進行心血管阻力訓練的意見，以及對任何人（在這裏是斯里芬）不可低估自己體能潛力的告誡：

　　李小龍讓我每天和他以較快的速度跑三英里。我們大概花 21

至 22 分鐘跑完。大概 8 分鐘一英里。[3] 有天早上他對我說："今天我們跑五英里。"我說："朋友，我跑不了五英里。我年紀比你大很多，而且跑五英里對於我來說實在太困難了，我絕對跑不了。"他說："我們已經能夠完成三英里了，五英里也就是多了兩英里而已，你可以做到的。"我說："那好吧，我試試。"當我們跑到三英里，朝四英里跑並堅持了三到四分鐘之後，我感覺還好。但很快我就開始想放棄了。我太累了，我的心跳很劇烈，我覺得我跑不動了，於是，我對他說："朋友，如果……"——當然我們還在繼續跑步——"如果，我繼續跑的話，我就要心臟病發作死掉了。"他說："那就死掉吧。"這句話簡直讓我發瘋了，但我最後堅持跑完了五英里。訓練完成後，我來到淋浴間跟他討論剛才的問題。"你知道的，"我對他說："你為甚麼要那麼說？"他說："因為每個人最終都會死的。如果你總是對你明明能做的事情卻人為設了限制，無論是體力上的，還是其他方面的，這種弱點會影響到你生活的其他方面，它會影響你的工作、影響你的思想、影響你整個人生。事實上，並沒有任何限制。縱使會有一些停滯的時候，但是不能止步於此，而是要不斷努力去超越。如果超越會殺死你的話，那就讓它殺了你吧。一個人應該時刻追求進步，不要固步自封。"

毫無疑問，"無限"正是李小龍的哲藝和截拳道的中心思想。在他的截拳道陰陽標誌的四周環繞着一圈中文字——"以無法為有法，以無限為有限"。還有一次，李小龍在寫給"跆拳道之父"李俊九的信中說："低估自己是一個人最易犯的錯誤。"再次強調了他反對自我設限的思想——無論是在練習中，還是在生活的其他方面。

李小龍堅持不斷地去提升和表達自己全部的身體潛力。通過他的研究，他發現一個屬於人體生理學的事實——強壯的肌肉往往都是大塊頭的。這一發現引導他不斷從肌肉練習中去獲取健康的好處。但是，要想單

3　1968 年，李小龍獨自跑步的時候，跑一英里大概只需 6 分半鐘。—— 作者註

單通過正常和專門的訓練方法來成為"鐵金剛"（或"銅牆鐵壁"），還是需要花很大的努力。

轉捩點

據李小龍的遺孀蓮達‧李‧卡德韋爾說，當他們夫婦住在加州奧克蘭的時候，有一天，他的丈夫收到一封以粗體中文寫的華麗通牒信，信上說：要麼他停止向非中國人教授功夫，要麼就在特定的時間和地點，跟他們最頂尖的高手一決高下。在 20 世紀 60 年代的奧克蘭，在唐人街向非中國人傳授中國的"秘技"，在當時的中國武術家羣體中被視為大逆不道。

李小龍雖然擁有許多美德，但他不會選擇愚昧的忍耐。因此李小龍選擇接受挑戰，而不願意屈從於狹隘的門派或種族意識的支配。他用自己的行為（扔了一隻拳套到那個所謂挑戰者的腳邊）表明了自己應戰的態度。於是，在他們約定的時間，一羣華人武術家，在他們公認的高手和推選的首領帶領下，來到了李小龍位於奧克蘭的振藩國術館。蓮達，當時正懷有八個月身孕，肚裏是李小龍的第一個孩子李國豪。她和嚴鏡海等人同場，見證了接下來發生的一切。

這次比武開始不久，李小龍就迫使這個初始還自以為是的所謂"高手"滿場亂竄，最終在幾番追打之後，李小龍把他放倒、控制在地並最終令其俯首認輸。這些華人武術家們最終被李小龍全部趕走。但李小龍卻感覺非常沮喪，因為他發現自己在比武中耗費了大量體力。"他對自己表現

的體能狀況很意外，也很失望，"事後蓮達回憶道："儘管整個比武只花了三分鐘，但是他認為時間還是太長了，原因就在於他體能欠佳。因為當比武結束之後，他感覺自己都快上氣不接下氣了。"

這次比武令李小龍開始轉換體能訓練的思路，他發現單純進行武術訓練，並不能保證他在高強度、高速度格鬥中的體能需求。他還發現，如果他渴望讓自己的體能潛力得到更大限度的發揮，那麼他就需要花更多精力和時間，來提升自己肌肉的力量和心血管系統的功能。

當時，關於健康和力量訓練的唯一資料來源，就是那些肌肉健身類的雜誌。李小龍訂閱了當時他所知道的所有健身出版物。他認真研究出版物中的每一個健身課程，並在自己的實驗室 —— 也就是自己的身體上 —— 檢驗課程中的言論和訓練理論。他還頻繁地出入二手書市，專門購買那些關於健身和力量訓練的書籍，甚至包括上世紀的相關書籍（如他曾購買被稱為現代健身之父的尤金·山道 [Eugen Sandow] 於 1897 年出版的《力量及如何獲取力量》[*Strength and How to Obtain It*]！）。

李小龍對於這些知識的渴望是如此強烈，以至他不放過任何一個可能的信息來源。從最新的訓練課程，到久遠而經典的體能鍛煉理論書，他都一一付錢買。一旦他付諸實踐，這些知識都能帶來力量、速度、勁力和耐力的增長。

李小龍關於上述所有健身和體能鍛煉的知識的理解，都將在本書中接下來的章節中闡述。值得一提的是，本書還會為大家揭示，李小龍是如何通過訓練來發展自身每一塊肌肉和每一組肌肉羣的、李小龍所發現最有效的訓練系統及類型、與之相關的訓練理論，以及他為自己的弟子制定的訓練課程等。本書的兩個附錄為讀者提供關於李小龍的統計數據和他的"肌肉訓練器"。此書的所有內容，都來自李小龍的親筆手稿 —— 而不是來自那些關於李小龍的傳奇式"神話"傳說，或者對於他的錯誤解讀。最後，讀者能夠了解到肌肉型男的塑造過程，以及健康體魄的標準，這些相信定可供大家討論一段很長的時間。

第一章

對力量的追求

> **"** 力量與柔韌性的訓練是必須的。技術必須依賴它們，
> 否則技術本身毫無用處。
>
> —— 李小龍 **"**

在李小龍最後一部拍攝的電影《龍爭虎鬥》後半部分，中國演員石堅（真正的聲音其實是由配音員陸錫麟配上）有一段非常精彩的台詞。當時石堅扮演的大反派韓先生正在帶領約翰·撒克遜（John Saxon）飾演的魯帕（Roper）參觀他的私人武器博物館，韓先生邊走邊說：

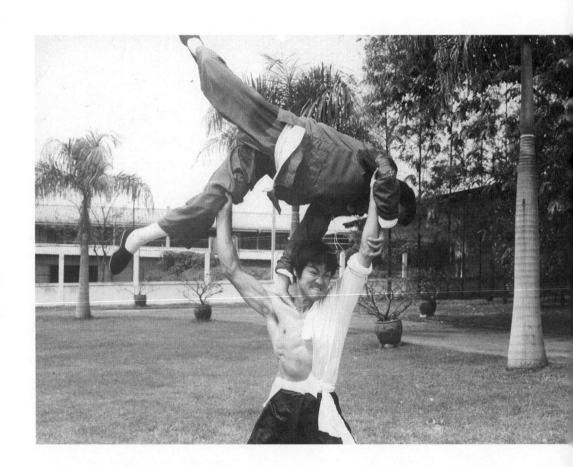

　　你很難把這些野蠻武器與其所歸屬的偉大文明聯繫在一起。斯巴達、羅馬、中世紀的歐洲、日本武士……全都遵循一個理念：力量的榮譽。因為擁有力量才能擁有其他的一切，沒有力量就無法生存。有誰知道，多少令人驚嘆的文明都因喪失力量而無法生存，最終從這個世界上消失無蹤？

　　在李小龍的劇本手稿中，還保留着後來被刪掉的一段內容 —— 韓先生繼續説：

　　如果沒有強者的強制執行，人類文明的最高理想 —— 公正 —— 根本就不可能實現。事實上，文明不正是強者的榮耀嗎？今天的年輕人不理解榮耀。生命中的意義 —— 諸如壯麗、偉大、值得為之奮戰的許多事物 —— 對於年輕人來說似乎顯得非常愚蠢。在他們看來，莊嚴偉大和自己毫無關係。年輕人已經不再對這些存有夢想。

　　韓先生為惡人找到了完美的藉口，他巧妙地解釋了人類為甚麼在幾個世紀以來總是熱衷於追逐與獲得力量。

　　對力量的追求決不會過時，即使在今天，人們仍然崇尚不同形式的力量，包括：個性的力量、意志的力量、決心的力量、面對逆境的力量、耐心的力量、信仰的力量，當然還有身體的力量。所有這一切，我們幾乎都可以在李小龍身上見到和學到。本書則集中揭示李小龍在培養其超凡體能力量中所採用的方法。

　　當同時代的大多數人們還簡單地把訓練等同於武術動作或者技巧的練習時，李小龍的訓練體系就已經包括整體健身的全部內容。除了日常格鬥技術練習之外，李小龍還通過其他的訓練來提高速度、耐力、力量、柔韌性、協調性、節奏、敏銳性，和時機把握能力。事實上，他的其中一個弟子伊魯山度在其著作中，列出了李小龍截拳道的習練者所使用的至少41種不同的訓練方法。

　　李小龍很早就明白，力量在全部訓練內容中扮演着至關重要的角色。

　除了它的自身作用（讓肌肉、肌腱、韌帶更加強壯）之外，肌肉力量的增長還可以提高自身對技術的控制能力，提高速度與耐力，改善肌肉質量，提升身體機能。當然，李小龍並沒有把力量當作開啟成功之門的魔法鑰匙。他清楚知道力量的確切作用：力量只是整體訓練中的一個重要方面，必須納入整體的、系統的訓練計劃之內，與其他訓練方法相結合，共同提高技術、速度、敏捷性，等等。

通過力量訓練提高速度

　　李小龍特別注意到這樣一個事實：力量訓練（特別是負重訓練）能夠提高速度與耐力。當時流行的觀點認為，負重訓練只有一個作用，就是讓肌肉變得更加粗壯、塊頭更大。但李小龍在閱讀一些生理學著作時，卻偶爾發現了一本由春田大學（Springfield College）研究院主管克拉克（H. H. Clarke）所著的《測量法在健康與體育中的應用》（*The Application of Measurement to Health and Physical Education*），該書的大綱說："速度同樣依賴於力量……一個人越強壯，他就跑得越快……而且，耐力也是以力量為基礎的。"

　　這一說法並不僅僅是一個判斷，而是建立在一系列科學實驗之上的結論，這些實驗包括卡波維奇（Peter V. Karpovich，1951 年任春田大學生理學系主任）、帕斯特拉卡（K. Pestrecov）關於訓練曲線的實驗，還有另外一些"證明力量是提升耐力的先決條件"的實驗。這一說法促使李小龍以極

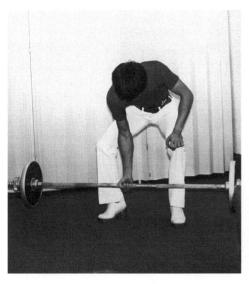

大的興趣去研究力量訓練。他關注了許多科學著作並最終確信：力量是所有體能活動的先決條件，它在武術運動中扮演着至關重要的角色。

力量訓練的重要性

李小龍堅信，武術家除了關注技術和動作之外，更應該注意訓練方法。這是建立在純科學研究基礎之上的。例如，他曾關注一項在游泳運動員訓練中引入附加訓練方法的研究。在 20 世紀 50 年代早期，美國游泳教練（尤其是耶魯大學的教練）發現游泳所需的肌肉並不能在實際游泳練習中得到充分的增強，這是因為水流所施加於肌肉的阻力強度不夠。為了彌補其不足，他們引進了負重訓練。這些聰明的教練毫不理睬那些"運動員進行負重訓練會導致肌肉僵硬"的反對理由，很快發現負重訓練根本不會對游泳運動員產生負面作用，而事實上更會大幅度提升運動員上肢與肩背的力量，使他們能夠在訓練中取得更大的進步。李小龍馬上意識到，他在"陸地"上練習武術，也是在沒有阻力的空氣中進行的，這就類似游泳運動員在水中練習一樣。李小龍在筆記中寫道，這樣的練習就像做體操，雖然有益但作用有限，因為它無法讓肌肉通過克服逐漸加強的阻力而變得更加強壯。李小龍的結論與耶魯大學的游泳教練是一致的：應該在練習中加入力量訓練。

阻力訓練的優勢

　　李小龍認為，手握槓鈴或啞鈴做自然的負重身體運動，可以強化四肢的每一個部位和動作，而槓鈴或啞鈴訓練大多動作簡單，幾乎不需要甚麼特別的技巧或知識。在實踐中，李小龍進一步發現，槓鈴或啞鈴訓練可以完美地適用於一切肌肉羣，並使之得到有效的提升。此外，阻力訓練可以根據每個人的自身適應能力，通過增加重量、組數和次數來實現標準化，並且循序漸進。另外一個吸引人的優點是，在最開始的基礎階段，李小龍的力量訓練僅需要 15 到 30 分鐘即可完成，一週只需練習 3 次（在靜力訓練計劃中，一天只需 96 秒）。儘管時間很短，但這些練習使李小龍的速度、力量、肌肉、整體體能都有了明顯的提升，遠遠超出他在相同時間內採取其他任何方法所能取得的效果。而且，李小龍發現力量訓練可以持續終生，並讓自己不斷受益。

速度 —— 力量訓練中被忽視的因素

　　正如力量能通過反覆訓練來提升，李小龍認為，速度也同樣能通過經計算的訓練來提升。他指出，在一切正規武術訓練中，提升速度（出招速度與收招速度）的專項練習應該作為訓練計劃中的一個組成部分。李小龍發現，為了提升速度，有時候可以不增加訓練重量和重複次數，而把全部注意力集中在如何縮短動作時間之上。李小龍會仔細地安排訓練時間，盡

可能快速地完成每一個動作。同樣他也會安排好每組力量訓練之間的恢復時間，在以提升耐力為目標的專門訓練中，每組動作之間的恢復時間會更短一些。

在速度訓練中，你會發現自己無法達到平常訓練中所能達到的負重極限，但你必須使用足夠大的重量，以使自己在最後一組的最後幾次重複動作中竭盡全力。你應該像李小龍一樣，給自己設定一個目標，在達到這個目標以前，不要改變重量或次數。

展現你自己的獨特潛能

必須指出，在考察力量訓練的效果和益處時，你只有和自己進行比較才有實際意義。由於每個人的遺傳特質（如骨骼長度、肌束密度、神經肌效能等）存在差異，所以一個人的訓練效果可能是另外一個人無法達到的。在特定的訓練時間段，經過一定組數、次數的訓練，只要你有進步，就會發現自己的肌肉逐漸變得更加強壯。

正確認識各項生理要素之間的關係是非常重要的，因為這有助於充分提升力量訓練的效率。我們知道，一些身體強壯的高爾夫球運動員會感到奇怪：為甚麼有時候力量較弱的對手卻能將球擊得更遠？這的確很難解釋，因為節奏與協調性也是運動中的變量因素。這個例子很好地説明：力量雖然重要，但實際上其他生理和心理因素具有更重要的價值。注意我説的是“更重要的價值”。有些人認為在這類運動中，力量毫無價值，這並不完全正確。如果力量較弱的運動員在保持其技巧水平的同時，增加力量、速度和肌肉耐力，他們的表現一定會更好，這是因為其體能效率提升了。這正如古語所説“強者愈強”。簡言之，肌肉與力量的增加，如果沒有合理運用，其作用必然有限。李小龍認為沒有技巧的力量是不完整的，技巧是體能發展的基本要素。

超負荷力量訓練的作用

除非是生理有缺陷或臥病在牀，否則你的身體狀態不會毫無變化。身體狀態僅僅是日常生活中身體特定變化的反映。換言之，你所訓練提升或保持的，正是自己過去一直練習試圖增強的能力，如此而已。但身體狀態

是可以變化的。肌肉可以通過力量訓練來增強，心臟可以通過耐力訓練而提升功能效率，關節活動範圍也可以通過柔韌性訓練而得以擴大。但如果你要提升任何一項（或整體）身體素質，你必須遵循超負荷訓練原則，調整自己的日常訓練習慣，增加適當的練習。不論訓練計劃如何制定，超負荷訓練也應該循序漸進，以免對身體造成損傷。

　　超負荷訓練沒必要讓肌肉感到過分的酸痛和疲勞。當然，在訓練的開始階段，感到肌肉酸痛與疲勞是很正常的。事實上，肌肉酸痛反映了訓練的效果。舉例而言，假如一個人在日常負重中所能舉起的最大重量是 60 磅，如果他想提升肌肉力量，同時避免肌肉過度勞損，那麼他就應該從 70 至 75 磅開始訓練，而不是 100 磅或 120 磅，儘管更多的重量會提升訓練效率。如果一個人竭盡全力最多能做 10 次掌上壓，要想通過訓練讓他能做更多的掌上壓，那麼就需要從低於最高極限的水平開始訓練，直到擁有相當的能力。這樣，在運用超負荷訓練原則的時候，就不會造成過度的勞損。

　　關於超負荷訓練，請記住肌肉的力量取決於你在日常運動中的使用程度。如果你日常運動中肌肉所承受的負荷最大不超過 60 磅，也沒有進行額外的訓練，那麼你的肌肉力量不會高於 60 磅。肌肉的力量與你的特定需要相適應。要想獲得更大的力量，就必須讓肌肉在更大重量的負荷下進行收縮訓練，直到肌肉適應了這一負荷。因此，訓練的基礎就是負荷與適應。

力量訓練是甚麼?

　　力量訓練究竟是甚麼?它僅僅意味着不斷征服更大的重量、嘗試能把多重的東西舉過頭頂嗎?不是的,負重訓練只是力量訓練的一個方面,力量訓練應包括以下四個方面:

　　1. 舉重

　　舉重,顧名思義,就是訓練者按照特定的技術動作要求,盡自己的最大力量舉起重物。

　　2. 健身

　　在健身運動中,往往採取較小的重量來進行多種練習,通過多組次的重複動作來改善自己的形體。主要目標一般是增長肌肉、改進身體弱項、均衡協調地讓身體獲得整體發展。

　　3. 負重訓練

　　負重訓練是採用較輕的重量進行訓練,通過多種練習、多組次的重複動作,達到特定的目標,如:提升身體狀態、增進健康,或提升運動能力(例如武術中的運動能力)。

4. 靜力訓練

靜力訓練是一種不需要任何重量的訓練。靜力訓練要求你在採取靜止固定的阻力（如對固定在適當位置的槓鈴）練習時，肌肉保持最大限度的收縮。

訓練記錄

不管你選擇哪一種力量訓練方法，並納入到自己的整體訓練計劃中，如果你的目標是提升力量，那麼就必須將各種方法有機、系統地整合起來。製作日程表和進度表，確保自己的練習能夠持續不斷地增加強度。就像你應該擁有武術訓練筆記，和記錄日常思考與發現的筆記本一樣，你同樣需要記錄自己在力量訓練中的進展情況。你會發現，通過記錄看到自己所負荷的重量不斷增加，會令人感到鼓舞振奮（特別是在力量訓練與健身運動中）。一個比較簡便的方法是使用健身館中常用的記錄卡，就像李小龍在香港用過的那樣（參見第三章）。你會發現它非常有用，能夠幫助你迅速作出參考並釐定每一次訓練中所做練習的確切數量。李小龍同時使用日記和筆記本來記錄自己的訓練過程和進展情況。

力量訓練研究成果的應用

通過對力量訓練的研究，李小龍發現，每週兩次的"次重量"（最大重量的三分之二）訓練，加上每週一次的最大重量訓練，其效果與每週三次的最大重量訓練是相同的。

負重訓練與靜力訓練的區別

雖然李小龍將負重訓練與靜力訓練都納入自己的整體訓練計劃中，但他絕不認為這兩種力量訓練方法的原則、作用和效果是相同的。儘管兩種訓練方法都能夠增強力量，但兩種方法的目標和效果是有區別的。靜力訓練能迅速提升肌肉強度與力量，但對於增長肌肉耐力卻沒甚幫助。因此，靜力訓練並不能構成一個完整的獨立訓練計劃，必須與帶氧運動、柔韌性訓練相結合。而負重訓練可以增大肌肉塊，對於初學者而言，這可能是他追求的目標，也可能不全是。因為訓練動作會讓肌肉一次又一次（透過不

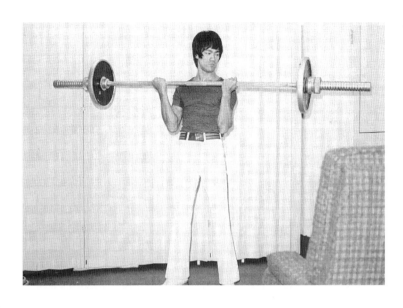

斷重複動作）進行大幅度運動，這會使你在增加力量的同時，提高柔韌性、提升肌肉質量和耐力。

在傳統方式——沒有阻力——的靜力訓練中，如果不使用特定的工具就無法對訓練參數進行測量。負重訓練則可以根據你每一次舉起的確切重量以及重複的次數來進行測量。最近，隨着體能要素訓練方法（Power Factor Training）的出現，負重訓練可以根據你在指定時間內完成練習的數量來進行測量。

不同重量與次數的組合方式會產生不同的效果。我們可以從以下三組訓練計劃中清楚看到這一區別：（1）大重量與少次數的組合，其效果與靜力訓練大致相當：因為其運動量小，但是收縮度很大；其重點在於增加力量，而非耐力。（2）中等重量與中等次數的組合，既強調力量，也重視耐力。（3）非常輕的重量與非常多次數的組合，幾乎接近於體操訓練：可以極大地提升耐力，但力量的增加很少。換言之，重量訓練可以從一個極端——強調力量增長（靜力訓練），調整到另一個極端——強調肌肉質量與耐力（就像體操訓練）。它的公式很簡單：更多的重量加更少的次數等於力量，更少的重量加更多的次數等於質量與耐力。

靜力訓練	負重訓練
最快地提升力量	增加力量
可以每天練習，一週七天	只能每隔一天練習
幾乎或根本不需要器械；器械相對而言並不昂貴	完整的訓練需要使用器械或專用的場地
需要很少的時間，各組練習之間的休息時間也很短	相當耗費時間，各組練習之間需要有適度的休息時間
可以在房間或辦公室裏進行不引人注目的練習，不必換下日常衣物	必須去有重量器械的場所，需要換上舊衣服，因為訓練會大量排汗
對肌肉圍度的增加作用有限	可以明顯使肌肉圍度增加
僅僅在一個固定位置就可以訓練肌肉	需要一整套的動作來訓練肌肉
無法構成完整的訓練，必須與柔韌性訓練相結合	能夠形成一套完整的訓練程序（如果你採用小重量、多次數的訓練方式）
必須通過定期的舉重或使用特定工具才能對力量的增加進行測量	在訓練過程中，可以通過一磅又一磅的重量增加，來測量力量的增加

第二章

靜止訓練：靜力訓練的
八項基礎練習

正如前文所述，李小龍為了學習一切可能增強肌肉、提升力量的方法，在二十世紀 60 年代中期到 70 年代初期從雜誌攤購買並閱讀了大量的健身雜誌。他進行了透徹的研究，遊走於雜誌上發佈的各種文章，甚至廣告及銷售宣傳來尋找自己感興趣的主題，掌握那些實用的內容以達到自己的訓練目標，如增加肌肉、強壯前臂、讓肌肉輪廓更加清晰等等。找到這些文章後，他會把文章剪下來，保存在相應的文件夾中。在研究如何提升力量時，李小龍最為關注的首要訓練理論，就是當時具有革命性的靜力收縮訓練方法。

李小龍是靜力訓練理論的堅定信徒，從二十世紀 60 年代中期至末期，他在訓練中大量採用了這一方法。靜力訓練法在當時得到了廣泛的宣傳，特別是在賓夕法尼亞州約克鎮出版的一些舉重與健身方面的期刊中，每個月都會報導一些舉重運動員在訓練中採用靜力方法後，所取得令人矚目的效果。

這些雜誌未曾提及的是，這些運動員中絕大部分在訓練之外還服用合成代謝類固醇藥物（Anabolic steroids）。當這一事實被發現後，大多數人轉而認為靜力訓練只是一種與合成睾丸激素藥物相結合的流行方法，很多人於是放棄了靜力訓練方法。這就像把孩子連同洗澡水一起倒掉，其實，靜力訓練在提升力量方面所發揮的作用是確切無疑的。

大多數人排斥靜力訓練，但是鮑伯·霍夫曼（Bob Hoffman）的成功卻影響了李小龍，促使他在整體健身訓練計劃中採用靜力訓練法。霍夫曼在 1932 年至 1954 年間擔任舉重錦標賽的教練，通過傳授靜力訓練法獲得了可觀的收入。不過，他在力量訓練方面確實富有經驗。1948 年至 1952 年，他被任命為美國奧運舉重隊教練，該隊選手在非正式比賽中也取得了勝績。

霍夫曼的觀點很簡單：力量對於任何一種運動形式或體能訓練而言都是最重要的特質。耐力（長時間保持力量的能力）、協調性、控制力、平衡、對空間與距離的判斷等，都建立在力量訓練的基礎之上，那是所有運動冠軍選手的必經之路。他指出，一個人的力量越大，並且在特定運動訓練中精確控制力量的能力越強，他就越有可能勝過其他對手。

為此，霍夫曼設計了一套"八項基礎練習"，用於在一種叫做"力量

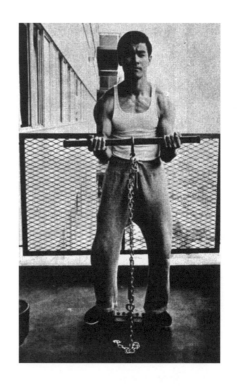

架"（power rack）的特別器械上進行靜力訓練。很多人會懷疑，簡單的、靜止不動的練習方法怎麼可能帶來與有動作的練習方法相當、甚至更好的效果？讓我們來看一看李小龍在槓鈴訓練中組合採用的彎舉動作和推舉動作，兩者都是舉起重量的練習動作。做彎舉時，把槓鈴從腿部位置舉至下顎的高度僅僅需時 1 至 2 秒。彎舉過程中最困難的部分並不是開始時或結束時，而是在彎舉動作的中間階段。在此階段，身體的槓桿作用需要你付出最大的努力，但肌肉在此位置上停留的時間不過幾分之一秒。然而，在靜力收縮練習中，肌肉需要在此位置上竭盡全力保持 12 秒，所以在理論上，這種訓練的效果要超過常規訓練重複同一動作 12 次以上所增加的力量。

霍夫曼建議練習者一定要持續不斷地、全力以赴地向力量架施加壓力。因為在靜力訓練中沒有任何動作，也沒有可以直接觀察到的效果，所以一定要注意，千萬不要放鬆自己。李小龍認為在任何時候都必須投入 100% 的努力，因此他在進行每一次訓練時都全力投入，以達到最佳效果。

在常規的靜力訓練中有三個基本的位置：起始位置上方約一至三英寸（約 2.5 至 7.5 厘米）、結束位置下方約一至三英寸（約 2.5 至 7.5 厘米），以及中間位置。在一個完整的槓鈴動作中，重量阻力只需在最困難的位置維

持幾秒，但在靜力訓練中，重量阻力卻需要在最困難的位置竭力維持 9 至 12 秒。這就是靜力訓練能夠快速提升力量的主要原因，也是李小龍高度重視靜力訓練的原因之一。

除了使用力量架之外，李小龍還喜歡採用一種便攜式的靜力訓練器械，這是他的弟子李鴻新（跟李小龍沒血緣關係）專門為李小龍製作的。這種器械可以讓他對固定目標進行推、拉、壓、捲曲等練習。上圖顯示李小龍正在調整該器械的橫桿位置，橫桿繫在一條鐵鏈上，鐵鏈的另一頭連着一塊木板，李小龍站在木板之上以使其固定不動。

靜力訓練的一些要點

1. 不要做得太多！每次重複做 8 種不同的動作就足夠了。
2. 每次練習要投入 100% 的努力，保持 6 至 12 秒。
3. 你要在 15 至 20 分鐘內完成靜力訓練。切記，在練習的間歇不要休息太長的時間。
4. 始終精確地記錄你的訓練情況，繪製進展圖表。

靜力訓練的八項基礎練習

1. 鎖定位置上舉

將橫槓放置在力量架上，比鎖定位置略低大約 3 英寸（約 7.5 厘米），雙臂伸直舉至頭部上方，雙手分開與肩同寬，抓緊橫槓，直視前方，繃緊

腿部、臀部、背部的肌肉，盡全力上舉橫槓，堅持 6 至 12 秒。

2. 起始位置上舉

將橫槓固定在下顎高度，像練習 1 那樣抓緊橫槓，再次繃緊腿部、臀部、背部肌肉，直視前方，盡全力上舉橫桿，堅持 6 至 12 秒。

3. 腳尖上舉

當你挺直背部站在力量架前方時，將橫槓固定在頸後肩上位置。膝與臀保持緊繃，背部挺直，頭部微向後仰。將手放在橫槓上較為舒適的位置。腳尖用力，將橫槓盡全力上舉，堅持 6 至 12 秒。

4. 上拉

將橫槓固定在腰部略低 6 或 7 英寸（約 15 或 18 厘米）的位置。像練習 1 與 2 那樣握槓。腳尖微用力，直視前方，彎曲手臂，盡全力向上拉槓，堅持 6 至 12 秒。

5. 深蹲（馬步）上舉

深蹲，大腿與地面保持平行，將橫槓固定在力量架上，其高度正好在頸後肩上的位置。雙手以舒適的位置握槓，以腿部力量盡全力上舉，堅持 6 至 12 秒。

6. 聳肩

將橫槓固定在力量架上，其高度正好在雙臂完全伸直後手部所在的位置。抓緊橫槓，雙手距離與肩同寬。向上盡全力聳肩，堅持 6 至 12 秒。手臂與腿部始終保持伸直。

7. 硬拉

將橫槓固定在力量架上，其高度正好在握槓時比膝部略低大約 2 英寸（約 5 厘米）的位置。雙手距離與肩同寬，頭部抬起、臀部下沉、背部挺直，用腿部力量盡全力上提橫槓，堅持 6 至 12 秒。

8. 半蹲上舉

將橫槓固定在力量架上，其高度在直立時比頸部略低 4 英寸（約 10 厘米）的位置，將橫槓置於頸後肩上。雙手以舒適的位置握槓，收縮大腿肌肉，盡全力上舉橫槓，堅持 6 至 12 秒。保持頭部抬起，背部挺直，腳跟着地。

蛙式舉腿

　　李小龍喜歡在完成一套靜力訓練之後，進行一種叫做"蛙式舉腿"的練習。這種練習可用來伸展背部下方的肌肉、活動腹部與髖屈肌，並且已被證明是一種有效的放鬆運動。在半蹲上舉練習結束之後，李小龍立刻將橫槓固定在力量架的最高位置，雙手握槓、身體懸垂，雙膝向上提至胸部，重複 10 至 20 次，作為整套靜力訓練的結束動作。

　　李小龍將上述靜力訓練程序納入自己的訓練計劃之中，每天訓練一次。他認為，如果訓練得過多，反而會減緩甚至停滯進步。經過一至兩週的訓練，你會感受到這套訓練的效果。所以，如果在開始的幾天並沒有感到進步，千萬不要放棄。在一至兩個月之內，你會看到明確的、大幅的進步。

　　李小龍還對靜力訓練進行了一些修改，用來提高黐手（黏手）技術。他將橫槓固定在比自己胸部略低的位置，後退兩步，用前臂盡全力推槓，最大限度地收縮肌肉，一直堅持 12 秒。這一練習讓他通過前臂"流動自己的能量"，極大地提高了前臂的力量與靈敏度。

　　再次強調，李小龍採用了多種多樣的力量訓練方法與器械，包括拉力器、壓力器、彈力器械等，他堅信提升力量的方式不只一種。正如一切與"學習"及"自我認識"相關的道理一樣，力量訓練也是個人成長的過程，只有時間與努力耕耘才能收穫碩果。

第三章

槓鈴：初學者的
健身程序

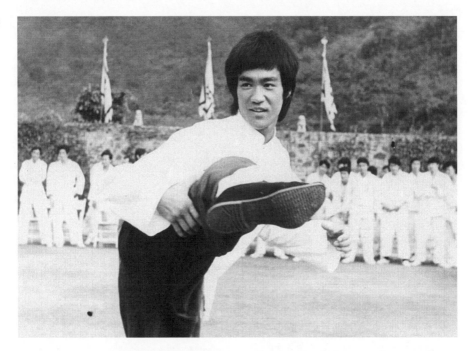

　　李小龍在奧克蘭跟中國武師比武（見引言）後不久深受觸動，開始學習提高力量的其他方法 —— 不僅是耐力，而是全面的肌肉力量。為此，他向自己最信任的兩個人 —— 嚴鏡海與周裕明 —— 尋求建議，他們不只是李小龍的弟子，更是他的朋友。

　　嚴鏡海與周裕明都是經驗豐富的健身專家，多年致力於鍛造自己的"鋼筋鐵骨"，並最終練就了令人讚嘆的健美體格。事實上，周裕明曾經榮獲多項健美冠軍，並與健身界傳奇人物斯蒂夫‧里弗斯（Steve Reeves）一起，在著名健身館主埃德‧雅力克（Ed Yarrick）的督促下共同訓練。

　　據周裕明回憶："嚴鏡海和我向李小龍介紹了一些基礎的負重訓練方法。我們曾進行一些基礎訓練，如深蹲、提拉、彎舉等，每次做三組。我們只是幫助李小龍開始踏上肌肉訓練之旅，沒有甚麼特別。我們指導他作基礎訓練。"經過這些基礎訓練，李小龍的身體迅速變得更加強壯，上身肌肉似乎要撐破他的 T 恤。一旦李小龍體驗到新訓練方法的效果，"鋼筋鐵骨"就成為了他生命中的一部分了。目前僅存的李小龍當時的負重訓練記錄，是他 1965 年返香港期間在克強健力學院所填寫的一張卡片。

　　除了和朋友們探討之外，李小龍還貪婪地閱讀相關資料，不斷地驗證他所讀到的理論，制定明確的健身訓練計劃。李小龍開始了解關於健身訓練的某些基礎原則，下面是他草草記下的部分筆記：

（負重訓練）給予肌肉強大的刺激，使得肌肉的圍度與力量都得到提高。這就是負重訓練常被用於健身練習的原因所在。

由於負重訓練牽涉不斷的重複，需要付出大量的體能。因此，負重訓練只能隔天進行。

不過，李小龍在進行負重訓練時是非常謹慎的。他不希望僅僅增大肌肉的塊頭，卻對提升肌肉在武術中的作用毫無益處。所以，他也會提醒自己採用其他體能訓練方式來使自己的健身訓練達到均衡的效果，例如：

通過負重訓練來增強肌肉的運動員，應該同時進行充分的速度和柔韌性練習。

及

我的肌肉主要是通過武術訓練來提高的，這與純粹大塊頭的健美肌肉訓練不同。

因此，李小龍制定了一個簡單的、每週三天的健身訓練計劃，專門針對於武術中常用的肌羣：腿部肌羣、肱三頭肌、肱二頭肌、前臂肌羣等。令李小龍高興的是，他的計劃取得了令人難以置信的效果。效果究竟有多好？在 44 天之內（從 1965 年 5 月 27 日到 7 月 10 日），一共只經過 14 次訓練，李小龍的進步記錄如下：

學生體格進度表
BODY IMPROVEMENT LIST

姓名 Name **BRUCE LEE** 年齡 Age **24** 性別 Sex **M**

肌肉部份 Parts of Muscles		至月日號日 Date	七月十日 Date	Date
頸 Neck		15¼	15½	
胸 Chest	不會 Nor.	39	41½	
	擴張 Exp.	43	44¼	
上臂 Biceps	左 L.	13	13¾	
	右 R.	13½	14¼	
前臂 Fore Arm	左 L.	11	11¾	
	右 R.	11¾	12¼	
腕 Wrist	左 L.	6¼	6¾	
	右 R.	6½	6⅞	
腰 Waist		30	29½	
大腿 Thigh	左 L.	21	22½	
	右 R.	21¼	22½	
小腿 Leg	左 L.	12¼	12⅞	
	右 R.	12½	13	
體重 Weight		140	140	
體高 Height		5'8"	5'8"	

1. 胸圍在放鬆時增長了 2.5 英寸（約 6.2 厘米）

2. 頸圍增長了 0.25 英寸（約 0.6 厘米）

3. 左右肱二頭肌（上臂圍）都增長了 0.75 英寸（約 1.9 厘米）

4. 左前臂圍增長了 0.75 英寸（約 1.9 厘米）

5. 右前臂圍增長了 0.5 英寸（約 1.2 厘米）

6. 左右腕圍都增長了 0.5 英寸（約 1.2 厘米）

7. 左大腿圍增長了 1.5 英寸（約 3.8 厘米）

8. 右大腿圍增長了 1.25 英寸（約 3.2 厘米）

9. 左小腿圍增長了 0.625 英寸（約 1.6 厘米）

10. 右小腿圍增長了 0.5 英寸（約 1.2 厘米）

11. 腰圍減少了 0.5 英寸（約 1.2 厘米）。

　　不論初學者還是有豐富訓練經驗的健身運動員，能夠取得這樣的進步都會令人驚嘆。沒有任何運動基礎的初學者採用上述訓練計劃自然會收到顯著的效果（進步的程度取決於個人先天的體質特徵），因為肌肉從"零"開始，達到訓練計劃所要求的目標，他（或她）的身體將實現生理上的"飛躍"。然而，如果考慮到李小龍在採用這種訓練時已經是一名訓練有素的武術家，已經習慣於艱苦而科學的訓練，而這些進步又是在不到兩個月的訓練中取得的，你就會明白這種訓練是多麼的卓有成效！以下介紹李小龍為了獲得這一非凡的成果所制定的詳細計劃。

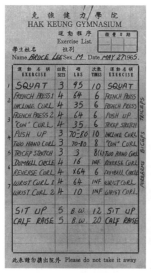

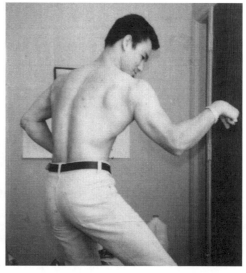

訓練計劃（重點是肱三頭肌、肱二頭肌、前臂肌羣）

每一種練習都會在後面的各章中詳細地介紹，這裏只對特定動作進行簡要介紹。

1. 深蹲： 3 組，每組 10 次（重量： 95 磅）

除了鍛煉髖大肌、髖屈肌、股二頭肌、腓腸肌、背部下部肌羣、斜方肌、腹部肌羣（用以保持穩定）、肩部肌羣之外，深蹲還可以鍛煉股四頭肌（在大腿前方）。股四頭肌是人體最有力的肌羣，可以承擔很多工作。深蹲訓練不僅能提升大腿的圍度和力量，而且訓練時的深呼吸同樣有助圍度和力量的整體提升。將槓鈴放置於肩上做深蹲。再由這一姿勢恢復直立。重複 3 組，每組 10 次。

2. 頸後推舉 [4]： 4 組，每組 6 次（重量： 64 磅）

頸後推舉可以發展上臂後側的肱三頭肌。你可以站立或坐着，只要舒適即可。雙手分開約兩掌寬，握住槓鈴。將槓鈴舉過頭頂，然後向下降低至頸後。上臂保持貼近頭部兩側。只有肘部彎曲。肘關節固定不動，移動上臂，將槓鈴向上舉過頭頂。

3. 上斜板仰臥彎舉： 4 組，每組 6 次（重量： 35 磅）

上斜板仰臥可以使身體不參與動作，僅僅訓練上臂前側的肱二頭肌。

4　頸後推舉，原文 French press，有譯作頸後臂屈伸。——譯者註

雙手各拿一隻啞鈴，仰臥在上斜板上。讓啞鈴的重量使雙臂自然下垂，由此位置開始，彎舉啞鈴，使之靠近肩部。回到原先位置，再次重複。做 4 組，每組 6 次。

4. 坐姿彎舉[5]：4 組，每組 6 次（重量：35 磅）

坐姿彎舉可發展你的肱二頭肌（上臂前側）。坐在椅子上，右手握啞鈴，右肘靠在右大腿內側。彎舉啞鈴，使之靠近肩部。動作要緩慢，做動作時要注視着自己的肱二頭肌。重複 6 次。將啞鈴換至左手，左肘靠在左大腿內側，彎舉 6 次。重複交叉上述練習，每手各共做 4 組，每組 6 次。

5. 掌上壓：3 組，每組 10 次（重量：70-80 磅。置於上背部）

掌上壓是鍛煉胸部肌羣、肩部肌羣、上臂後側（肱三頭肌）的完美方式。雙手分開略與肩同寬，身體保持挺直，在呼氣的同時伸直手臂將身體撐高。稍停。在吸氣的同時使身體下降，只有胸部可觸及地面。在胸部接觸地面的時候，腹部距離地面 1 至 2 英寸（約 2.5 至 5 厘米），這是因為你的腳尖支地使身體略為抬高。重複 3 組，每組 10 次。

6. 雙臂彎舉（槓鈴）：3 組，每組 8 次（重量：70-80 磅）

這是有效提升肱二頭肌圍度與力量的基本槓鈴訓練方法。開始時，雙臂下垂並伸直。向上彎舉槓鈴，使之盡可能地靠近肩部。上身可能會輕微晃動，切記動作不要走樣。重複 3 組，每組 8 次。

7. 肱三頭肌屈伸：3 組，每組 6 到 8 次（重量：3 磅）

肱三頭肌屈伸是頸後推舉的"單臂版"。開始時手臂伸直將啞鈴舉至頭上，然後將啞鈴下降至頸後，讓肱二頭肌盡可能地靠近耳朵。（這會使上臂的動作幅度最小，從而迅速達到訓練效果。）由這個位置再次伸直手臂將啞鈴舉起。手臂伸直後，盡量收縮肱三頭肌。重複 3 組，每組 6 到 8 次。

8. 啞鈴旋臂：4 組，每組重複盡可能多的次數（重量：16 磅）

這練習可以練就強壯的腕部肌羣、前臂肌羣、肱二頭肌、肱三頭肌、肱肌等。啞鈴在體前沿垂直面旋轉，腕部沿向外的弧線向上旋轉，並沿向內的弧線向下旋轉。重複 3 組[6]，每組重複盡可能多的次數（正如李小龍所

5　坐姿彎舉，原文 concentration curl，有譯作專注精力彎舉、俯身彎舉。——譯者註

6　本段標題為 4 組，正文為 3 組，原文如此。——譯者註

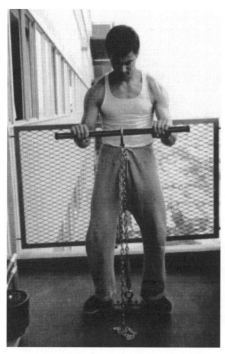 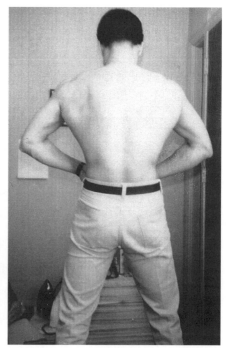

寫的：無限次）。

9. 反握彎舉[7]（槓鈴）：4 組，每組 6 次（重量：64 磅）

反握彎舉能夠鍛煉前臂上側與外側肌羣、肱肌及肱二頭肌。雙手分開與肩同寬，握住槓鈴，雙腳分開與肩同寬。站直，雙臂下垂至身體側，槓鈴靠在大腿上。上臂緊貼胸部兩側。上身不要前傾或後仰，慢慢地沿半圓弧線向上彎舉槓鈴，使之從大腿上方舉至下顎下方。盡可能地擠壓前臂與上臂的肌肉，堅持一段時間，然後慢慢地放下槓鈴，沿同樣的弧線回到起點。重複 4 組，每組 6 次。

10. 屈腕彎舉（坐姿）：4 組，每組重複盡可能多的次數（重量：64 磅）

屈腕彎舉的目標是使前臂或臂屈肌更加粗壯。前臂放在大腿上，掌心向上伸出至膝蓋的上方，用手指握住槓鈴。慢慢捲曲手指，使槓鈴進入手掌心，然後盡可能快地屈腕。放低槓鈴，重複 4 組，每組重複盡可能多的次數。

7　反握是指掌心向前，拇指相背。正握是指掌心向後，拇指相向。——譯者註

11. 反握屈腕彎舉（坐姿）：4 組，每組重複盡可能多的次數（重量：10 磅）

反握屈腕彎舉的目標是前臂伸肌。轉動前臂使掌心向下。握住槓鈴，然後腕部盡可能地向後屈。和上一個練習一樣，把精力集中於手部動作非常重要。重複 4 組，每組重複盡可能多的次數。

12. 仰臥起坐：5 組，每組 12 次（重量：體重即可）

仰臥起坐是鍛煉腹部肌羣的好方法。彎屈膝部（防止大腿肌肉助力），手部放在頸後，上身抬起，直至頭部觸到膝蓋。重複 5 組，每組 12 次。

13. 舉踵：5 組，每組 20 次（重量：體重即可）

舉踵可以增加小腿粗壯的圍度及力量。以腳尖站在木塊上。木塊要有足夠的厚度，以使得小腿能夠充分伸展。膝蓋繃直，收縮小腿肌肉，最大限度地提高身體。重複 5 組，每組 20 次。

每週三天的訓練計劃可以為肌肉的增強與塑形打下良好的基礎。李小龍曾採用這種訓練計劃使自己的肌肉輪廓更加清晰，這在後面的章節還會詳述。對於初學者來說，這是增強肌肉圍度與力量的首選方案。

第四章

一般（整體）發展訓練計劃

> ❝ 如果你談論的是運動，那是另外一回事。但如果你談論的是格鬥——真正意義上的格鬥——那麼，朋友，你最好訓練自己身體的每一部分。
>
> ——李小龍 ❞

在發現正確健身與力量訓練方法帶來的好處後，李小龍很快就決定對身體的每部分肌羣都使用漸進式的阻力訓練，以幫助肌肉和力量達到均衡增長。不過，就像他曾對一位香港記者所說的："我的肌肉是通過武術訓練而變得發達，這和專業健身運動員僅僅為了增加肌肉塊頭而進行的訓練不同。"顯然，李小龍把包括負重訓練在內的附加訓練，視為全部"武術訓練"中的一部分。不過，儘管他的訓練計劃中包含了負重訓練，但是卻沒有明顯跡象表明李小龍曾有計劃地進行那些大多數健身運動員所採用的孤立訓練方法（唯一的例外是當他坐在桌旁讀書或看電視時，會採用佐特曼啞鈴屈臂[8]來鍛煉前臂）。

事實上，李小龍為自己和他的弟子制定了專門的肌肉訓練計劃，他總是強調綜合性訓練——完成一個動作需要同時使用兩組甚至更多組肌羣的訓練。李小龍的理由很簡單：他需要協調全部肌羣，使它們以正確的方式發力，共同完成一個獨立的目標動作。該目標動作可以是一記重拳、一記踢擊、有效的組合誘敵，甚至是一個躲閃動作。由於這一目標深深地植入了李小龍的頭腦中，於是他設計了一個力量訓練 / 健身計劃來整體發展每一組肌羣，進而使神經肌肉路徑與之相適應，讓各組肌羣習慣於共同工作。

為此，李小龍制定了以下的一般（整體）發展訓練計劃，每週三天（週二、四、六），內容包括他心目中各主要肌羣的最佳訓練方法。李小龍並沒有詳細記錄這一計劃的具體重量、組數、次數，不過除了弟子們的回憶

8　佐特曼啞鈴屈臂（Zottman curls），詳見第十章。——譯者註

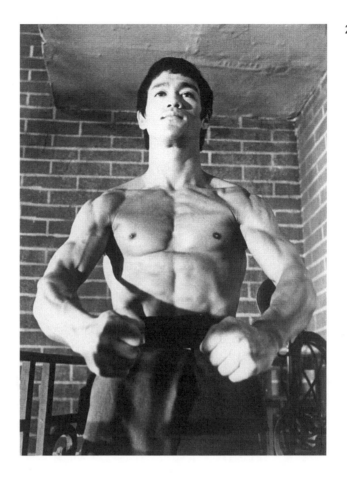

之外，從他留下的許多負重訓練詳細記錄中，也可以找到充分的證據表明，一般情況下他會做 2 組，每組 8 到 12 次。唯一的例外是腿部訓練，他認為需要更多的次數（12 到 20 次）。

一般（整體）發展訓練計劃

1. 臂部

a. 挺舉：2 組，每組 8 到 12 次

"挺舉" 訓練是李小龍在貝萊爾[9]居住時採用的主要負重訓練方法之一。它是極富效率的訓練方法，因為它能夠鍛煉人體的每一組肌羣（特別是肩部肌羣、肱二頭肌和肱三頭肌）。李小龍發現挺舉可以使全身的肌肉都得到充分的熱身，而這恰恰是每次訓練開始前所必需的。挺舉不但能強

9　貝萊爾（Bel Air）是荷李活最高檔住宅區，李小龍於 1968 年購買入住。—— 譯者註

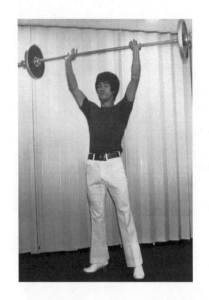

化訓練臂部與肩部肌羣，而且能夠使將要訓練的其他身體部位做好準備。

正確的挺舉方法是：雙腳分開略與肩同寬，這樣在你把槓鈴舉至胸部的過程中，雙腿就能提供良好的動力。雙腳站在槓鈴下方，雙腿大幅度彎曲，但不要彎曲到大腿與地面平行的程度。背部挺直。（這並非意味着背部保持垂直或水平，而是脊骨要保持一條直線，不能彎曲。）雙手分開略比肩寬，握住槓鈴，手臂完全伸直。最初的提拉動作是由腿部與背部肌肉發力的。當你把槓鈴從地面提起的時候，槓鈴重量必須平均地分佈於雙腳，槓鈴不要太靠前或太靠後。動作要充滿力量，雙腿與背部迅速挺直。用力上提，同時膝蓋迅速地略微降低，讓胸部去迎接槓鈴。使槓鈴壓在胸部上方，腿部立刻挺直。這一切都是由一個快速而連貫的動作完成的。當你伸直腿部時，大腿放鬆，胸部抬高，肩部向後打開並下沉。下顎要內收，這有兩個原因：第一，如果你直接向上挺舉而下顎沒有內收的話，槓鈴桿就會擊中下顎。第二，如果你收回下顎，挺起胸膛，你的挺舉動作就能有一個完美而堅實的基礎，因為這會使脊柱保持堅固的姿勢。用手掌根部托住槓鈴，前臂垂直，將槓鈴舉至頭上，手臂完全伸直。用一個連貫的動作將槓鈴降回至胸部，再放回到地面上。重複 2 組，每組 8 到 12 次。

b. 彎舉：2 組，每組 8 到 12 次

彎舉是最古老的肱二頭肌訓練方法，但是只有極少的初學者 —— 和一些頂級健身冠軍 —— 知道完成這一動作的正確方法。李小龍認為，彎舉應該雙手分開與肩同寬，握住槓鈴（雙手不要離得太近以至於挨在一起，也

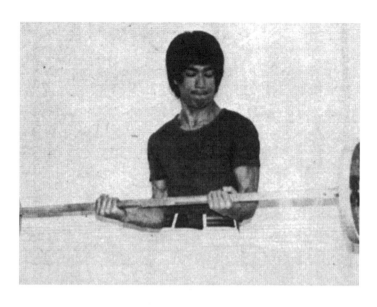

不要太遠以影響你做動作的自然幅度），掌心向下，直立，雙臂下垂於大腿前，肘部伸直。保持這一姿勢，然後慢慢地彎屈肘部，將槓鈴向上彎舉至肩部，上臂保持不動。將槓鈴置於下顎處，用力彎臂，最大限度地收縮肱二頭肌，然後慢慢將槓鈴放低至起始位置。記住，彎舉時吸氣，放下時呼氣。重複 2 組，每組 8 到 12 次。

2. 肩部

a. 頸後推舉：2 組，每組 8 到 12 次

頸後推舉是李小龍在訓練中經常用以鍛煉三角肌與肩部肌羣的方法。這一練習可以採用站姿，也可以採用坐姿，李小龍兩種姿勢都用過：在槓鈴訓練中採用站姿，在香港使用"馬西牌循環訓練器"（見附錄二）時採用坐姿。由於李小龍在擁有馬西牌多功能訓練器之前就已經記錄了他進行頸後推舉的訓練情況，因此，我們在此僅介紹他如何用槓鈴來完成頸後推舉。

雙手分開與肩同寬，握住槓鈴，用一個連貫的動作將槓鈴從地面舉起至胸部，使槓鈴停留在胸部上方，即胸骨與鎖骨結合處。身體挺直，將槓鈴沿弧線由面前舉至頭頂，接着將其放下至頸後，置於斜方肌之上（頸後底部），然後向上推舉，直到手臂伸直。再次放下、舉起，重複 2 組，每組 8 到 12 次。

b. 直立划船：2 組，每組 8 到 12 次

直立划船的訓練重點是斜方肌與三角肌前束，同時對上背部肌羣和臂

部肌羣也有幫助。掌心向內握住槓鈴。雙手距離較近，手臂充分伸展，使槓鈴垂在大腿前方。在整個動作過程中，肘部始終保持在槓鈴上方，將槓鈴提起，使其沿腹、胸，直到頸部或下顎處。腿和身體保持挺直。整體動作是從大腿前方的"下垂"位置上提至頸部。重複 2 組，每組 8 到 12 次。

3. 腿部

a. 深蹲：2 組，每組 12 到 20 次

在李小龍的筆記中，腿部訓練的首選方法就是槓鈴深蹲——這是有原因的。深蹲不僅能鍛煉大腿的全部肌肉，而且對整個呼吸系統都非常有益，加上對於運動員而言，擁有強大的心肺功能非常重要。因此，深蹲能練就強壯的大腿肌羣、胸部肌羣，並提高耐力。雙腳分開與肩同寬站立，腳尖向前。將槓鈴置於頸後肩上，屈膝下蹲直至大腿與地面平行。迅速恢復到直立姿勢。屈膝之前深吸氣，直立時呼氣。每次動作前都讓空氣充滿肺部並停留一段時間。重要的是，背部挺直，臀部不要首先抬起。（背部在任何時候都不能鬆弛。）在整個動作過程中保持腳跟着地。如果你很難保持腳跟着地，就讓腳跟踏在一塊木板上。重複 2 組，每組 12 到 20 次。

b. 呼吸

李小龍認為，深蹲過程中的呼吸方式會影響訓練效果。他在筆記中寫道：要在屈膝之前深吸氣，然後憋住氣，直到恢復站立姿勢再呼出。保持站立姿勢，在重複下一次動作之前做幾次快速的深呼吸。槓鈴越重，每次動作之前的深呼吸次數就越多。李小龍認為不一定要用鼻子呼吸，張開嘴，盡可能多吸入空氣。

4. 背部

a. 划船：2 組，每組 8 到 12 次

據經常和李小龍一起訓練的黃錦銘與赫伯·傑克遜（Herb Jackson）回憶，李小龍訓練他著名的背肌時採用的方法是俯身槓鈴划船。進行此訓練時，握住槓鈴，就像要將其從地上提起並舉過頭頂一樣，但事實上不需要這樣做，也可以直立，使槓鈴垂至大腿前方。雙腳分開約 8 英寸（約 20 厘米），彎曲手臂，將槓鈴提起，肘部向後、向上提起，就如同划船一樣。槓鈴向上直到肋部下方。提拉槓鈴時吸氣，放下時呼氣。重複 2 組，每組 8 到 12 次。

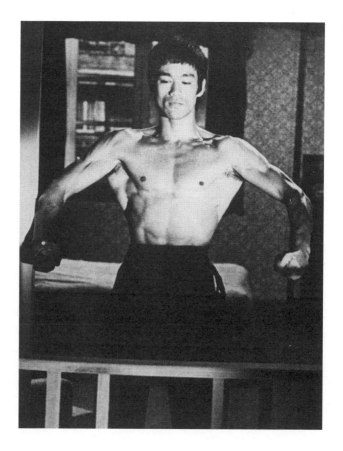

5. 胸部

a. 仰臥推舉：2 組，每組 8 到 12 次

仰臥推舉是李小龍整體健身訓練計劃中的一項核心訓練。仰臥推舉可以躺在地板上進行，但如果躺在凳子上做，就能夠讓動作更充分，對提升手臂和胸部的效果會更好。正確的仰臥推舉方法是躺在平凳上，肩部牢牢地壓着凳子。雙手分開約同臂寬，握住槓鈴。把槓鈴放下至胸部位置，然後舉至上方，確保槓鈴在胸部的正上方，避免放下時落在腹部太前的部位。放下槓鈴時，深吸一口氣，舉起槓鈴時則呼氣。重複大約 6 到 30 次。這是鍛煉整個胸部肌羣、肱三頭肌和部分後背肌羣的極佳方法。這也是所有運動項目選手都應採用的基礎練習方法。注意，所有的練習動作都要躺在凳子上完成，雙腳應垂下踏在地面上，這樣可以更好地保持平衡，比把腳放在凳子上的效果更好。

b. 上提：2 組，每組 8 到 12 次

屈臂上提是一種非常有效的鍛煉背部與胸部肌羣的配合練習。進行上

提的正確方法是躺在凳子上，握住槓鈴。伸直手臂將槓鈴舉至胸部上方，肘部微屈。從此位置出發，放低手臂至頭部後方，肘部保持微屈，直到你感到背闊肌得到了充分的伸展。然後舉起槓鈴恢復到開始位置。你應該在放低至完全伸展時吸氣，將槓鈴舉至胸部上方時呼氣。重複 2 組，每組 8 到 12 次。

第五章

二十分鐘力量
與形體塑造計劃

> ❝ 最重要的是，在所有訓練中都不要借力；採用適當的重量，確保在訓練中不會造成肌肉拉傷。
>
> —— 李小龍 ❞

李小龍持續不斷地研究人體肌肉生理學，觀察自己的身體反應，逐步制定了如第四章所介紹的明確而標準化的訓練計劃。隨後，李小龍根據自己的截拳道哲學思想開始了蛻變的過程，他放棄了那些不必要的訓練，以達到最精簡的程度 —— 李小龍稱之為 "簡單"。李小龍減少訓練重量，減少額外的蛋白飲料，直到他的體重穩定在 136 磅。

李小龍當時制定了一個全新的計劃，這個計劃一直保持到他逝世，再未做過本質上的改變。在最初的槓鈴訓練計劃中，他特別重視臂部的負重

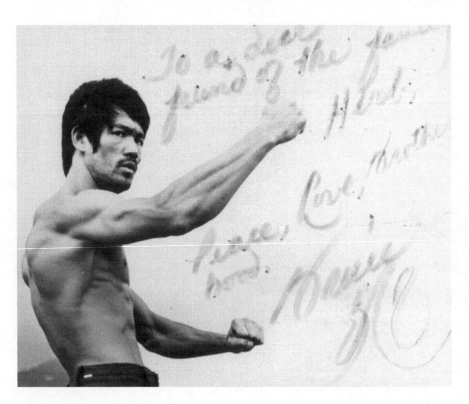

訓練。但現在，他意識到自己需要採用複合式負重訓練方法。這一方法同樣符合每週 3 天的訓練安排，而李小龍認為這種安排能夠完美地達到自己的目標。但因他現在需要於電影中頻繁出場，於是對這一計劃作出了進一步的調整，以使肌肉的發展及輪廓塑造更加均衡。由於這一全新的計劃採用了專門的複合動作（使用更大的重量，需要更多的體能來完成動作），所以在兩次訓練之間安排適當的恢復時間或休息天數就顯得更加重要了。正如李小龍的筆記所說："由於負重訓練需要重複運動，釋放大量的體能。因此，負重訓練應該隔天進行"。

李小龍制定的隔天訓練表顯示：他每週二、四、六進行負重訓練，每週一、三、五及日則用來進行易被忽視的恢復和提升兩方面。由於負重訓練需要消耗大量體能，所以在兩次訓練之間應該安排恢復與休息的時間，讓身體完全恢復體力並得到補充。

李小龍調整自己的健身計劃，在訓練日不會安排其他的耐力訓練或艱苦的武術訓練。這個全新計劃的其中一個好處是 —— 除了顯著的訓練效果之外 —— 事實上只需要 20 分鐘就能完成！

李小龍的健身計劃有三個核心要素：伸展運動提高柔韌性，負重訓練提高力量，心血管運動提高心臟與呼吸系統功能。換言之，他是採用交叉訓練的鼻祖。這個 20 分鐘訓練計劃造就了李小龍在《唐山大兄》（在北美上映時名為 *Fists of Fury*）、《精武門》（在北美上映時名為 *The Chinese Connection*）、《猛龍過江》（在北美上映時名為 *Return of the Dragon*）等影片中所展示的完美體形。

二十分鐘力量與形體塑造計劃

1. 挺舉：2 組，每組 8 次

首先，雙手分開與肩同寬，握住奧林匹克槓鈴。[10] 屈膝，深蹲，腿、臂猛然發力，迅速將槓鈴舉至胸部，雙腿站直。稍做停頓之後，將槓鈴舉到頭頂上方，手臂伸直。稍做停頓，然後將槓鈴放低至胸部。再次短暫的停頓之後，將槓鈴放回地面。不要休息，重複做下一次，一共做 8 次。為

10 奧林匹克槓鈴（Olympic barbell），健身運動中使用的一種專業槓鈴。 —— 譯者註

了讓心肺功能得到充分的鍛煉，只做短暫的休息，然後完成第二組 —— 也是最後一組動作。

2. 深蹲：2 組，每組 12 次

深蹲是李小龍槓鈴訓練的基礎。他曾剪貼了超過 20 篇關於深蹲的文章，並進行了多種形式的深蹲訓練。不過在這一訓練計劃中，他採用的是標準的深蹲訓練。將槓鈴置於肩上，雙腳分開約與肩同寬，緩慢下蹲至最低姿勢。不要休息，運用臀部、髖大肌、股二頭肌、腓腸肌、股四頭肌的力量站立起來，恢復到開始姿勢。然後重複第 2 次，第 3 次，直到完成 12 次。稍做短暫的休息，再進行第 2 組。

3. 槓鈴上提：2 組，每組 8 次

儘管沒有文字記錄，但是從大量的間接證據以及目擊者證明，李小龍採用槓鈴上提與深蹲相結合的訓練方式。首先，他那個時期所讀的雜誌中頻繁地建議採用這種練習。其次，這種練習能夠讓李小龍在大多數人完成一個動作的時間內，做完兩個連續的訓練動作，從而滿足在特定時間內達到最大訓練效果的要求。深蹲是公認訓練全身肌肉的有效方法（直到今天依然如此），而上提是用來強化"肋部箱區"（rib-box expander）和呼吸系統的練習。所以，在二十世紀 60 年代後期與 70 年代早期，上提訓練被當作深蹲訓練的"結束"動作。上提的正確方法是：躺在平凳上，雙手分開與肩同寬，握住槓鈴，將其完全推舉至胸部上方。由此位置開始，將槓鈴放低至頭部後方 —— 肘部保持微屈，以免拉傷肘部肌腱 —— 直到槓鈴輕輕觸到地面，讓背闊肌感到舒適的伸展。由這個充分伸展的姿勢出發，慢慢地收縮背闊肌、胸肌、肱三頭肌的長頭，將槓鈴舉回至原先位置。重複 8 次，短暫休息後，進行下一組。

4. 仰臥推舉：2 組，每組 6 次

李小龍練就了不可思議的胸肌。有趣的是，他的個人記錄顯示他在這一時期唯一採用的最直接槓鈴訓練，就是古老的仰臥推舉。完成這一動作的方法是：仰臥在平凳上，雙手分開與肩同寬，握住奧林匹克槓鈴，將槓鈴從架上舉起，伸直手臂，使之位於胸部上方。由這個"鎖定位置"開始，將槓鈴放低至胸部。然後在呼氣的同時，將槓鈴推舉至鎖定位置。重複 6 次，將槓鈴放回到架上。短暫休息後，進行第二組 —— 也是最後一

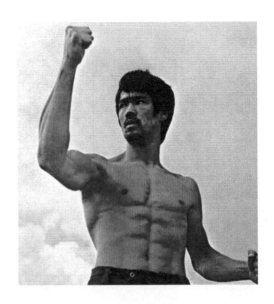

組 —— 仰臥推舉。

5. 體前屈 [11]：2 組，每組 8 次

關於這一方法的警告：李小龍採用這種方法進行下背部訓練，但是在 1970 年初的一天，他舉起 135 磅的槓鈴（大約等於他當時的體重）—— 沒有進行熱身 —— 做完了 8 次體前屈。在做最後一次時，隨着"啪"的一聲響，他感到下背部一陣劇痛。後來他發現自己下背部第四骶椎神經嚴重受損。結果，從那時起直到逝世他都感到劇烈的背痛。這並不是説這種方法沒有好處 —— 只是要確保在開始訓練前進行適當的熱身。李小龍後來告訴他的朋友和弟子丹·伊魯山度説："你做這項訓練時根本不用加重量，僅用槓鈴本身的重量就夠了。"如果你要鍛煉下背部，必須循序漸進地增加重量，量力而行，小心謹慎。

將槓鈴置於肩上，雙腳分開與肩同寬。腰部下彎，雙手始終握住槓鈴。繼續彎腰，直到背部與臀部成 90 度角，然後恢復到直立的姿勢。重複 8 次。短暫休息一下，進行第二組。

6. 槓鈴彎舉：2 組，每組 8 次

槓鈴彎舉直接鍛煉上臂肱二頭肌。這一方法讓李小龍練就了令人印象深刻的上臂 —— 不必説他在格鬥中運用有效、令人驚嘆的拉引力量（擸手）。完成這一動作的正確方法是：雙手分開與肩同寬，掌心向前，握住

11 　體前屈（Good Morning），又直譯為 "早晨"。——譯者註

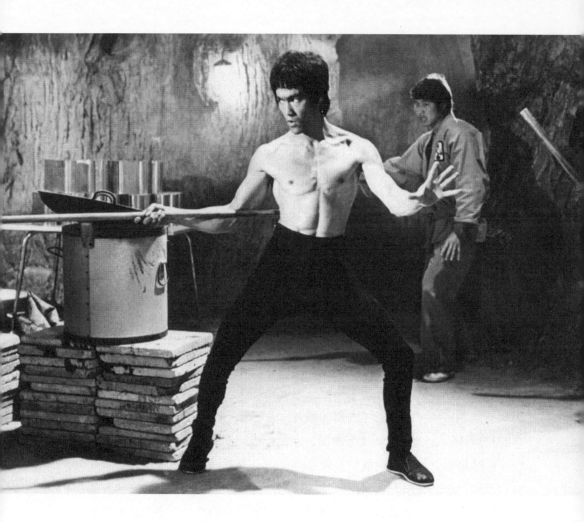

奧林匹克槓鈴。雙膝微屈，保持穩定，收縮肱二頭肌，彎舉槓鈴到胸部高度。保持這個充分擠壓的姿勢片刻，然後慢慢放低槓鈴，回到開始位置。重複 8 次。短暫休息後，進行第二組 —— 也是最後一組槓鈴彎舉。

計劃以外的練習

李小龍不僅進行以上列出的練習，還在武術訓練中加入其他形式的負重訓練。

據伊魯山度回憶：

李小龍有時會手握輕重量進行擊影格鬥訓練，每次訓練要出拳 12 組—每組 100 拳—採用金字塔式的 1-2-3-5-7-10 磅—然後是倒金字塔式的 10-7-5-3-2-1，最後是 0 磅。他讓我和他一起訓練，

朋友！三角肌和臂部肌肉都會燃燒起來呢！

李小龍在武術訓練中如沒有安排負重訓練，或在每週三次的整體訓練中，都會用放在他貝萊爾家中辦公室裏的 35 磅啞鈴進行彎舉練習。蓮達‧李‧卡德韋爾也曾是丈夫李小龍的學生，她回憶：“他經常使用這副啞鈴，主要用來鍛煉自己的前臂”。李小龍對於前臂附加訓練（見第十章）的興趣可以追溯到他練習詠春拳的日子。正如蓮達所説：

> 詠春拳中的黐手（黏手）以及木人樁訓練需要大量的前臂運動。李小龍所重視的全部抓拿動作都需要更加強壯的手臂。幸運的是，李小龍有能力同時做許多事情。我經常看到他一邊觀看電視拳擊比賽，一邊進行側壓腿，同時一隻手拿着書閱讀，另一隻手拿着啞鈴做運動。

20 分鐘力量與塑形訓練以及在武術練習中加入的附加負重訓練，進一步促進了李小龍的肌肉增長。他從不滿足於已有的成就，甚至希望自己的體能更上一層樓。他決心設計一套訓練計劃，在整合力量訓練效果的同時，增進本已完善的心臟血管系統。

第六章

整體健身的系列（循環）
訓練計劃

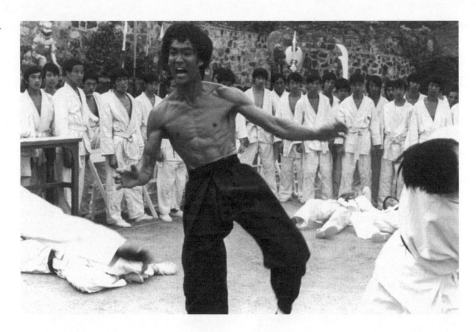

　　李小龍其中之一本最喜歡的健身雜誌是《鐵人》(*Iron Man*)，這本雜誌在李小龍的巔峰時期由皮爾里與梅布爾·拉德 (Peary and Mabel Rader) 擁有。拉德夫婦不斷介紹塑形訓練方法，並且避開了與其競爭的其他刊物所普遍採用的商業廣告。當時，這本雜誌介紹了許多吸引人的訓練原則，如多組數訓練原則[12]、局部集中原則[13]、停／息訓練原則[14]等。不過，李小龍把越來越多的興趣用來研究《鐵人》雜誌所介紹的一種嶄新負重訓練系統：輔助心臟運動 (Peripheral Heart Action, PHA)。

輔助心臟運動（PHA）系統

　　PHA 系統與當時流行的多數局部集中與鼓脹的訓練方法不同。在二十世紀 60 年代末期，PHA 系統的主要代表人物是年輕健身運動員鮑伯·加達 (Bob Gajda)。他在《鐵人》上發表了一系列文章（李小龍將這些文章剪

12　多組數訓練原則 (Giant Sets，有時每個動作最多 3-4 組) 使每個肌肉羣都能完全徹底地得到鍛煉，並達到最大限度的肌肉膨脹。——譯者註

13　局部集中原則 (Flushing) 訓練中必須使大量血液集中到被鍛煉的肌肉中去，才能使肌肉更好地增長。如：在鍛煉胸部時，當中安排的 3-4 個動作要連續進行，中間不插入鍛煉其他部位肌肉的動作，不斷地使血液集中到這個部位，從而達到局部肌肉充分膨脹的狀態。——譯者註

14　停／息訓練原則 (Rest/Pause) 即用最大重量試舉時，每次都試舉到極限次數，然後停息一會兒，再接着試舉。第一次停息可為 30-45 秒，以後每次增加 30 秒。這是增強力量和肌肉圍度的好方法。這些原則都是 "韋德 (Joe Weider) 訓練法則" 的內容。——譯者註

存下來），闡述 PHA 系統重點強調的是"血液的連續循環"。從加達的文章（其內容建立在生理學先驅亞瑟‧斯特恩豪斯博士［Dr. Arthur Steinhause］所進行的實驗性研究基礎上）中，李小龍得出結論：如果在訓練中提升自己的循環系統功能，就會顯著改善他的肌肉力量、耐力，而如果訓練動作的幅度足夠充分，還會提升柔韌性 —— 換言之，正是整體健康的三大支柱。

加達文章的突破性觀點是：在訓練的整個過程中，不能讓血液僅僅充滿一個區域或一組肌羣，而應該讓血液在訓練的全過程中 —— 從始至終 —— 在多組肌羣中流進流出。像 PHA 這種訓練系統其實就是今天所謂"循環訓練"的先導。一個循環就是一組完整的動作（通常是五種或六種不同的練習），每種練習針對不同的身體部位。這種訓練的基本原則是每組肌羣都不要連續練習兩次，而要繼續 —— 立刻 —— 練習另一組肌羣或身體部位。正如在李小龍剪存的一篇文章中加達所說：

> 舉例而言，如果你連續完成兩組或更多組彎舉，等於是在做局部集中或鼓脹系統。在 PHA 訓練系統中，你應該做一組彎舉，然後可以進行一組舉踵練習，或腹肌練習，或背肌練習。換言之，同一組肌羣不要連續鍛煉兩次。甚至不要連續鍛煉同一類肌羣，如輪流練習幾組肱二頭肌與肱三頭肌。這樣會使整個臂部充血。練習不同的身體部位，然後再練習另一個部位。PHA 訓練系統的目標就是讓練習分散於全身的不同部位。

在 PHA 系統中，肌肉能得到極大的刺激，血液也能不停地流遍全身，因為每次訓練都讓全身得到鍛煉。而且，由於每個練習之間沒有休息，血液能保持加速流動，這樣你就可以在加長的訓練時間中延遲疲勞感出現。

李小龍始終超前於他的時代，他看到了循環訓練理念的巨大價值，它不僅能夠練就大塊頭的肌肉，而且能夠有效地將心血管、柔韌性、力量訓練整合在一個訓練計劃之中。為此，李小龍圍繞上述整體健康的三項指標，同時按照 PHA 的指導方針與基本原則，制定了自己的訓練計劃。

李小龍的系列訓練計劃表（提升整體健康）

李小龍每週用六天來完成系列訓練計劃，並設置了兩套交替方案。他還把跑步作為日常基本練習，來進一步提升自己的心血管系統機能。

方案 1a（週一、週三、週五）

1. 跳繩（1 分鐘）

強烈地跳繩 1 分鐘，然後立刻進行下一項練習。

2. 前屈身（1 分鐘）

由直立姿勢開始，雙腿完全繃直併攏，彎腰前屈，頭部盡量靠近脛骨。保持這一姿勢不變，結束後立刻進行下一項練習。

3. 貓式伸展（1 分鐘）

貓式伸展[15] 是印度著名摔跤手伽馬（Gama）所推廣的兩種練習之一。李小龍讀過兩篇文章，當中介紹伽馬及他如何通過這些練習來練就一身強壯的肌肉。李小龍並很快將其納入自己的訓練計劃之中。貓式伸展又被稱為"dand"，實際上是掌上壓的一種變化形式。

四肢着地，用雙手和雙腳支撐身體，臀部與肩部在同一直線上保持平行。北美地區的練習方式是保持這一直線，同時屈臂，讓胸部觸到地面，

15　這裏的貓式伸展與印度瑜伽中的貓式伸展是完全不同的兩種動作。── 譯者註

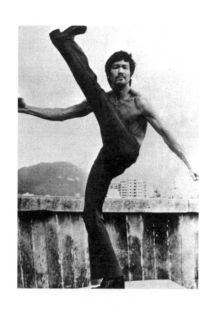

然後伸展。在印度，則要盡量抬高臀部，俯身，屈臂，雙腿推動身體向前移動，使胸部擦過地面，然後伸直手臂。抬高臀部。重複這一練習。這是基本的印度式"dand"。完成後立刻進行下一項練習。

4. 開合跳（1 分鐘）

開合跳又稱為分腿跳。開始時直立，雙腳併攏，雙臂垂於體側，雙手放在臀部。在一個動作中，起跳，雙腿分開（雙膝微屈，以便安全地吸收衝力）約比肩寬 6 英寸（約 15 厘米），同時抬起雙臂（保持伸直狀態），使雙手在頭部上方接觸。雙手一旦接觸，立刻做反向的動作，使雙手與雙腳恢復到開始的位置。在 60 秒內重複盡可能多的次數。然後立刻進行下一項練習。

5. 深蹲（1 分鐘）

李小龍從印度摔跤手伽馬的訓練方法中吸收的第二個練習是空手（或只有體重）深蹲。這在印度被稱為"baithak"，就是簡單的膝部深屈——雙手放在臀部，雙腿彎曲，深蹲，站起，深蹲，站起，如此類推。做 1 分鐘。然後立刻進行下一項練習。

通過貓式伸展與深蹲練習，伽馬的胸圍達到 56 英寸（約 142 厘米），臂圍 17 英寸（約 43 厘米），大腿圍 30 英寸（約 76 厘米），其秘訣就在於伽馬進行這兩種練習的方式。從李小龍剪存關於伽馬訓練方法的文章中可以看到，在印度，12 至 14 歲的男孩每天要做 1,000 次深蹲、500 次貓式伸展，而像伽馬這樣的專業摔跤手則會每天凌晨 3 點就起牀進行深蹲練習。

伽馬每天早晨會完成 4,000 次深蹲，然後吃早餐，下午完成 2,000 次貓式伸展，再步行或跑步 4 英里，然後以 3 或 4 小時無間斷的摔跤練習，來結束一天的訓練。

6. 高踢（1 分鐘）

如果你看過李小龍在電影《猛龍過江》中與查克 · 諾里斯決鬥之前的一系列熱身動作，你一定會記得高踢這一特別的練習。李小龍在高踢時腿部完全繃直，向前踢起，盡量踢高（李小龍在高踢時大腿甚至能夠貼住胸部），然後回落到起始位置。李小龍會重複高踢多次 —— 在 60 秒內盡可能多踢。在高踢時支撐腿的膝蓋可以略微彎曲。兩腿交替高踢，不斷重複。然後立刻進行下一項練習。

方案 1b（週一、週三、週五）

以前臂 / 腰部為 重點

1. 轉腰（1 分鐘）

直立，將一根木棒或掃把（甚至槓鈴桿也足夠）置於肩上。雙腳分開與肩同寬，上身盡量向右旋轉，再盡量向左旋轉。在 1 分鐘之內盡可能多地重複這一動作。然後立刻開始下一項練習。

2. 掌心向上捲腕（1 分鐘）

坐在平凳上，掌心向上，握住一個適當重量的槓鈴。手背放在膝蓋上。手指關節向下。收縮前臂的屈肌，讓手指關節向上（或至少指向前面的牆壁）。將槓鈴放低，恢復至開始位置，在 1 分鐘內盡可能多地重複。然後立刻進行下一項練習。

3. 羅馬凳（1 分鐘）

羅馬凳是仰臥起坐的一種變化形式，讓你的上身在伸展時低於臀部高度。你需要一張特別的羅馬凳訓練器械（像李小龍所用的那樣），也可以用一張平凳，把腳固定在某物（如槓鈴桿）之下。雙腳安全地置於槓鈴桿或羅馬凳的固定桿之下，把手置於胸部或腦後。從坐起的姿勢開始，上身放低，直到頭部幾乎接觸到地面，然後恢復到完全伸直或開始時的位置。1 分鐘內盡可能多地重複。然後立刻進行下一項練習。

4. 提膝（1 分鐘）

這一練習既可以躺在地板上完成，也可以用一種提膝／舉腿的特別方式完成。當你躺在地板上時，雙手放在地上，掌心向下置於臀部下方。雙腿完全繃直，雙腳抬離地面 3 或 4 英寸（7.6 或 10 厘米）。在一個連貫的動作中，雙膝彎曲，將大腿抬至腹部區域，然後恢復到雙腿繃直的姿勢，雙腳繼續保持離地 3 或 4 英寸(7.6 或 10 厘米)。在 1 分鐘內盡可能多地重複。然後立刻進行下一項練習。

5. 側屈身（1 分鐘）

雙腳分開與肩同寬，雙手置於身體側，用右手或左手握住一隻較輕的啞鈴。雙膝不要彎曲，上身向握槓鈴的一側屈體，直到啞鈴降至膝關節的高度。然後身體恢復直立姿勢，上身可略微超過垂直線向另一側稍傾。在動作過程中，肘部與膝蓋必須保持繃直。在 30 秒內盡可能多地重複。然後將啞鈴換到另一隻手，在 30 秒內盡可能多地向另一側屈體。然後立刻進行下一項練習。

6. 掌心向下捲腕（1 分鐘）

坐在你剛才進行掌心向上捲腕時所坐的平凳上，掌心向下握住一個較輕的槓鈴。手腕下方置於膝蓋之上，雙手放鬆，使手指關節垂向地面。收縮前臂上方肌肉，使手背盡量提起 —— 但是前臂底部始終不要離開大腿。恢復到開始位置，在 1 分鐘內盡可能多地重複。

方案 2a（週二、週四、週六）

1. 腹股溝伸展（1 分鐘）

坐在地板上，雙膝分開，雙腳的腳底併在一起。雙手放在腳部，雙肘置於雙膝的內側，將雙膝慢慢地盡量壓向地板，在此過程中，雙腳始終併在一起，雙肘不離雙膝內側。不要讓雙肘施加太多壓力。保持 60 秒。然後立刻進行下一項練習。

2. 側舉腿（1 分鐘）

直立，右腿繃直，盡可能高地向右側舉起。要完全靠肌肉控制來保持這一姿勢，堅持 30 秒。放下右腿，舉起左腿重複動作，盡量舉高，保持 30 秒，放下。然後立刻進行下一項練習。

3. 深蹲跳（1 分鐘）

直立，雙腳分開與肩同寬，深蹲，然後盡全力向上跳起，落地時保持直立姿勢。60 秒內盡可能多地重複。然後立刻進行下一項練習。

4. 轉肩（1 分鐘）

這是李小龍在《猛龍過江》中與查克‧諾里斯決鬥之前進行的另一項熱身練習。直立，雙腳分開與肩同寬，雙臂置於身體側，雙肩從前向後做圓周式旋轉，雙肩向上提，向後拉，放低，再盡量提高。在 30 秒內盡可能多地重複，然後改變旋轉方向，從後向前旋轉 30 秒。然後立刻進行下一項練習。

5. 交替劈叉（1分鐘）

直立，雙腳分開與肩同寬，雙手置於身體側，右腿向前伸，同時左腿向後伸（雙膝只微屈），形成半劈叉的姿勢。同時，左臂向前抬至肩部高度，右臂向後抬高。然後改變姿勢，左腿與右臂向前，右腿與左臂向後。在1分鐘內盡可能多地重複這一交替動作。然後立刻進行下一項練習。

6. 腿部伸展（A, B）（2分鐘）

你需要一張椅子或者一個低單槓來完成此練習。將右腳跟置於椅背或單槓之上。（要讓右腳位置在腰部的高度以上）（A）面向椅子或單槓，右腿繃直，腳尖向前。保持這一姿勢30秒。（B）右腳旋轉，變成側踢的姿勢，右腳踝內側置於椅背或單槓，臀部向左旋轉。保持這一姿勢30秒。換另一條腿做此動作。然後立刻進行下一項練習。

方案 2b（週二、週四、週六）

1. 舉腿（1分鐘）

躺在平凳上，或仰臥在地板上，把雙手置於平凳的支撐架上，或置於臀部下方、地板之上。膝蓋繃直，將腳舉起3到4英寸（7.6到10厘米）。膝蓋保持繃直，雙腳併攏，雙腿抬高，直至與上身成90度角，然後將雙腿放低至開始位置，離地3到4英寸（7.6到10厘米）。在60秒內盡可能多地重複。然後立刻進行下一項練習。

2. 反彎舉（1 分鐘）

掌心向下，正握一個標準槓鈴，或捲曲槓鈴（E-Z curl bar）。直立，雙腳分開與肩同寬，雙肘緊貼身體側，收縮上臂肱肌，由開始位置向上彎舉槓鈴，從大腿前方舉到肩部位置。充分收縮肌肉，保持片刻，然後將槓鈴放低至開始位置。在 60 秒內盡可能多地重複。然後立刻進行下一項練習。

3. 轉體仰臥起坐（1 分鐘）

仰臥，雙腳固定（在槓鈴之下，或仰臥起坐凳末端的固定帶之下），膝蓋彎曲，使腳跟幾乎貼住臀部。雙手交叉置於頭後。上身抬起，用右肘觸碰左膝。恢復到開始姿勢，再抬起上身，這次用左肘觸碰右膝。恢復到開始姿勢，在 60 秒內盡可能多地重複。然後立刻進行下一項練習。

4. 單頭啞鈴轉腕（1 分鐘）

右手握住單頭啞鈴（只有一頭安裝鈴片的啞鈴）的空頭端。單膝跪地，握啞鈴的手置於較高的膝蓋上，掌心向下。順時針旋轉啞鈴，盡量向

一側旋轉，然後恢復到開始姿勢。在 15 秒內盡可能多地重複。接下來，轉動握鈴手的腕部，讓前臂的外側置於膝蓋之上，逆時針旋轉啞鈴，盡量向另一側旋轉，然後恢復到開始姿勢。在 15 秒內盡可能多地重複。然後換另一隻手，重複上述兩個動作，每個動作重複 15 秒。然後立刻進行下一項練習。

5. 交替舉腿（1 分鐘）

仰臥在地板上，掌心向下，放在臀部之下。雙腿繃直，雙腳抬高，離地 3 到 4 英寸（7.6 到 10 厘米）。由此姿勢開始，一條腿抬高大約 12 英寸（約 30.5 厘米），然後恢復到開始姿勢。在一條腿放下的同時，另一條腿抬起約 12 英寸（約 30.5 厘米）。雙腿繼續交替抬高，在 1 分鐘內盡可能多地重複。然後立刻進行下一項練習。

6. 腕力棒（1 分鐘）

這是李小龍最喜愛的一項練習，因為它帶給前臂極大的鍛煉。腕力棒（一根粗把手的圓棒，棒身固定着一條繩索，繩索的另一端掛着較輕的重量）是一種非常有效的鍛煉前臂器械。要想得到最大的鍛煉效果，需牢牢握住腕力棒，置於身體前方。手指關節向上，轉動腕部，旋轉腕力棒，讓繩索完全纏繞在槓上。在捲起繩索的過程中，讓腕力棒的上方向外（你的身體前方）轉，肘部不要彎曲，否則你的前臂、肱二頭肌、肩部肌羣都會參與這一動作，分散練習的效果。將繩索捲起之後，再將其放下。重新捲起繩索，這一次讓腕力棒的上方向內旋轉。雙臂始終伸直，腕力棒保持水平。每次旋轉腕力棒時，手要盡量大幅度地沿弧線運動，並穩定地旋轉。使用的重量要讓你能夠捲起 4 次，即兩種方式各捲 2 次，在 1 分鐘內完成。

改良後的 PHA 訓練計劃達到了李小龍預期的效果：他提升了自己的肌肉耐力，改善了整體體能，讓全身各部位變得更加強壯。

第七章

增強肌肉的
循環訓練計劃

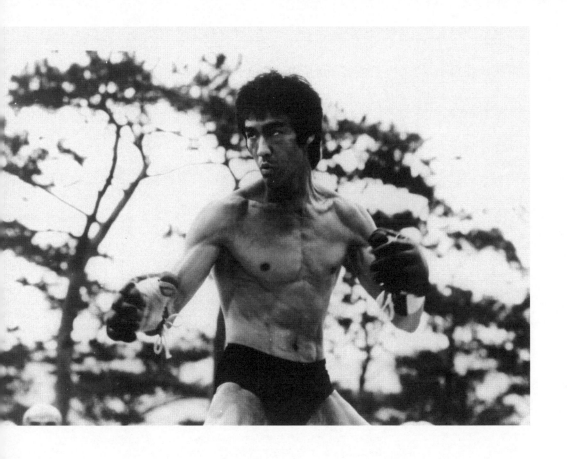

　　相信每一位看過電影《龍爭虎鬥》的龍迷都會看到，李小龍的肌肉線條非常明顯（或用健身的術語，稱為"輪廓清晰"）。他的肌肉不僅更加發達、勻稱，而且在拍攝這部電影時，他所達到的肌肉輪廓清晰程度令人驚嘆。

　　健身運動巨頭喬·韋德（Joe Weider）是引導阿諾·舒華辛力加來到美國的引路人，也是通曉肌肉訓練的權威，他最近告訴我，他"從沒見過任何人的肌肉線條能夠達到《龍爭虎鬥》劇照中李小龍所達到的清晰度"。這並不是説李小龍在拍攝這部電影之前肌肉不發達——但毫無疑問，他的肌肉輪廓發生了明顯的變化。他採取了某種方式來完善自己的肌肉——然而，究竟是哪些因素發揮了關鍵作用呢？在他生命中的那段時期，李小龍的身體運動非常頻繁活躍，如編排舞蹈般設計電影中的武打場面，每天跑步2英里，不斷完善自己的格鬥技術，完成前面幾章所介紹的健身訓練。這些活動使他擁有了在《唐山大兄》、《精武門》、《猛龍過江》中所展示的體形。但為甚麼李小龍在其最後一部電影《龍爭虎鬥》中的肌肉，看上去

更加輪廓清晰、每一組肌羣都像雕刻一般線條分明？唯一的原因（回想一下李小龍的飲食、帶氧訓練、運動量並沒有改變）就在於他在 1972 年 12 月購買，並隨後在日常訓練中使用的多功能綜合訓練器械：馬西牌循環訓練器（Marcy Circuit Trainer）。

這套器械的序列號是 2175，在加州的格蘭岱爾（Glendale）生產製造，由遠洋貨輪雷克薩麥斯克號（Lexa Maersk）運送至香港，並於 1972 年 12 月 25 日抵達維多利亞港。它裝在一個板條箱裏，放在集裝架上，在結清關稅後於 1973 年 1 月 6 日運送到李小龍家中。

香港之旅

很幸運，就在這套器械抵達香港前幾天，李小龍的兩位親密弟子和好朋友黃錦銘、赫伯·傑克遜（後者是極富才華的焊工及手工藝師，正是他在香港港口簽收這套器械）負責將器械運送到李小龍家中，並最終裝配起來。

李小龍曾遺憾諸多訓練器材因為搬家無法隨身攜帶而不得不遺落在加州，黃錦銘和傑克遜知道後便在赴香港前，將其中一些主要的器材塞滿了自己的行李，準備帶給李小龍。他們來到香港時，正值《猛龍過江》公映。李小龍對他們說："朋友，你們來得正是時候！我剛拍完《死亡遊戲》（李小龍的另外兩名弟子卡利姆·阿布杜拉·渣巴與丹·伊魯山度在傑克遜與黃錦銘抵港前的兩個月內，先後參與拍攝這部電影）的部分前期內容，在開拍下一部電影前，我正好有點時間。"李小龍所拍的"下一部電影"正是《龍爭虎鬥》。

黃錦銘和傑克遜在香港得以與李小龍一起進行一些簡單的訓練，但是此時李小龍因為重新安排了緊迫的拍攝日程，訓練只能零星的進行，而且僅僅包括少量跑步、伸展運動，及輕量訓練等。1973 年 1 月初，黃錦銘返回洛杉磯繼續工作，大約一週之後，傑克遜為李小龍裝配好訓練器械，這令李小龍非常高興。除此之外，兩人在這些日子相處下不斷增進了解，傑克遜在很多事情上都為李小龍提供了大量支持和幫助：如為李小龍家裏裝配洗衣機和乾衣機、砍下院裏枯萎的樹木、製造嚴格符合李小龍要求的新式訓練器械，甚至在李小龍去田納西州擔任一部電影的武術指導期間，親

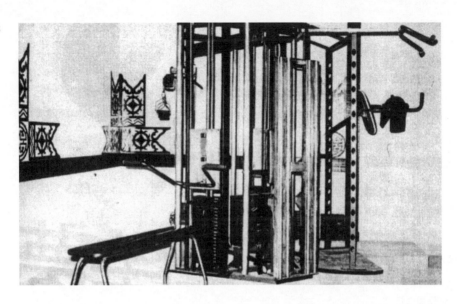

自開車送蓮達去醫院生下李小龍第二個孩子李香凝。

李小龍是傑克遜的武術教練、指導顧問，而最重要的，是他的朋友。兩人常常一起用餐、交流、分享生活經驗。傑克遜在李小龍購置"馬西牌循環訓練器"一事上也起到了關鍵作用。1972年11月7日，他幫助李小龍與馬西健身器材公司的老闆兼主席沃爾特·馬西恩（Walter Marcian）促成了交易。已經七十多歲傑克遜，回憶起這次購買時不禁露出了笑容：

> 你知嗎，沃特·馬西恩是我的叔父，有一天，我開車帶着李小龍去加州格蘭岱爾的馬西工廠。我希望能為李小龍爭取到一些折扣，因為我是老闆的姪子嘛！沃特也同意了。我對他說："你知道，我這位朋友可是世界頂尖的武術家──不過他可沒多少錢，所以如果你能給他一點折扣，我會非常感激。"我看看李小龍，他正兩眼看天──你要知道，李小龍是講價高手，他覺得我的方法太不專業了。不過，這事最終還是成了。我叔父按照通常對大學的待遇給了他八五折。

李小龍很喜歡這套器械，毫不猶豫地支付了500美元訂金。這套器械擁有他所知道訓練所需的全部主要組件──而且符合他追求完美的標準。這些組件（共有9組）不是由僅僅關注外在肌肉增長以達美感目標的健身運動家發明，而是由通過訓練提升每一組肌羣功能為目標的運動機能學家

和訓練生理學家共同發展改進的。的確，這套器械作為一種循序漸進的阻力訓練器械，鍛煉了李小龍的肌肉，但更重要的是，用李小龍自己的話說，它使自己最大限度地"表達"出整體健康的潛能。

馬西牌循環訓練器包括以下九大組件：

- 推舉凳
- 下拉器
- 兩個高滑輪
- 兩個低滑輪
- 靜力架
- 提膝或舉腿器
- 肩部推舉槓
- 引體向上槓
- 舉腿／蹬腿器

其中，舉腿／蹬腿器特別引人注目；在許多方面，它可以說是今天 Nordic Trak 訓練架的先驅。從訓練器的底部伸出兩條軌道，每條軌道上裝着一個腳鐙，樣子很像今天大多數賽跑運動員在起步線上使用的起跑架。這兩個腳鐙連接着兩組配重塊，可以在 10 至 220 磅的重量範圍內進行調整。

據訓練器附帶的說明書介紹，每個組件的練習時間是 30 秒，在此時間內盡可能多地重複完成動作。之後不做任何休息，趁着心率提高，逐個組件練習，直至完成九個組件的練習。

到《龍爭虎鬥》開拍的時候，李小龍已經於日常訓練中運用他的新器械。1973 年 6 月他對一名記者說："我每天最少訓練 2 小時，內容包括 3 英里跑步、專門的負重訓練、踢法練習、擊打輕沙袋與重沙包。"

其中"專門的負重訓練"就是使用馬西牌循環訓練器進行練習。據曾獲 1970 年世界重量級空手道冠軍、並在《龍爭虎鬥》中飾演配角的加州商人鮑勃·沃爾（Bob Wall）回憶："在拍攝《龍爭虎鬥》期間，我看到李小龍進行拉力訓練時，總是先用一種方式練習，再用另一種方式練習，不斷變換方式——採取各種角度，從不重複同一個角度。他總是從不同的角度，採用不同的方式。他進行了大量的肱三頭肌屈伸，以及類似的練習。"

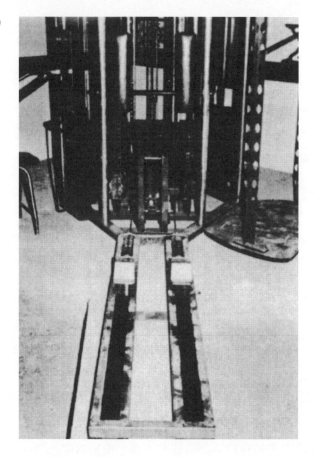

還有一個人也在《龍爭虎鬥》中出現，並曾目睹李小龍訓練，他就是楊斯（美國為人熟悉的名字是 Bolo Yeung）。據楊斯回憶：「李小龍家裏有一套馬西牌訓練器——就在廚房旁邊。李小龍喜歡健身運動，他每天都訓練。站立推舉、下拉，諸如此類。」

氧氣 —— 體內的火

當你吃下食物時，它會以脂肪及／或轉化為蛋白質的形式存儲為燃料，脂肪能夠提供能量，蛋白質則可以產生和增強肌肉組織。氧化與燃燒體內脂肪以製造能量都需要氧氣。因此，在訓練中身體的代謝產生的氧氣越多，體內脂肪的燃燒就會越快、越充分。

這就必須讓肺部產生自然的（而不是刻意的、不自然的）呼吸需要（即，持續不斷地吸入空氣）。由於長時間的激烈練習或快速動作，自然形成這種呼吸需要。

所以，除非對呼吸系統產生了穩定而持續的需要，否則脂肪是不會被充分燃燒的。只有當更多的氧氣隨着快速的血液流動持續不斷地輸送到貯存脂肪的各個部位，才會燃燒更多的皮下脂肪，讓肌肉的輪廓更加清晰可見。

循環包括哪些內容？

一組循環包括 8 到 12 項內容。每項內容代表一個練習。針對每一項內容，你要完成一個特定的練習，使用特定的負重阻力，在 30 到（最多不超過）60 秒的時間內完成特定的重複次數。每項練習之間不要休息，從一個練習到另一個練習（從一項內容到另一項內容），直至完成整個循環訓練。

計時循環

你應該記錄自己完成整個循環訓練所需的時間。當你能夠比原先花費更少的時間完成所有的循環訓練，就在每個練習中增加一些重量，並且設定新的時間目標。這樣一來，整個循環訓練就成為一項競賽。你在和自己競爭，在鍛煉肌肉與耐力的同時，你的訓練會增加更多樂趣和變化。

如何確定你應該採用的重量阻力？

如果你渴望嘗試李小龍的循環訓練，但不確定應該使用多少重量，請遵循這一原則：使用你平時一次所能舉起最大負荷的一半重量。舉例而言，如果你做仰臥推舉時一次能舉起 400 磅，那麼在循環訓練中就應使用 200 磅的重量，在 30 到 60 秒內盡可能多重複。為了逐步提高訓練難度，你還可以：

1. 增加所使用的重量；
2. 增加每組練習的時間；
3. 提升重複動作的速度（以做更多的次數）。

不過，絕不能為了追求速度而使動作變形。每個練習不要超過 30 次。循環訓練的原理是通過增氧健身法來提升耐力，而不僅僅是提升力量。當然，也可以通過減少次數，以持續的快速動作來增強力量。

循環訓練的三大變量

李小龍的循環訓練法有三大變量：

1. 負荷（重量阻力）；

2. 次數（組數與次數）；

3. 時間（一組或多組循環的持續時間，以及重複動作的節奏與速度）。

其他訓練形式，如奧林匹克舉重運動，則只有兩個變量：

1. 負荷（採用有限度的磅數進行訓練）；

2. 次數（次數少，每次以單次舉起重量）。

一些特殊的訓練，如間隔跑，也使用兩個變量：

1. 次數（快速）；

2. 時間間隔（變換進行跑步 / 走步或衝刺 / 慢跑）。

循環訓練能夠提升身體的三大機能，而時間是關鍵之所在。運動量和速度都會增加。循序漸進地對呼吸系統產生更大的需求，可以媲美由增加訓練量而刺激肌肉增加的效果，因此，力量、耐力和肺活量均得以提升。

對於那些希望肌肉輪廓更加清晰的人而言，循環訓練的優勢在於：在獲得耐力訓練帶氧運動效果的同時，還能夠使用負重練習讓肌肉越來越明顯，更有質量、更加堅硬、更加線條分明（健身術語稱之為 "肌肉密度" 或 "肌肉質量"）—— 這些始終幫助你保持理想的肌肉圍度、提升在高強度訓練下的耐力！

誰人應該採用循環訓練以及其原因

每個人都可以從李小龍的循環訓練中獲益。它能夠幫助任何項目的任何運動員提升效率，尤其對那些想要擁有高清晰肌肉輪廓的人具有特別高的價值。不過，不要以為帶氧循環訓練和跑步差不多（絕大多數習武者都這樣認為）。李小龍之後的習武者已經明白跑步對於提升心肺功能的價值，但他們也意識到，自己不希望減少已經鍛煉出來的肌肉圍度。也就是說，習武者不想讓自己看起來像個跑步運動員！李小龍的循環訓練方法對於習武者的重要性正在於此：在基礎肌肉訓練與武術練習之外，增加循環訓練（雖然是很少的訓練），能夠使呼吸系統功能、心臟功能、力量與耐

力、肌肉輪廓都得到提升。

當皮下的脂肪氧化後，肌肉輪廓和勻稱性就會得到改善，脂肪的消耗在很大程度上減輕了心臟負擔，同時肌肉耐力也得到了理想的增強。希望快速塑形的人可以在訓練中進行更多的循環訓練；已經擁有良好體形的人可以把循環訓練控制在 20 分鐘之內。不過，這一建議模式並不包括訓練後跑步或武術練習的時間。

如何發揮循環訓練的最大功效

如果你比較重，在訓練中應該首先強調循環訓練。如果你的體形很好，就應將循環訓練安排在常規心血管訓練或武術練習的最後，要確保首先以相應的體能完善自己的技術。然後使用剩餘的體能進行循環訓練。

循環訓練的若干要點

1. 穿輕便或吸汗的衣服，因為循環訓練的目的就是要讓你出汗，從而

使呼吸系統產生大量的深呼吸需要。

2. 在各項內容（練習）之間不要休息。從一項練習迅速換到另一項練習，但必須確保每項練習都以正確姿勢完成。

3. 全神貫注提高循環訓練的速度 —— 換言之，加快重複動作。除非有需要，否則不要停下來。努力讓自己的每一次循環訓練都比上一次更加迅速。

4. 用口呼吸，盡可能多地呼吸。在循環訓練中盡可能多地吸入氧氣。

5. 在你熟悉了循環訓練、確立了訓練節奏之後，每過 2 週為每項練習增加一些重量。

6. 每項練習最多不要超過 60 秒。

7. 一組完整的循環訓練至少要進行 8 到 12 分鐘。根據自己的目標，至少要完成一個循環。

以下是李小龍在 1973 年間使用馬西牌循環訓練器進行訓練的具體建議計劃（附每項練習的簡要說明）：

李小龍的循環訓練計劃

1. 正手（掌心向前）引體向上

收縮肱二頭肌，讓下顎接觸橫桿。放下身體。在 30 秒內盡可能多地重複。然後立刻進行下一項練習。

2. 坐姿蹬腿

坐在蹬腿器上，將腳放在豎架上。上身向前傾，用腿部力量將自己蹬離訓練器（用力推）。在 30 秒內完成 8 到 12 次。然後立刻進行下一項練習。

3. 雙向交替臀／膝伸展（站立蹬腿）

將肩部靠在蹬腿器組件的垂直墊上，雙腳踩在軌道上的腳鐙中。一條腿向後伸展。在蹬腿的過程中背部保持挺直，雙腿有節奏地交替後蹬，在 30 秒內盡可能多地重複。然後立刻進行下一項練習。

4. 肩部推舉

握住肩部推舉槓，全力向上推舉。下背部不要向內彎曲。放下推舉槓，在 30 秒內重複 8 到 12 次。然後立刻進行下一項練習。

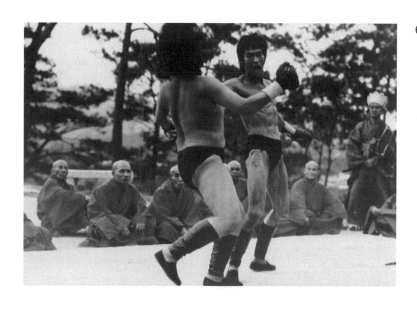

5. 在肩部推舉組件上站立舉踵

將肩部推舉槓調節到最高的高度。在推舉槓的正下方放一張小凳子，雙手握住推舉槓的把手，腳尖朝前站在小凳子上。每次動作盡可能地抬高腳踝。在 10 秒內盡可能多地重複。之後立刻轉動雙腳使腳尖朝外，同樣在 10 秒內盡可能多地重複。之後立刻轉動雙腳使腳尖朝內，完成最後一組練習。然後立刻進行下一項練習。

6. 交替拉力器彎舉

握住拉力器的把手（雙手各握一個），雙手交替彎舉，拉向下顎——僅僅使用肱二頭肌。不要使用下背部肌羣。在 30 秒內每隻手各重複 8 到 12 次。然後立刻進行下一項練習。

7. 站立雙向單臂水平內收

握住拉力器的一隻把手，側立在訓練器前，手臂完全伸直。然後手臂完全內收，將把手拉到胸前。放鬆重量恢復到原來位置，在 30 秒內盡可能多地重複。再換另一隻手重複。然後立刻進行下一項練習。

8. 仰臥推舉

仰臥在平凳上，雙手握住推舉槓。舉槓，雙臂完全伸直，背部始終不要離開平凳。在 30 秒內重複 8 到 12 次。然後立刻進行下一項練習。

9. 標準硬拉（深蹲），使用推舉凳

將推舉槓調節到最低的位置，在下方放一張小凳。站在小凳上。從深蹲姿勢開始，握住推舉槓，髖關節與膝關節彎曲，臀部放低，面向前方。

僅僅使用腿部的力量，站起直立。然後恢復到深蹲姿勢，在 30 秒內盡可能多地重複。然後立刻進行下一項練習。

10. 跪姿頸後下拉

跪在下拉槓的下方，雙手分開，正手（掌心向前）寬握下拉槓。向下將槓拉至頸後，稍停片刻，恢復到開始姿勢（即手臂完全伸直）。在 30 秒內盡可能多地重複。然後立刻進行下一項練習。

11. 肱三頭肌下壓

由站立姿勢開始，雙手分開，正手（掌心向前）寬握下拉槓。拇指貼近胸部，用力下推，直到手臂完全伸直。恢復到開始姿勢，在 30 秒內盡可能多地重複。然後立刻進行下一項練習。

12. 心血管功能運動

以足夠能量跑一段短距離（戶外），讓自己氣喘吁吁。下坡跑時要控制自己的步伐，在平地跑時要用較大的步伐，上坡跑時要減小步幅。在 1.5 分鐘內跑得盡可能遠、盡可能快。然後立刻進行下一項練習。

13. 站立腕力棒練習

握住腕力棒，棒下懸掛重量。雙手伸出，與雙肩保持水平，握住腕力棒。扭動腕部以前臂屈肌將重量捲繞上來，再將其放下。在 1 分鐘內完成。然後立刻進行下一項練習。

14. 頸部彎曲 / 伸展

用頸力帶將較輕的重量掛在頭上。以保護臀部的姿勢屈膝，充分屈頸，再充分伸展頸部。順時針旋轉頸部，然後逆時針旋轉頸部。在 1 分鐘內分別做 8 到 12 次屈頸、伸展、旋轉動作。

循環訓練計劃雖然僅僅是李小龍訓練計劃中的一種，但它被視為最有效的訓練方法，不但能夠改善肌肉質量與清晰度，而且有助於整體健康的均衡發展，達到最"現實"的目標。

第八章

為武術家而設的
《龍爭虎鬥》專項訓練

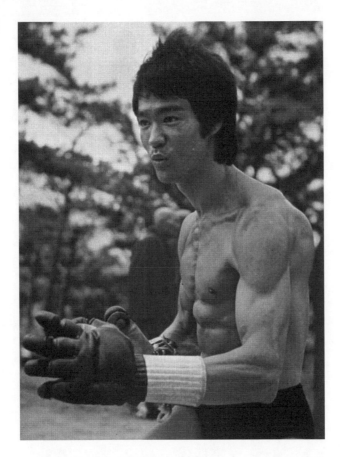

　　當李小龍逐步適應了上述循環訓練計劃之後，他又制定了一套力量訓練計劃，以滿足自己作為一名不斷發展的武術家的需要。

　　李小龍制定這個力量訓練計劃是為了強化自己的上背部與下背部肌肉、大腿肌與臀屈肌、小腿腓腸肌、上臂肱肌、前臂肌羣和肩部肌羣。他把一條特殊的帶子連結在馬西牌循環訓練器的低滑輪上，再用帶子的另一端栓住腳踝，然後開始做三種踢法的練習：前踢、鈎踢、側踢。李小龍不僅增強了這些踢法所需的肌肉，而且重點加強了踢法練習中常被忽視的平衡力訓練，以及提升了肌肉在踢擊之後（以及在踢擊當中）迅速恢復原先平衡姿勢的能力。此外，通過使用帶子與低滑輪進行阻力練習，李小龍還有效地增強了下肢肌肉的穩定性，鍛煉了維持平衡所需的肌羣，提高了敏捷性與迅速恢復原先姿勢的能力。

　　這一訓練計劃主要集中於馬西牌循環訓練器的各項內容，不過李小龍也加入了一些傳統的自由負重訓練器材。在幾頁為《龍爭虎鬥》所做的武打設計稿中，李小龍寫下了這些訓練方法。可以肯定，在電影拍攝的整個

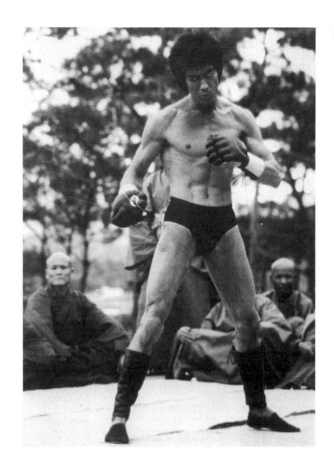

期間他使用了這些方法，並與第七章介紹的循環訓練相結合，甚至到他生命結束。當李小龍於 1973 年 5、6 月間最後一次回到洛杉磯時，他會見了幾位弟子，其中包括理查德·巴斯蒂羅（Richard Bustillo），據他回憶：

> 我最後一次見到李小龍是在他逝世前兩個月，我問他："你還堅持每天訓練嗎？"李小龍跳起來說："當然了，瞧這個！"他收縮自己的股四頭肌，一組插入髖關節的肌羣（闊筋膜張肌）立刻鼓了起來。"你打一下它！"他說。我照做了——上帝哪！就像打在一塊木頭上！朋友，它太硬了！我問："這組肌肉有甚麼用？"他說："做外擺踢——就用這塊突起的肌肉。"他告訴我，他一直進行特定的負重訓練來鍛煉這組肌肉。

這"特定的負重訓練"，特別是利用低滑輪進行的踢法練習，也包括在以下的訓練計劃之中。

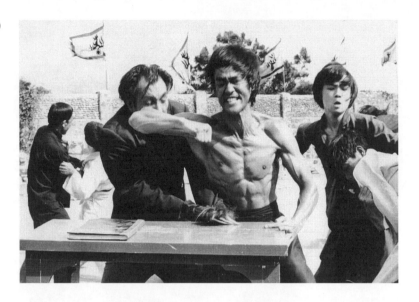

A. 背部

1. 壺鈴划船（25、50、75，及 100 磅）

壺鈴就像一個有把手（如同手提箱把手一樣）的啞鈴，把手的兩端連接着重量。你可以使用壺鈴進行啞鈴訓練動作，它不會讓手腕受傷，並且可以擴大傳統啞鈴訓練的有效動作範圍。進行多數划船動作時，單臂啞鈴划船——空手或握壺鈴——可以直接強化背闊肌、斜方肌、三角肌後束、肱二頭肌、肱肌和前臂屈肌，同時可以帶動鍛煉背部其他肌肉。進行這一練習時，將重量適當的壺鈴放在地板上，靠近平凳。左手握壺鈴，右手置於平凳以支撐上身，保持上身與地面平行的姿勢（在整體練習過程中都要保持這一姿勢）。右腳在前，左腳在後，手臂伸直，將壺鈴提離地面 1 到 2 英寸（約 2.5 到 5 厘米）。肘部向後，慢慢提起壺鈴，讓它的內側接觸到上身體側。左肩向上轉動。慢慢將壺鈴放下到開始位置。重複 8 到 12 次，然後變換身體姿勢，右手握壺鈴，重複同樣的次數。接下來用另外一個更重的壺鈴進行重複練習。

2. 硬拉

硬拉是練成驚人背肌並提升整體力量的最佳訓練動作之一。可直接鍛煉豎脊肌、臀肌、股四頭肌、前臂屈肌和斜方肌。同時可帶動鍛煉全身其他肌羣，特別是背部其他肌羣與股二頭肌。進行這一練習時，將槓鈴放在地板上。雙腳分開與肩同寬，腳尖向前，脛骨接觸鈴桿。俯身，雙手分開

與肩同寬，握住槓鈴。在練習過程中始終保持手臂伸直。背部挺直、臀部降低，採取正確的提拉姿勢，肩部高於臀部，臀部高於膝部。首先伸直腿部，慢慢將槓鈴從地面提起，然後挺起上身，直立，雙手伸直在身體側，槓鈴位於大腿上方。慢慢將槓鈴沿同一弧形線路放回地面。重複 8 到 12 次。

3. 俯臥挺身

這個練習直接鍛煉股二頭肌、臀大肌和豎脊肌。同時少量帶動鍛煉背部其他肌肉。進行這一練習時，站在俯臥挺身凳前，面向大墊，向前俯身，臀部靠在大墊上，腳踝放在後面的小墊之下。練習過程中雙腿蹦直。雙手放在頭後。上身下垂，低於臀部高度。用下背部肌羣、臀大肌、股二頭肌的力量抬起上身，做類似反向的仰臥起坐運動，直至上身高於地面平行線。慢慢恢復到開始姿勢，重複 8 到 12 次。如果你沒有俯臥挺身凳，也可以在同伴的配合下完成這一練習。僅以雙腿俯臥在較高的訓練凳或桌子上。由同伴壓住你的腳踝，控制住你的雙腿，讓你完成這一練習。在練習中，你可以將一片（或兩片）槓鈴片放在頭和頸後以增加負荷重量。

B. 大腿

1. 站姿蹬腿器練習

這項練習鍛煉股四頭肌與臀大肌的臀部屈伸力量。幫助髂肋肌與腰方肌定形。進行這一練習時，身體前傾，股二頭肌與腓腸肌配合發力，拉動膝部向後伸。注意，開始姿勢必須是上身前傾，超過軀幹和臀部的垂直線。站在蹬腿器旁邊，一隻腳置於其中一條軌道上的腳鐙內。保持平衡，握住蹬腿器前方的垂直架，右腿用力向後蹬（模擬後踢動作）。重複 12 到 20 次，然後換腿再做此練習。

2. 腿屈伸

這項練習既可以在一個專門的腿屈伸器械上完成，也可以將皮帶繫在一個或兩個低滑輪上，把腳穿過皮帶，然後坐在平凳上進行腿屈伸。兩種方法都要保持上身挺直——身體不要前傾或後仰。完全伸直雙腿，再放低，用肌肉控制雙腿慢慢恢復到開始姿勢。最多進行 3 到 4 組，每組 12 到 15 次。

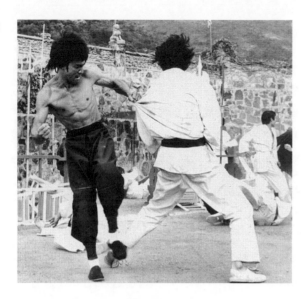

3. 坐姿蹬腿器練習

這項坐姿腿屈伸動作練習是讓臀部固定不動，讓股直肌作簡單的機械運動。這一練習要求最大限度地屈伸股四頭肌：大肌羣（股外側肌、股內側肌和股中間肌）。進行這一練習時，上身垂直，略微前傾。開始時，在蹬腿器上方放一個帶墊子的小凳，坐在凳子上，雙腳踏在踏板上。上身挺直，雙手在身體側握住座位的側邊，在練習時身體不要離開座位。雙腿伸直，將自己盡可能遠地推離踏板，然後在肌肉力量的控制之下慢慢恢復到開始姿勢，讓重量塊落下時僅僅互相觸碰。重複 4 組，每組 12 到 20 次。

C. 小腿

1. 舉踵

舉踵是鍛煉小腿肌羣與其他腿部伸肌的最佳練習動作之一。它還可以增強重要部位——腳踝——周圍的腱。進行舉踵練習時，雙腳分開數英寸，用腳尖站在一塊木板上（或兩本厚書、或兩塊磚——任何 4 英寸 [約 10 厘米] 厚、適合腳尖站立的物體均可）。腳跟下降，腳背彎屈。將槓鈴置於肩上頸後，或握住馬西牌循環訓練器的推舉槓把手。以穩定的節奏抬起再放下腳跟，腳尖支撐，盡量抬高身體，讓腳踝做最大幅度的運動。第一個月僅用自己的體重進行練習，做 3 組，每組 8 次，然後逐漸提高到 3 組，每組 10 次。一個月後，增加訓練的重量。

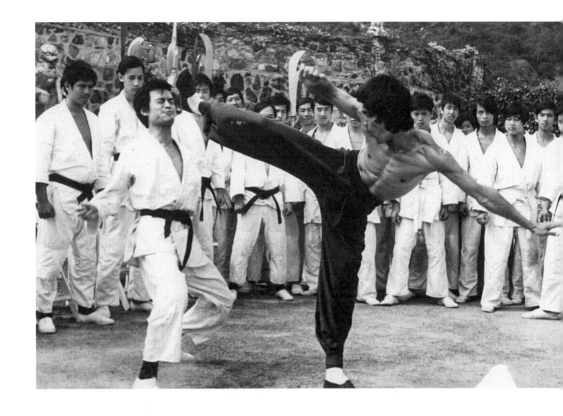

D. 拉力器（手）

1. 反握彎舉

使用拉力器與低滑輪進行反握彎舉，能夠給肌肉（在這裏是上臂肱肌）帶來持續不斷的阻力。事實上，掌心向下的握法會令肱二頭肌處於極其困難的位置。反握彎舉的所有變化形式主要是鍛煉前臂肌羣、肱二頭肌、肱肌，附帶鍛煉由旋前肌、直肌支撐的前臂屈肌。進行反握彎舉時，雙手各握住一隻與馬西牌循環訓練器低滑輪相連接的把手。雙腳適當分開，站在距離低滑輪 6 到 8 英寸（約 15 到 20 厘米）的位置。直立，雙臂下垂，由肩部向滑輪方向伸直。上臂緊貼住身體側，在練習過程中保持不動，手腕要直。上身不要前傾或後仰，右手慢慢向上彎舉，從開始位置沿半圓形弧線舉至下顎下方。保持這一姿勢，盡全力緊緊擠壓上臂與前臂的肌肉。片刻之後，沿同樣的弧線恢復到開始位置，左手做同樣的彎舉動作。雙手交替練習，重複 3 到 4 組，每組 8 到 12 次。

E. 拉力器（腿）

1. 提膝全力伸展，做前踢

2. 提膝全力伸展，做鈎踢

3. 提膝全力伸展，做側踢

這一練習要求全力提起臀部與大腿。將一條彈性皮帶連結在馬西訓練器的低滑輪上（或牆腳滑輪的 S 鈎上），另一端緊扣住你的右腳踝。理論上，你應該以支撐腿（不做踢擊動作）站在一塊木板上（使你可以自由地擺腿，不用擔心腳會碰到地面），離滑輪大約 2.5 到 3 英尺（約 76 到 90 厘米）遠，背對重量塊。握住穩固的支架，確保自己在做練習時上身穩定。讓拉力器的重量將你的腳盡可能地向後拉，靠近滑輪方向，保持舒適的姿勢。雙腿繃直。

使用臀屈肌和股四頭肌的力量，讓右腳從開始位置出發，沿半圓形弧線向前盡量高踢。動作要迅速：開始時大腿抬起，然後小腿伸展完成前踢。收回腿至起始位置，同一時間再做鈎踢（或回旋踢）練習。然後將腿收回至起始位置，練習側踢。每種踢法重複 8 到 10 次，每次練習之後均將腿收回至起始位置。用彈性皮帶扣住另一隻腳踝，換腿進行練習。

F. 肩部

1. 肩部推舉

這項練習與站姿槓鈴推舉一樣，有效地鍛煉三角肌前束與中束、肱三頭肌，以及支撐肩胛骨運動的上背部肌群。正確的練習方法是，在馬西牌循環訓練器肩部推舉槓的兩隻把手之間放一條凳子。面向重量塊，坐在凳子上，雙腿夾緊凳子，讓身體保持適當的安全姿勢（你也可以背對重量塊進行練習）。正握推舉槓把手，慢慢伸直手臂，將推舉槓高舉過頭頂，手臂伸直。稍停，慢慢放下，恢復到開始位置。重複 3 到 4 組，每組 10 到 12 次。

必須強調的是，這只是李小龍為了不斷提升自己體能潛力而採用的眾多訓練計劃之一。為此，他不願意接受一切沒有益處的事物──不論是訓練計劃抑或健身器械。這一理念符合李小龍"以無法為有法，以無限為有

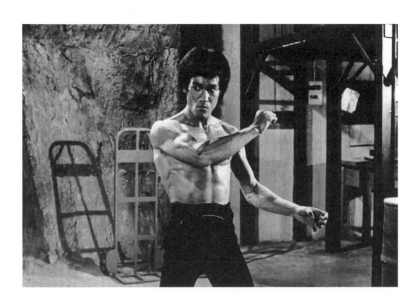

限”的截拳道哲學。李小龍拒絕把自己局限在一個計劃或一種練習方式之中。他採用了多種不同的訓練計劃與方法，極大地提高了健身與訓練的效果，並且避免身體習慣於長期鍛煉下的壓力。訓練中持續不斷的變化不僅可以避免心理上的厭倦，而且能讓肌肉始終保持對不斷變化的新訓練動作的適應能力。

第九章

專項訓練：腹部

> 66 我的力量產生於腹部。它是重心的中點，是真正的
> 力量源泉。
>
> ——李小龍 99

　　李小龍身體各個部位都非常發達，而其中最引人注目的可能就是他的腹部了。他的腰就好像細細的蜂腰一般，並且擁有完美的腹肌與線條清晰的肋間肌。李小龍有理由為他發達的腹肌感到自豪，因為他終生都控制飲食、付出巨大的努力來進行健身訓練。正如對其他感興趣的事物一樣，李小龍對腹肌訓練的一切相關內容都進行了深入透徹的研究。

　　除了閱讀健身、生理學、解剖學方面的圖書之外，李小龍還有一個專門的文件夾，裏面裝滿了從各種肌肉訓練雜誌上剪存下來的文章，這些文章詳細描述了不同健身冠軍所採用的腹肌訓練原則與計劃。李小龍遵循他

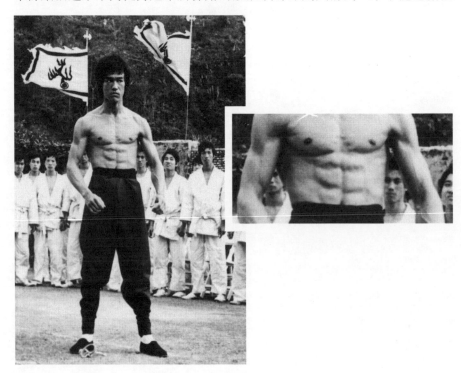

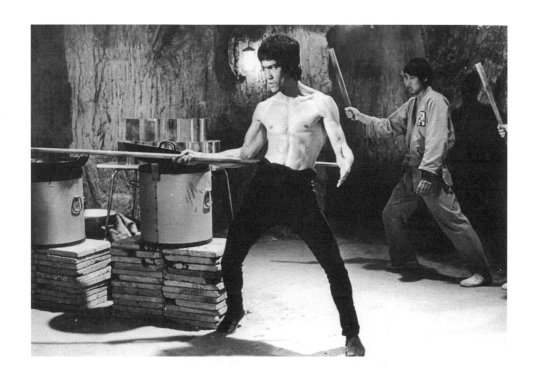

的截拳道哲學，不斷進行研究，吸收有益的東西，丟棄不相關的資料，最終形成屬於自己特有的一系列訓練方法。

李小龍選擇了五種主要練習方法，一般情況下，他每天都要完成其中三種練習來鍛煉腹肌（根據他的體能狀況，偶爾會完成全部五種練習）。以下介紹這五種練習。

五項基本腹肌練習

1. 仰臥起坐

李小龍進行仰臥起坐的目標是鍛煉上腹部肌肉與肋間肌。他堅信，要達到腹肌練習的最大效果，必須完成相當多的重複次數（每組 15 到 20 次）。進行仰臥起坐時，你需要專門的斜板或腹肌板。躺在仰臥起坐板上，雙腳固定在末端皮帶下，膝部微屈，上身彎起，讓胸部緊緊壓住膝蓋。保持這個充分收縮的姿勢 1 或 2 秒，然後上身慢慢放低，恢復到開始姿勢。李小龍還會將雙手置於腦後進行轉體仰臥起坐，用左肘接觸右膝，下一次用右肘接觸左膝。李小龍認為轉體起坐比普通的仰臥起坐更有效果。

2. 舉腿

在鍛煉腹肌時，李小龍非常喜歡舉腿練習的效果。仰臥在平凳上，握住豎架（用來放置槓鈴的支架）。雙腿舉起，高於水平線大約 18 英寸（約 46 厘米），然後在肌肉的控制下放低，恢復到開始位置。（使用平凳做練習，李小龍就能在開始時讓雙腿高於地面，這就意味着當他放低雙腿時擁有非常大的動作範圍。）盡可能多地重複這一練習。李小龍還會懸掛在引體向上槓上進行舉腿練習，雙腿繃直，然後舉起至與身體成 90 度角，放下，恢復到開始位置。另外，李小龍有時會在最後一次練習時保持舉腿姿勢，雙腿來回做交叉運動。

3. 轉體

這項練習可以採取坐姿，也可以採取站姿，但李小龍首選後者，他認為站姿轉體有更大的動作範圍。李小龍通過轉體動作來鍛煉腹外斜肌（位於腰部兩側 —— "愛之把手"["love handle"] 區域），練成結實、緊收的腰身。進行這一練習時，雙腿挺直，雙腳分開與肩同寬，直立。握住一根長棒或輕重量槓，置於肩上頸後，在保持舒適的前提下盡量彎腰俯身。由此姿勢開始轉腰（臀部保持不動），盡量讓長棒的左端去觸碰右腳。然後立刻站直，再次重複這一動作，這次是用長棒的右端去觸碰左腳。李小龍認為最少要重複 50 次。

4. 蛙式舉腿

這個練習在第二章介紹過。蛙式舉腿據説是由約翰·西格爾博士（Dr.

John Ziegler）發明的，他曾於二十世紀 60 年代在賓夕法尼亞州約克鎮的約克槓鈴俱樂部（York Barbell Club）工作，聲稱"蛙式舉腿能夠改善腰部的力量和形狀，同時消耗掉下腹部的多餘脂肪"。這個練習的動作很簡單——懸垂在引體向上槓上，提起膝部，接觸胸部。重複 15 到 20 次。它非常簡單但有效，據說對治療腰傷非常有幫助。

5. 體側屈

像站姿轉體一樣，體側屈也是鍛煉腹外斜肌的練習。雙腳以較寬的距離分開，雙手置於身體側，其中一隻手握一隻啞鈴。雙膝保持挺直，上身向握鈴一側屈體，直到啞鈴垂到膝關節的高度。然後慢慢恢復到直立姿勢，上身可略超過身體垂直線向另一側微傾。在練習過程中，肘部與膝關節都要保持挺直。向一側重複 2 到 4 組，每組 15 到 20 次，將啞鈴換到另一隻手，重複同樣的練習動作。李小龍認為，應在屈體時呼氣，在恢復直立時吸氣。

腹部的減脂與健康

李小龍認為，飲食狀況會最終影響腹部外圍組織的厚度與密度。當你攝入低熱量食物、並配合充分的帶氧運動和耐力訓練減掉這些脂肪組織之後，就可以只進行常規練習，並且配合適當的飲食來保持體形。李小龍每天都訓練腹肌，使自己的腹肌非常結實、腰部緊收（腰圍最幼時只有 26 英寸[約 66 厘米]！）。李小龍總是攝入健康食品，特別是那些高蛋白食物。

他認為一個人應該把澱粉、糖、脂肪控制在最低程度——畢竟，為何要在解決問題的同時又製造問題呢？李小龍在鍛煉腹肌或進行帶氧訓練（如自行車）時，偶爾會在腰上纏一條氯丁橡膠（neopryne）造的熱量帶。它能夠在特定的部位積累更多的熱量，從而排出更多的汗水，達至纖瘦的體形。

腹部訓練的提示與要點

1. 動作迅速，但要全神貫注；
2. 當你無法做大幅度練習動作時，繼續做小幅度動作，"燃燒"能量，使腹肌更加發達、線條分明；
3. 每次訓練結束前，保持一段時間的腹肌緊張（即靜力收縮）會非常有效；
4. 腹肌訓練的組數和次數不需要比其他肌肉訓練的次數更多。腹肌訓練並不會減脂——只有科學的營養和最少休息間隔的訓練，才能幫助你減脂。

李小龍告誡他的弟子，把腹肌訓練當作減脂的手段是一種錯誤觀點。它無法達到這個目的。腹肌訓練只能鍛煉肌肉。要想減掉堆積的脂肪，你必須嚴格注意自己的營養習慣，和練習時的速度。

李小龍關於腹肌訓練的筆記與思考

腰腹能夠協調身體的各個部位，是身體的中心和發力之源。因此，你能提升控制身體動作的能力，更加隨心所欲。

即使我已經每天不再進行其他練習了，但仍然會堅持做腹肌訓練。

耐心並堅持每天做腹肌練習，效果很快會出現。

仰臥起坐的正確方法不是坐起再躺下，而是把自己捲起來：將背部捲起，就像捲起一張紙。

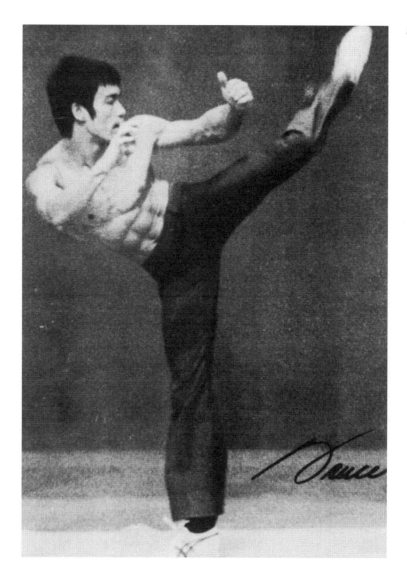

李小龍的腹肌訓練計劃

腹肌訓練

1. 轉腰——4 組，每組 70 次

2. 轉體仰臥起坐——4 組，每組 20 次

3. 舉腿——4 組，每組 20 次

4. 俯身轉體——4 組，每組 50 次

5. 蛙底舉腿——4 組，盡可能多的次數

腰／腹訓練（2 組）

1. 羅馬凳仰臥起坐

2. 舉腿

3. 體側屈

跑步 [16]

1. 仰臥起坐——4 組，每組 20 次

2. 舉腿——4 組，每組 20 次

3. 體側屈——4 組，每組 15 到 20 次

16　本段小標題與內容不符，原文如此。——　譯者註

第十章

專項訓練⋯前臂

> ❝ 任何訓練都不要借力，使用你能負荷的重量，不要
> 讓自己受傷。
>
> —— 李小龍 ❞

　　李小龍堅信前臂訓練能夠增強抓握力量與出拳力量。"他是前臂訓練的狂熱者，"蓮達笑着回憶道："只要有任何人推出新的前臂訓練方法，小龍就一定會去了解它。"

　　李小龍委託他在三藩市結識的老朋友李鴻新（沒有血緣關係）製造了一些前臂訓練器械，以增加額外的重量負荷來進行練習。"他總是寄給我這些訓練器械的設計圖，"李鴻新説："我就按照他要求的規格來製造。"鮑勃·沃爾記得，李小龍把大量精力投入於前臂訓練，以提升自己的力量和肌肉。"在我見過的所有人當中，就身體比例而言，李小龍擁有最強壯的前臂，"沃爾説："我是説，他的前臂非常粗壯！他有令人難以置信的強壯手腕和手指 —— 他的手臂非比尋常。"

　　在掰腕比賽中（即兩人手臂伸出，向逆時針方向壓倒對方手腕，力大者獲勝），李小龍能夠戰勝所有的對手。赫伯·傑克遜是李小龍的好朋友，也曾經為李小龍製造訓練器械，他説："李小龍打算獲得掰腕比賽的世界冠軍。"

　　木村武之是李小龍最親密的朋友之一，在西雅圖與華盛頓都曾在李小龍的私人授課中擔任振藩功夫助教，他説："如果你抓住李小龍的前臂，感覺就像抓着一根棒球棒。"李小龍對於前臂訓練極為着迷，每天都會進行訓練。"他説前臂肌羣非常非常密集，所以你必須每天鍛煉，讓它更加強壯，"丹·伊魯山度回憶道。

　　與身體其他部位一樣，李小龍的前臂擁有巨大的力量，可以打出極具破壞力的拳法。（請注意右頁下圖中李小龍強壯的前臂伸指肌！）本章介紹李小龍最喜歡的前臂訓練方法以及他的正確練習指導。

前臂訓練

腕力棒

　　腕力棒是李小龍最喜愛的前臂訓練器械之一。腕力棒是一種粗把手的圓棒，棒身連結着一條繩子，繩子的另一端懸掛着數磅的重量，它是非常有效的前臂訓練器械。要想達到最大效果，牢牢握住腕力棒，置於身前。指關節向上，捲腕，旋轉腕力棒，把繩子完全捲繞在腕力棒上。在捲繞時，腕力棒的上方向外旋轉，肘部不要彎曲，否則會影響訓練效果。然後

使腕力棒上方向內旋轉，將繩子放下。捲繞時要注意遵守以下原則：

1. 訓練過程中雙臂始終伸直。腕力棒要保持水平。旋轉腕力棒時，手部動作的弧線要盡量大。每一次旋轉時手腕都會反向其姿勢。旋轉動作要穩定。採用的重量要讓你能夠完成 4 次纏繞，即沿兩個方向各纏繞 2 次；

2. 在練習中要逐漸增加重量。要控制重量，以防過度疲勞。當手腕與前臂疲勞時，每次只能旋轉很小的幅度。不過你要盡量大幅度地旋轉腕力棒，以達到最大的訓練效果。

還有一種腕力棒練習方法，是站在一個較高的箱子或椅子上，雙臂在身體前下垂。握住腕力棒，按上面的方法進行練習。這種方法使你的雙臂不會像伸直練習時那麼快就感到疲勞（肌肉會受到某些不同的影響）。這種方法更加容易，但同樣有效。你也可以先按標準方式進行練習，然後再用這種方法練習。還可以交替進行這兩種練習。腕力棒是鍛煉腕力與前臂的最佳練習方法，必須將其列入整體訓練計劃之中。多年以來，許多極為強壯的運動員都曾使用這種練習方法。

手指掌上壓

手指掌上壓是鍛煉手指的最佳練習。採用與掌上壓相同的姿勢，只不過現在是用手指支撐你的身體。開始時必須用所有的手指支撐體重，當手指力量增強之後，減少一根手指──這會極大地增強手指力量。李小龍能夠僅僅用一隻手的食指和拇指來完成這一練習！

反握彎舉

反握彎舉鍛煉背部伸肌與前臂肌羣。掌心向下握住槓鈴，直立，槓鈴置於大腿前方，雙臂伸直。上臂保持不動，彎肘，將槓鈴舉起，當前臂與地面平行時，稍停 2 秒，繼續彎舉，將槓鈴舉至胸前。以與彎舉相同的速度放低槓鈴，注意當前臂與地面平行時稍停。舉槓鈴時吸氣，放低槓鈴時呼氣。

拉力器反握彎舉（馬西牌循環訓練器）

使用低滑輪與拉力器進行反握彎舉能夠在練習中給肌肉（在這裏是上

臂肱肌）帶來持續不斷的阻力。事實上，掌心向下的握法會令肱二頭肌處於極其困難的位置。反握彎舉的所有變化形式主要鍛煉前臂上側與外側的肌羣、肱二頭肌和肱肌，同時附帶鍛煉由旋前肌、直肌支撐的前臂屈肌。

進行反握彎舉時，雙手各握住一隻與馬西牌循環訓練器低滑輪相連接的把手。雙腳適當分開，站在距離低滑輪 6 到 8 英寸（約 15 到 20 厘米）的位置。直立，雙臂下垂，由肩部向滑輪方向伸直。上臂緊貼住身體側，在練習過程中保持不動，手腕要直。上身不要前傾或後仰，右手慢慢向上彎舉，從開始位置沿半圓形弧線舉至下顎下方。保持這一姿勢，盡全力收緊上臂與前臂的肌肉。片刻之後，沿同樣的弧線恢復到開始位置，左手做同樣的彎舉動作。雙手交替練習，重複 8 到 12 次。

握力器

這個特別的前臂訓練器械是李小龍的好友兼弟子李鴻新專門為他製作的。李小龍按照自己的精確要求，在紙上畫下了這種器械的設計圖，然後讓李鴻新（他是一名專業的金屬技工）將其製成。這個握力器放在李小龍貝萊爾家中的辦公室裏，這樣他一有空就可以隨時訓練握力和前臂屈肌。器械的上方有一個橫槓，下方有一個把手，這個把手可以提高到橫槓的位置。把手下端可放置一些槓鈴片（總重量可以超過 100 磅！），使李小龍可以循序漸進地為前臂增加阻力。進行練習時，手部握拳，再放鬆，每個動作都讓肌肉承受負荷。李小龍拳眼向前進行前臂握力練習，重複 8 到 20 次，然後再拳眼向後進行練習，重複 8 到 20 次。

佐特曼彎舉 [17]

據蓮達·李·卡德韋爾回憶，李小龍常常在辦公室讀書時進行佐特曼彎舉練習。李小龍在辦公室放一副啞鈴，只要有心情，他隨時都會拿起啞鈴進行佐特曼彎舉，強化自己的前臂。進行這一練習的正確方法是：雙腳分開與肩同寬，雙手各持一隻啞鈴，自然下垂（你也可以只用一隻啞鈴，每組換一次手）。左手將啞鈴彎舉至左肩，在動作過程中上臂保持不動，讓啞鈴經過身體右側舉起至左肩。肘部完全彎曲後，旋轉手腕，使掌心向下，然後將啞鈴放低至開始位置，並讓啞鈴向身體左側運動，盡可能遠離身體（左上臂保持固定位置）。在左腕旋轉、放低啞鈴的同時，右手開始彎舉啞鈴（經過身體前方）至右肩。在右腕旋轉、放低啞鈴的同時，左手開始再次向上彎舉。每個啞鈴都沿弧線運動，動作要平穩、有節奏。

17　現代流行的佐特曼彎舉與李小龍的方式不同，具體方法是：坐在凳端，腰背挺直，雙手反握啞鈴，手臂下垂。彎舉啞鈴，當啞鈴距離肩膀前大約 15-20 厘米的位置，停止屈臂並擠壓二頭肌。保持收縮片刻，然後將啞鈴反轉過來，從而使手掌向前。放低啞鈴，克服放下時產生的重力。當到達最低位置時，將啞鈴轉回最初的反握法。重複上述動作。—— 譯者註

槓鈴屈腕彎舉（坐姿）

槓鈴屈腕彎舉可以鍛煉前臂下側的屈肌。左頁附圖是《死亡遊戲》的劇照，李小龍正在揮舞雙節棍，請看他的前臂，這展示了他前臂屈肌的發達程度。請注意李小龍那高高隆起的屈肌，包括尺側腕屈肌、掌長肌、橈側腕屈肌、指淺屈肌和指深屈肌等。

開始練習時，雙手分開與肩同寬，掌心向前握住槓鈴。坐在椅子或凳子上，前臂置於大腿之上，雙手向膝蓋前方伸出 2 到 3 英寸（約 5 到 7.5 厘米）。前臂保持這一姿勢不變，伸展腕部，盡量放低槓鈴，然後屈腕，僅用前臂力量提起槓鈴。恢復到開始姿勢，重複這一動作。進行練習時要牢牢握住槓鈴，只用手部做動作。

反屈腕彎舉（坐姿）

反屈腕彎舉常常被忽視，但它能夠很好地鍛煉前臂上端的許多肌羣。掌心向下握住一個較輕的槓鈴。雙手距離略窄於肩寬。坐在椅子或凳子上，前臂放在大腿上，雙手向膝蓋前方伸出 2 到 3 英寸（約 5 到 7.5 厘米）。前臂保持這一姿勢不變，腕部伸展，盡量放低槓鈴，然後收縮前臂屈肌，僅靠前臂力量將槓鈴提起。恢復到開始姿勢，繼續重複這一動作。進行練習時要牢牢握住槓鈴，只用手部做動作。

單頭啞鈴

單頭啞鈴幾乎可以用任何物體代替。握住一隻空槓鈴桿偏離中心的位置，就相當於握住了一隻單頭啞鈴。李小龍經常頻繁地使用單頭啞鈴進行

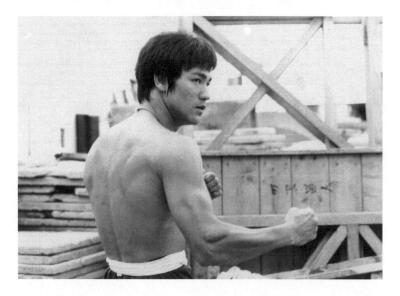

訓練。他會向上屈腕若干次，然後改變握桿位置，向下屈腕若干次。然後順時針旋轉、逆時針旋轉，鍛煉前臂的每一組肌羣。相信沒有人會懷疑他的訓練效果！

用不同的手指提起重量

這項練習往往要求用一根手指完成，它是增強抓握力的最佳練習。德國著名大力士赫爾曼·格爾納（Herman Gorner）經常用不同的手指來提起重量，以此增強手指力量，以便在硬拉時能夠抓起更大的重量。這種練習有許多種不同的形式，如引體向上、提起槓鈴與啞鈴，等等。

靜力壓迫

這一練習的美妙之處在於你僅僅需要握住某種物體（如彈簧夾或網球）不放以及一點決心。盡量堅持 10 到 15 秒。這項練習的唯一缺點就是不太吸引人，因為你無法測量自己的進展。不過你可以運用測力計。雖然也可以用浴室磅，但測力計的優點在於它的指針能夠停留在練習過程中壓力所達到的最高刻度。

前臂訓練的宜忌

- 要進行充分的伸展與收縮；
- 所有的訓練動作都要保持適當的速度，讓肌肉發熱；
- 任何訓練都不要借力；
- 不要讓槓鈴從手中滑落 —— 十指緊扣，始終牢牢握住槓鈴。

技巧、要點，和其他訓練計劃

腕部所做的任何一種充分收縮與伸展的動作，都有助於提升前臂的力量、圍度和形狀。開始進行一週大約三次的前臂專門訓練時，選擇一項前臂內側的練習和一項前臂外側的練習。首先完成 3 組前臂內側的練習，每組 10 次。短暫的休息後，做 3 組前臂外側的練習，每組 10 次。各項練習每週增加一組，直至增加到每項練習做 6 組。如果在提升的過程中感到重量負荷變輕，則應隨時增加幾磅重量，使你在完成每組的最後幾次動作時必須盡全力。

力量訓練計劃

開始進行力量訓練時要採用適當的重量，使你能夠完成 5 組，每組 15 次。每週增加 5 磅，始終保持每組 15 次。

肌肉訓練計劃

肌肉訓練需要更多的次數，而不是重量的增加，它也可以作為力量訓練的變化形式。開始時完成 6 組，每組 20 次，每週增加 5 次。一個月之內增加到每組 40 次。

圍度訓練計劃

如果你的前臂較瘦，需要增大前臂圍度，就應在完成最初的訓練後，用更多的時間來鍛煉前臂內側。選擇兩項前臂內側的練習，每項練習各做 4 組，兩項練習共做 8 組，直到你的前臂增長到合適的圍度。你可以在訓練過程中嘗試各種重量與次數的組合，看看它們的差異。

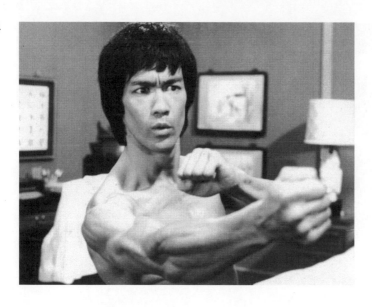

多樣化的必要性

你應該在訓練中變換練習形式（如：屈腕彎舉、握力器、腕力棒等）。多樣化的練習能夠從不同角度鍛煉肌羣，使你得到更全面的提升。

採用粗桿啞鈴與粗桿槓鈴

因為粗桿啞鈴與粗桿槓鈴很難找到，可以在握桿位置纏上一層較厚的海綿或膠帶。你能纏成任何你想要的厚度。使用粗桿啞鈴與粗桿槓鈴進行少量的練習之後，你的前臂很快就會撐滿衣袖。

李小龍關於前臂訓練及器械的文字記錄

在練習中，始終牢握槓鈴桿，進行充分的伸展與收縮。在鈴桿上纏些東西，使之變粗，訓練效果會更好。最重要的是，在任何練習中絕不要借力。採用適當的重量，不要讓肌肉受到損傷。

在握桿處纏上海綿，在日常訓練中盡可能多地採用粗桿練習。

（致李鴻新）你為我製作的握力器太棒了，它對我的訓練幫助很大。

（致李鴻新）我必須再次感謝你製作了握力器（還有引體向上架、名牌，以及其他東西）。你製作的東西總是非常專業……我

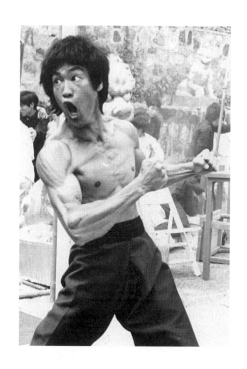

的握力和前臂都有了進步 —— 謝謝你的腕力軸。

李小龍的前臂／握力訓練計劃

前臂訓練

1. 掌心向上屈腕彎舉 —— 4 組，每組 17 次

2. 掌心向下屈腕彎舉 —— 4 組，每組 12 次

3. 單頭啞鈴彎舉（A）—— 4 組，每組 15 次

4. 單頭啞鈴彎舉（B）—— 4 組，每組 15 次

5. 反握彎舉 —— 4 組，每組 6 次

6. 腕力棒 —— 完全纏繞，4 圈

7. 單頭啞鈴旋轉 —— 3 組，每組 10 次

握力訓練（隨時進行 —— 每天）

1. 握力器 —— 5 組，每組 5 次

2. 夾握練習 —— 5 組，每組 5 次

3. 抓握練習 —— 5 組，每組 5 次

指提

1. 五個手指全部練習（左、右手）

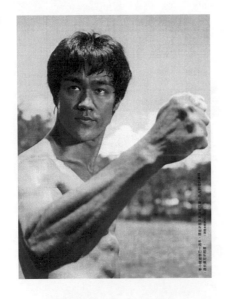

腕力練習

1. 槓鈴旋轉 —— 5 組，每組 5 次

2. 單頭啞鈴 —— 3 組，每組 10 次

3. 長單頭啞鈴 —— 3 組，每組 5 次

前臂訓練

1. 反握彎舉 —— 3 組，每組 10 次

2. 掌心向上屈腕 —— 3 組，每組 12 次

3. 掌心向下屈腕 —— 3 組，每組 12 次

4. 腕力棒 —— 捲起、放下 1 次

（註：使用海綿粗把手，每天盡可能多地練習）

1. 反握彎舉 —— 3 組，每組 10 次

2. 腕屈肌彎舉（B 或 D）—— 3 組，每組 10 次

3. 腕伸肌彎舉（B 或 D）—— 3 組，每組 10 次

4. 腕力棒 —— 盡可能多

（註：B 為槓鈴，D 為啞鈴）

前臂握力與腕力練習

1. 指力 —— 指提

2. 握力 —— 夾握、抓握、握力器

3. 前臂 —— 掌心向上、掌心向下、反握彎舉

4. 腕力 —— 單頭啞鈴、槓鈴旋

第十一章

李小龍肩、頸訓練的
七大方法

> 我們不應忽視頸部肌肉的訓練。
>
> ——李小龍

　　任何人只要看過李小龍在電影《猛龍過江》中進行的轉肩練習，都會感到非常吃驚：一個人竟然能夠把自己的肌肉鍛煉和控制到這種程度！李小龍的三角肌和頸部肌羣非常厚，而且輪廓清晰——這主要是通過長時間的武術訓練，例如擊打重沙袋、高低沙袋和速度沙袋，練習黐手，以及更多的常規訓練。李小龍唯一一次向公眾講述頸部訓練的重要性，是在1972年接受香港無綫電視台訪問時：

　　　我們不應該忽視頸部肌肉的訓練。這種訓練對運動非常重要。在訓練頸部肌肉時，可以使用"頸上舉"或"頸上提"方法。在頸部懸掛重量，用頸部力量將重量提高，然後向左、向右側傾。隨

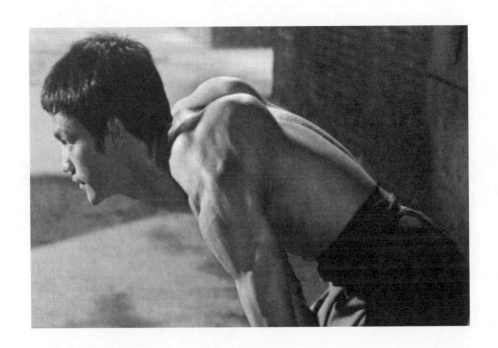

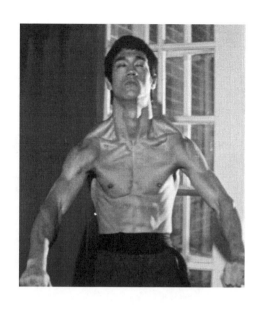

着時間，你的頸部肌肉會越來越強壯、越來越有力。它也能夠強
化你的消化系統和支氣管神經。

在採訪中，李小龍接下來詳細解釋了在訓練中必須努力鍛煉頸部肌肉
的原因：

> 如果一個人擁有強壯的頸部，他就可能會是一個充滿力量的
> 人。頸部訓練會強化頸部組織。頸部強壯的人不會被輕易打倒。
> 運動員是如此，一名拳擊手更應該進行頸部訓練，這樣就不會被
> 人輕易擊倒。一名習武者應該進行更多訓練，讓自己擁有強壯的
> 頸部。

以下是李小龍認為最有效的頸部與肩部訓練方法：

1. 摔跤橋

摔跤橋是李小龍有效強化頸部肌羣的基本訓練方法之一。正確的練習
方法是：仰臥在地面，在肩部下面墊一個墊子。雙腳移向臀部。在雙手的
支撐下彎起背部，讓雙腿與頭頂（頂在墊子上）── 不要用肩部 ── 支撐
起你的身體。保持這一姿勢，雙手分開與肩同寬，握住一個較輕的槓鈴，
從面前移到胸部，伸直手臂將其舉起。保持這一姿勢，舉着槓鈴，僅僅用
頸部的力量放低肩部，直到肩部幾乎接觸地面。然後，用頸部的力量將肩

部抬起，直到再一次用頭頂來承受重量。（切記，開始訓練的 2 週內不要使用重量。）這練習能夠有效地令頸部更加強壯、肌肉發達。李小龍建議你在開始時使用 15 磅的重量，重複 8 到 10 次。

2. 上划船

上划船特別強調訓練斜方肌和三角肌前束，同時也有助於鍛煉上背部和臂部的肌羣。掌心朝向身體，握住槓鈴。雙手距離要窄一些，手臂伸直，讓槓鈴置於大腿前方。在動作過程中肘部要始終保持位於槓鈴上方，將槓鈴經過腹部、胸部一直上提到下顎或咽喉處。練習過程中雙腿與身體要始終挺直。從垂掛在大腿前的位置一直提到下顎處，應該是一個完整的動作。重複 8 到 12 次。

3. 站姿槓鈴（軍事）推舉

雙手分開與肩同寬，握住槓鈴舉至肩部。然後將槓鈴推舉至頭上，直到雙臂完全伸直。重複 8 到 12 次。這一練習對於強化肩部肌羣、上背部分肌羣和上臂伸肌（肱三頭肌）非常有效。

4. 挺舉

挺舉的正確方法是：雙腳分開約與肩同寬，這樣在你把槓鈴拉到胸部

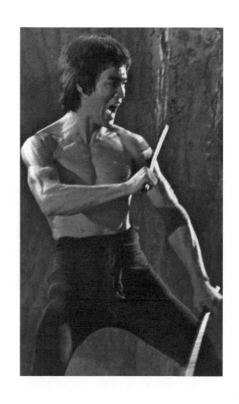

的過程中，雙腿就能提供良好的動力。雙腳站在槓鈴桿的正下方，雙腿大幅度彎曲，但不要彎曲到大腿與地面平行的程度。背部挺直。這並非意味着背部保持垂直或水平，而是脊骨要挺直而不要彎曲。雙手分開比肩略寬，雙臂完全伸直，最初的提拉動作是由腿部與背部肌肉發力的。當你把槓鈴從地面提起的時候，槓鈴重量必須平均地分佈於雙腳，不要過分靠前或靠後。動作要充滿力量，雙腿與背部迅速挺直。用力上提的同時膝關節迅速地略微降低，讓胸部去接住槓鈴，使槓鈴壓在胸部上方位置，同時雙腿迅速挺直。這一切都是由一個迅速而連貫的動作完成的。當你伸直腿部時，大腿放鬆，胸部抬高，雙肩向後打開並下沉。用手掌根部托住槓鈴，前臂豎直，準備將槓鈴推舉到頭上（見以上的站姿槓鈴推舉）。重複 8 到 12 次。

5. 頸後推舉

李小龍有時會進行站姿槓鈴推舉的變化形式：頸後推舉。這個練習與站姿槓鈴推舉幾乎一樣，唯一的區別在於將槓鈴由胸前推舉到頭部上方後，要把槓鈴放回到頭部後方，置於頸後。身體保持直立，再次將槓鈴推舉到頭上，雙臂伸直，然後以同樣的速度將槓鈴放回至頸後。要注意在練

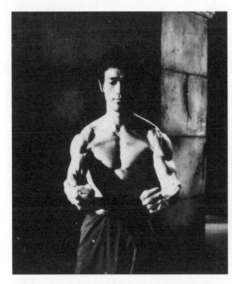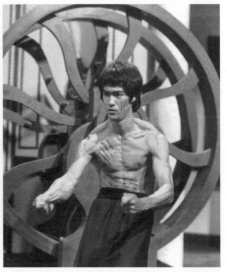

習過程中始終保持上身直立。推舉時吸氣，放下槓鈴時呼氣。重複 8 到 12 次。

6. 坐姿肩部推舉（馬西牌循環訓練器）

與站姿槓鈴推舉一樣，坐姿肩部推舉能夠鍛煉三角肌前束與中束、肱三頭肌，以及支撐肩胛骨運動的上背部肌羣。正確練習方法是：在馬西循環訓練器肩部推舉槓的兩隻把手之間放一張凳子。面向重量塊，坐在凳子上，雙腿夾緊凳子，讓身體保持適當的姿勢（你也可以背對重量塊進行練習）。正握推舉槓的把手，慢慢伸直手臂，將推舉槓高舉過頭頂，手臂伸展。稍停，慢慢放下，恢復到開始位置。重複 8 到 12 次。

7. 站姿啞鈴飛鳥

飛鳥能夠有效地單獨鍛煉三角肌側頭與肩部肌羣。飛鳥既可以採用坐姿，也可以採用站姿，而李小龍首選站姿。要達到練習的最大效果，雙腳微分，直立，雙手握啞鈴，自然 "下垂" 在大腿前方。雙臂保持伸直 —— 腰部不要後傾 —— 從身體側舉起啞鈴，指關節朝上，直到雙手與肩部持平。稍停 2 秒，同時旋轉啞鈴，變成掌心向上。然後抬高啞鈴 —— 手臂仍然保持挺直 —— 舉到頭部上方。慢慢放下來，恢復到開始位置。推舉時吸氣，放低時呼氣。重複 8 到 12 次。

李小龍胸部訓練的
十大方法

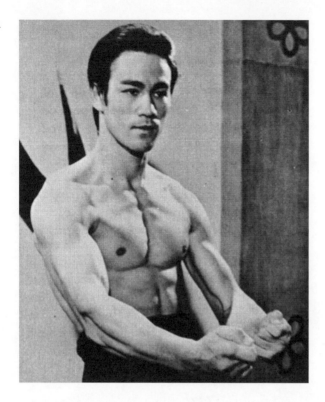

　　李小龍並不想練成健身運動員那樣大塊頭的胸肌，理由很簡單，它不實用。事實上，李小龍認為過分發達的胸肌其實是一種阻礙，使你在突然出拳時無法很好地掩飾自己的動作。當然，李小龍也承認強壯胸肌的重要性。他意識到，即使移動手臂穿過中線擊出一拳，也需要收縮胸肌。胸肌涉及到出拳的任何一種形式，如上擊拳、鈎拳和後手直拳。它們的基本功能都是拉動手臂從身體外側向內側運動。

　　李小龍把胸肌訓練的範圍縮窄到幾種推舉練習的變化，以及兩種單獨的練習動作。以下是李小龍為他的弟子丹‧伊魯山度制定的訓練計劃，從中顯示李小龍關於胸肌的知識受到了一些特殊訓練方法的影響。

1. 推舉

　　推舉的正確方法是：仰臥在平凳上，肩部緊貼平凳。寬握槓鈴，舉起槓鈴，雙臂伸直。將槓鈴放下至胸部，再次舉起，注意，槓鈴要舉到胸部上方，放下時不要過於前傾以致落在腹部。槓鈴放低至胸部時深吸氣，完全舉起槓鈴時呼氣。重複 6 到 12 次。

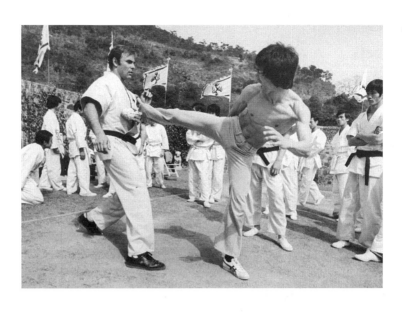

2. 馬西牌訓練器推舉

這個練習可以在平凳、上斜板或下斜板上進行，其效果與使用槓鈴是一樣的。馬西牌訓練器推舉能夠鍛煉整個胸部肌羣，健身界認為（雖然未經證實），上斜板推舉鍛煉胸肌上部，下斜板推舉鍛煉胸肌的下部與外部。這三種姿勢都能有效地鍛煉三角肌前束與中束、肱三頭肌和上背部肌羣。因為李小龍在馬西牌訓練器練習時使用的是平凳，所以我們在這裏重點介紹這種動作。

在馬西牌循環訓練器肩部推舉架的兩隻把手之間放一張短凳。凳子的位置恰好使你在仰臥時肩部位於把手的正下方。正握把手，雙手握在把手的中部。手臂伸直，將把手舉起至肩部的正上方。做動作時，雙肘保持張開。慢慢彎曲手臂，將重量放低，直到雙手降至肩部的高度。不要讓重量落在重量塊上，慢慢將把手舉高，直到手臂再次伸直。重複 6 到 12 次。

3. 下斜板推舉

下斜板推舉是每一個健身運動員都應該採用的方法，因為沒有任何練習能夠像它那樣有效地塑造胸肌下部的輪廓。要進行這一練習，你需要有一個特殊的下斜板，在末端有一個腳托滾軸，讓你能夠把腳鈎在腳托滾軸下以固定身體。將槓鈴從架上舉起，雙臂伸直，將槓鈴舉至胸部上方，保持控制與平衡。然後慢慢將槓鈴放低至胸部下方。稍停，再次將槓鈴平穩而流暢地舉起到開始位置。重複 6 到 12 次。

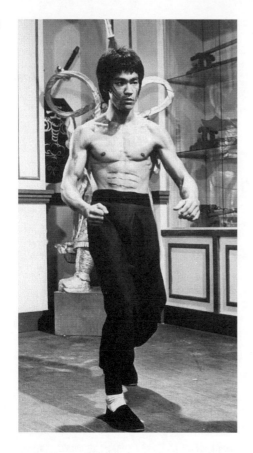

4. 上斜板推舉

上斜板推舉可以使用槓鈴，也可以使用啞鈴，是李小龍練成他那又寬又厚、引人注目的三角肌的關鍵訓練方法。你需要有一個專門帶有重量支架的上斜板。仰臥在上斜板上，雙手分開與肩同寬，握住槓鈴。完全伸直手臂，將槓鈴從支架上舉起。伸直手臂後在此位置稍停，保持良好的平衡。慢慢地、平穩地將槓鈴放下至胸肌上部。在此位置稍停，然後再次舉起槓鈴，恢復到開始位置。重複 8 到 12 次。

5. 窄握推舉

進行窄握推舉時雙手靠在一起。練習動作和推舉完全一樣，只是雙手的距離不同。這個練習能夠極大地增加胸肌的厚度。不過，當雙手靠在一起時，肱三頭肌得到的鍛煉比胸肌更大。重複 6 到 12 次。

6. 啞鈴推舉

槓鈴推舉的另一種變化是雙手持啞鈴做推舉練習。用啞鈴代替槓鈴進行推舉，肌肉能夠得到更大程度的伸展。肘部可以下降得更低，從而增加

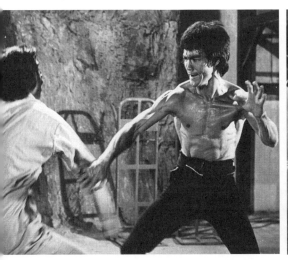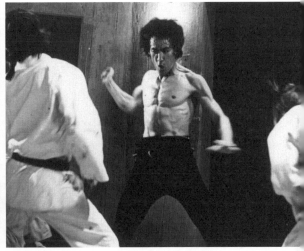

肌肉收縮的動作幅度。重複 8 到 12 次。

7. 屈臂上提

正確進行屈臂上提的方法是：仰臥在平凳上，握住槓鈴。雙臂伸直，將槓鈴舉至胸部上方，肘部微屈。從這個姿勢開始，手臂放低至頭後方（肘部保持微屈），直到背闊肌充分伸展。然後將槓鈴重新舉起到胸部上方。放低槓鈴至背肌充分伸展時吸氣，將槓鈴舉到胸上方時呼氣。重複 8 到 12 次。

8. 下斜板上提

這是上提練習的一種變化形式，下斜角度能夠使胸肌的外圍與下方輪廓更加清晰 —— 據喬‧韋德說，這比其他胸肌練習方法更有效。練習動作與屈臂上提完全一樣，唯一的區別在於使用下斜板。重複 8 到 12 次。

9. 啞鈴飛鳥

這是專門訓練胸肌的首選練習方法。仰臥在平凳上，手握一刯啞鈴，雙臂伸直，將啞鈴舉起至胸部上方。膝蓋彎曲，將雙腳收至臀部附近。肘部微彎，放低啞鈴，直到胸肌充分伸展。再由此位置開始，僅僅使用胸肌的力量將啞鈴重新舉起，沿大弧線恢復到開始姿勢（動作好像你抱着大樹一樣）—— 不要把這個練習變成推舉。重複 8 到 12 次。

10. 雙向拉力器夾胸

李小龍在香港收到馬西牌循環訓練器之後，就開始廣泛地使用拉力器來進行體形訓練。拉力器與滑輪能讓他的胸肌得到更大幅度的伸展。由於

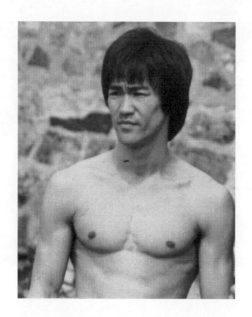

在動作過程中始終提供阻力，所以在每組練習中都可以持續給肌肉施加壓力。雙手掌心向下，分別握住兩個拉力器把手，身體向前微傾。雙臂伸出，向相對的方向用力拉動，使雙手在體前相遇，繼續拉動把手，直到胸肌充分收縮。在此位置稍停，然後放鬆，讓雙臂回到開始位置。李小龍經常使用拉力器訓練，因為他意識到拉力器除了提升胸肌的輪廓清晰度以外，還能增強胸肌力量，這對於擊出各種有力的拳法非常必要。重複 6 到 12 次。

第十三章

李小龍背部訓練的
十一大方法

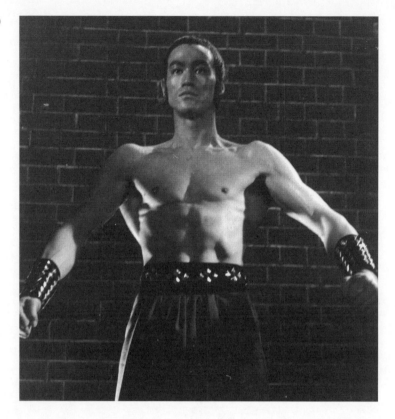

　　我第一次也是唯一一次聽到觀眾對一個人的體形發出驚呼是在 16 歲時。當時我坐在一家擁擠的電影院裏，看到《猛龍過江》裏赤膊的李小龍正在做清晨的熱身運動。在這個場景中，李小龍站在公寓陽台上，先做了雙手互壓的靜力練習，然後充分地伸展背肌 —— 就在這一瞬間 —— 他從一名武術家變成了一個超人！現場觀眾立刻對這一轉變發出齊聲驚呼，李小龍的這一形象直到今天還生動地保留在我的腦海中。

　　李小龍擁有極為顯著的背肌（專業術語為上背部的背闊肌）和漂亮的"V"字形身材。無疑，這一部分是先天條件所致，李小龍天生擁有較寬的肩膀和較細的腰身，即倒錐形身材。不過，要想加強和保持背肌仍然需要嚴格的訓練。以下是李小龍強化自己背闊肌與背部其他肌羣的訓練方法。

上背部訓練

1. 划船（俯身槓鈴划船）

　　握住槓鈴，好像把它從地面上提起舉至頭頂上方一樣，而不是身體直立將槓鈴置於大腿前方。雙腳分開約 8 英寸（約 20 厘米），臀部彎曲，俯

身，背部盡量挺直。保持這一姿勢。彎曲雙臂，將槓鈴提至胸部下方，肘部向後，就像划船一樣。槓鈴提起至接觸肋骨。提起時吸氣，放下時呼氣。

2. 單臂低滑輪划船

這一練習是鍛煉背闊肌的完美方法，雖然一些專家認為它能讓背闊肌的下端和附着端感受到更強大的壓力。這個練習也能鍛煉三角肌後束、肱二頭肌、肱肌和前臂屈肌。進行這一練習的正確方法是：握住拉力器的一隻把手，拉力器的另一端繞過低滑輪。右手握住把手，由低滑輪處向後退2.5 到 3 英尺（約 75 到 90 厘米）。右腿伸向低滑輪彎曲約 30 度角。左腿向後伸出，保持挺直。右手置於右膝上，左手向滑輪方向伸出。[18]掌心向下，將手慢慢拉向腰部一側，同時旋轉手腕，在動作結束時變成掌心向上。慢慢恢復到開始姿勢。重複 8 到 12 次，然後換至左手，重複進行練習。每隻手每組進行同樣次數的練習。

3. 單臂啞鈴（壺鈴）划船

壺鈴就像一個有把手（如同手提箱把手一樣）的啞鈴，把手的兩端連接着重量。你可以使用壺鈴進行啞鈴訓練動作，它不會讓手腕受傷，並且可以擴大傳統啞鈴訓練的有效動作範圍。進行多數划船動作時，單臂啞鈴划船 —— 空手或握壺鈴 —— 可以直接強化背闊肌、斜方肌、三角肌後

18　本文中所説 "右手置於右膝上，左手向滑輪方向伸出"，原文為 "Rest your right hand on your right knee and extend your left arm toward the pulley." 似有誤，存疑待考。——　譯者註

束、肱二頭肌、肱肌和前臂屈肌，並同時可以帶動鍛煉背部其他肌肉羣。
進行這一練習時，將適當重量的壺鈴放在地板上，靠近平凳。左手握壺
鈴，右手置於平凳以支撐上身，保持上身與地面平行的姿勢（在整體練習
過程中都要保持這一姿勢）。右腳在前，左腳在後，手臂伸直，將壺鈴提
離地面 1 到 2 英寸（約 2.5 到 5 厘米）。肘部向後，慢慢提起壺鈴，直到它
的內側接觸到上身體側。從這個姿勢，左肩向上轉動。慢慢將壺鈴放低到
開始位置。重複 8 到 12 次，變換身體姿勢，右手握壺鈴，重複同樣次數
的練習。

4. 負重出拳

　　李小龍經常手持啞鈴進行各種各樣的拳法訓練。李小龍説，這一練習
不僅能讓出拳更加迅猛，而且能夠有效地鍛煉背闊肌。站立，背部挺直，
手持兩隻啞鈴置於胸前。右腳向前，左臂出拳，然後左腳在前，右臂出
拳。當然，這只是這項練習的一種方式。你還可以用任何一種自己喜歡的
姿勢進行多達 100 次的練習。（見第五章丹·伊魯山度的評語。）

5. 頸後下拉

　　李小龍在 1973 年 1 月裝配好馬西牌循環訓練器以後，就把頸後下拉
作為一項常規訓練內容。進行這一練習時，需要有一個高滑輪和一隻曲
槓，曲槓可以使你獲得更大的動作範圍。頸後下拉能夠鍛煉背闊肌及所
有相關肌羣。它增強由臂伸肌、內收肌和內旋肌產生的握力。在下拉動作
中，三角肌前束與大圓肌共同配合背闊肌發力，同時，胸大肌、肱二頭肌

 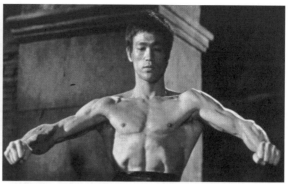

中頭、喙肱肌、小圓肌和崗下肌也共同發力。開始時，斜方肌上部肩胛骨提肌也會參與發力。下拉快結束時，菱形肌與斜方肌的中部和下部會參與其中。

　　進行這一練習時，跪在訓練器前方，雙手掌心向下寬握曲槓，讓曲槓將雙臂向上拉至頭部上方，使雙臂完全伸直。從此姿勢開始，慢慢將曲槓下拉至頸後，始終保持頭部向前。在充分收縮的最低位置稍停一兩秒，然後慢慢讓曲槓向上回到雙臂充分伸直的位置。據馬西牌循環訓練器的使用說明書介紹，你應該在 30 秒內盡可能多地重複這一練習。

6. 引體向上（正手）

　　引體向上是李小龍最喜歡的背部訓練方法之一，這種練習不需要滑輪或其他重量設備。李小龍進行了多年的引體向上練習，並且交替進行讓橫槓接觸到頸後部的頸後引體向上，與讓下顎抬至橫槓上方的頸前引體向上。據李小龍在奧克蘭的好友與訓練同伴李鴻新回憶，李小龍還會做其他變化形式的引體向上練習："李小龍異常強壯。我清楚記得在奧克蘭時，有一天親眼看到他做了 50 次單臂引體向上。太不可思議了！還有一次，我看到他在做完 50 次寬握（正握）引體向上後，又做了 50 次雙槓臂屈伸！"很顯然，這需要強大的力量，不過和所有運動員一樣，李小龍也是經過多年訓練才逐步達到這種水平的。當然，李小龍最常使用的背肌訓練方法還是標準的引體向上。他採用典型的掌心向前正握橫槓，指關節向上，雙手分開略比肩寬。腳踝向後，避免身體向前晃動，將身體向上拉，直至胸部

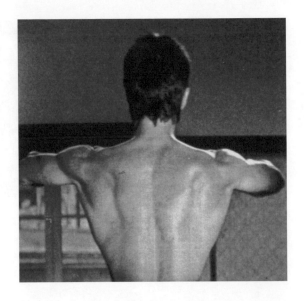

接觸橫槓，然後身體降低至開始位置。如果你能夠完成3組，每組8或10次，已經相當不錯了。如果動作變得輕易時，在腰部或彎曲的膝蓋後方懸掛重量塊，可以增加練習負荷。

7. 頸後引體向上

頸後引體向上是李小龍所採用的一種變化練習形式。這項練習是引體向上的升級版本。上拉時讓頸部後方而不是讓胸部接觸橫槓。這兩種形式都是鍛煉背部肌羣特別是背闊肌的最佳方法。重複8到12次。

下背部訓練

8. 體前屈

雖然李小龍曾經在進行這一練習時背部嚴重受傷（見第五章），不過，這次意外主要是由於不當的熱身訓練造成的，而並非由動作本身導致。在進行這一練習之前，應該注意李小龍對這次受傷的回顧以及從中得到的教訓。

　　　　使用重量進行體前屈實在是太蠢了。你只需使用一個空槓鈴桿就足夠了。

在受傷之前，體前屈是李小龍每週三次重量訓練中的主要內容。要安全地進行這一練習，首先使用較輕的重量進行充分熱身。當你的背部（腰

部）肌肉充分熱身後，你可以 —— 如果你選擇 —— 增加一點重量，給下背部更多的負荷。雙腿分開與肩同寬，將槓鈴置於頸後，架在肩上。上身向前傾，頭部向前直視，以防止槓鈴從頸後滾落到地上。盡量前傾，使上身與雙腿成 90 度直角。然後恢復到開始姿勢。重複 8 次。俯身時呼氣，起身時吸氣。這是鍛煉下背肌羣的有效方式，並且能夠充分伸展腿筋（即大腿後側的長腱），使你能夠更自如地完成各種動作姿勢。建議你開始時使用 20 磅重量 —— 李小龍在受傷時使用了 135 磅（這相當於他當時的體重）。

9. 背屈伸

背屈伸直接鍛煉股二頭肌、臀肌和豎脊肌，附帶少量鍛煉背部其他的肌羣。俯臥在背屈伸凳上，臀部靠在大墊上。身體前傾，腳踝固定在身後小墊之下。動作過程中雙腿保持伸直。雙手放在頭後或頸後。上身下俯到比臀部更低的位置。使用下背部肌羣、臀部肌羣和股二頭肌的力量將上身抬起，就像反向的仰臥起坐一樣，直到上身達到與地面平行的位置。然後慢慢恢復到開始位置。重複 8 到 12 次。如果你沒有背屈伸凳，你也可以找一個同伴來進行這項練習。俯臥並使雙腿放在一張高訓練凳或結實的桌子上。讓同伴壓住你的腳踝，控制住你的雙腿。要想增加訓練負荷，可以在練習時將一片或兩片槓鈴放在頭部與頸部後方。重複 8 到 12 次。

10. 硬拉

這個練習是鍛煉背部肌肉和增強整體力量的最佳方法之一。直接鍛煉

豎脊肌、臀部肌羣、股四頭肌、前臂屈肌和斜方肌。附帶鍛煉全身各部位的其他肌羣，特別是背部其他肌羣與股二頭肌。進行這一練習時，將槓鈴放在地面上。雙腳分開約與肩寬，腳尖向前，小腿脛骨接觸槓鈴桿。俯身，雙手分開與肩同寬，正握槓鈴。在整個動作過程中，雙臂始終保持伸直。背部挺直，臀部下沉，保持正確的提拉姿勢——肩部高於臀部位置，臀部高於膝部位置。慢慢將槓鈴從地面上提起至大腿上方，雙腿伸直，上身伸展，直立，雙臂伸直下垂於身體側，槓鈴置於大腿前上方。沿同樣的弧線慢慢將槓鈴放回至地面。重複 8 到 12 次。

11. 直腿硬拉

李小龍曾在 1969 年間採用直腿硬拉的練習方法。他發現這一練習對於鍛煉下背肌羣特別有效，有助於提升投摔之類的技術動作（如柔道、摔跤和柔術中的一些技術動作）。進行這一練習時，牢牢正握槓鈴，將其提至大腿前方。雙臂與雙腿保持伸直，身體前傾，直至槓鈴幾乎接觸地面。不作停頓，立刻恢復直立姿勢，雙肩向後打開。重複 8 到 12 次。這是一種能夠鍛煉幾乎所有背部肌肉的一般練習方法。上提時吸氣，放低時呼氣。

第十四章

李小龍臂部訓練的
十一大方法

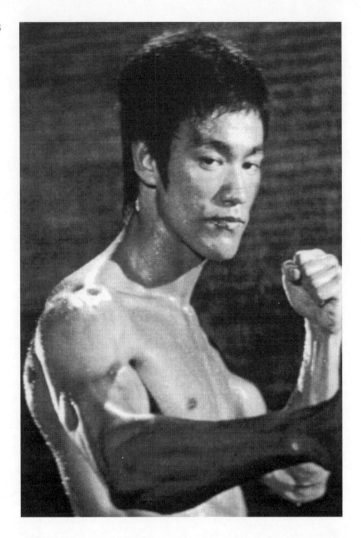

　　正如我們看到，李小龍擁有非常發達的臂肌。每當他揮動手臂或對着對手做動作時，臂部肌肉就會一條一條地隆起。他的肱三頭肌線條清晰、非常厚實；肱二頭肌（特別是肱二頭肌側頭）的線條輪廓也非常明顯。他鍛煉臂部並不只是為了好看，肌肉的漂亮外形僅僅是他為了增強力量而進行訓練的副產品。李小龍把臂部訓練分為兩個部分：一部分針對肱二頭肌，另一部分針對肱三頭肌。本章介紹李小龍認為在這兩方面最有效的練習方法。

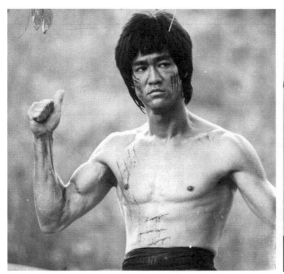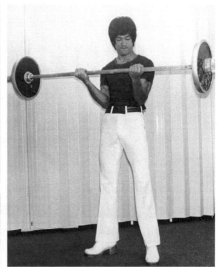

肱二頭肌訓練

1. 引體向上（掌心向上）

引體向上被長期看作是鍛煉背部肌羣的方法，其實它也是鍛煉肱二頭肌的有效方法。要充分刺激肱二頭肌，練習時應掌心向內，雙手握距應較窄。向上跳起，雙手反握橫槓（雙手相距只有 6 到 8 英寸 [約 15 到 20 厘米]）。雙臂完全伸直。你可以伸直雙腿，也可以彎曲並交叉雙腿。彎曲雙臂，慢慢將身體向上拉至橫槓處，直到下顎高於橫槓。保持收縮姿勢，稍後降低至開始位置。

2. 站姿槓鈴彎舉

雙手分開與肩同寬，掌心向前，握住槓鈴，直立，雙臂下垂，使槓鈴置於大腿前方，肘部保持挺直。身體保持直立，彎屈肘部，慢慢將槓鈴彎舉至肩部，上臂保持不動。把槓鈴舉到下顎處，用力彎臂，保持最大的肌肉收縮，然後慢慢將槓鈴放低至開始位置。

3. 坐姿彎舉

許多人相信使用啞鈴練習能夠讓肱二頭肌達到更強的收縮程度，當你進行單臂啞鈴坐姿彎舉時更是如此。李小龍經常在家中——在他自己的辦公室裏——進行這一練習，他總是把一對 35 磅的啞鈴放在手邊。只要想到，他就會隨時進行各種形式的啞鈴練習來刺激肱二頭肌，增加圍度與力量。進行這一練習時，向前俯身，使上身與地面幾乎平行，然後提起啞

鈴。上身保持前傾姿勢，用常規方法彎舉啞鈴，記住，在動作結束時，向內旋轉手腕。保持肌肉收縮片刻，然後慢慢放低啞鈴到開始位置。這個練習非常難，但是非常有效 —— 可以練就完美的臂部肌肉。

4. 站姿拉力器彎舉（馬西牌訓練器）

當李小龍在香港九龍塘家中安裝好馬西牌循環訓練器之後，他最喜歡的其中一種練習就是站姿拉力器彎舉。在這種方法中使用低滑輪的好處，是能夠在整個動作過程中向肱二頭肌持續不斷地（即不變）施加阻力。而在使用槓鈴或啞鈴練習時，肱二頭肌所承受的有效阻力是會變化的 —— 這很明顯 —— 原因在於槓桿作用中的力量變化（從動作開始時的零阻力，變化至動作結束後的再次零阻力）。這一練習主要鍛煉肱二頭肌，附帶鍛煉肱肌與前臂屈肌。握住拉力器的兩個把手，讓拉力器的另一端繞過馬西牌循環訓練器的兩個低滑輪後，李小龍會保持直立，雙臂下垂於身體側。雙腳分開與肩同寬，距離低滑輪大約 1 到 1.5 英尺（約 30 到 45 厘米）站立。上臂緊貼在上身體側，在整個練習過程中與上身一起保持不動。僅僅使用肱二頭肌的力量，用右手將拉力器由大腿前方沿半圓形弧線向上拉到下顎下方。左手在身體側保持不動，然後將右臂放低至開始位置，同時左手向上彎舉。李小龍以這種類似盪鞦韆的方式進行練習，每隻手臂重複 8 到 12 次。

5. 啞鈴旋臂

除了肱二頭肌之外，啞鈴旋臂還鍛煉前臂、腕部、肱三頭肌和肱肌。

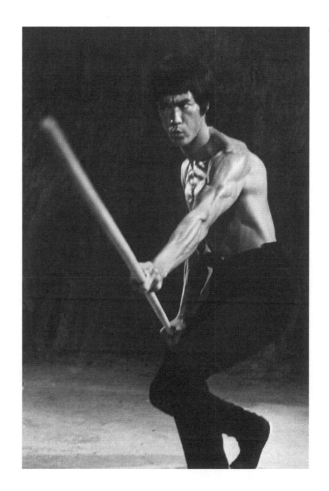

手握啞鈴在身體前沿垂直面進行充分旋轉，手腕沿向外的弧線向上旋轉，再沿向內的弧線向下旋轉，交替進行。不需要太多的重量就可以獲得明顯的效果。在練習結束時如果你想更大地刺激臂部肌肉，可再堅持多做 3 組，每組重複盡可能多的次數。

6. 站姿划船

這項練習長期以來被認為是鍛煉三角肌與肱肌的最佳練習方法。其實它對於鍛煉肱二頭肌也相當有效。雙手握槓鈴（雙手距離約 6 到 8 英寸 [約 15 到 20 厘米]），直立，將槓鈴穩定地上提至下顎。在這個充分收縮的位置上短暫停頓，然後將槓鈴放回到開始位置。重複 8 到 12 次。

肱三頭肌訓練

肱三頭肌，顧名思義，是上臂後側由三個部分組成的一組肌肉。如果你要增大臂圍，就必須優先訓練肱三頭肌。

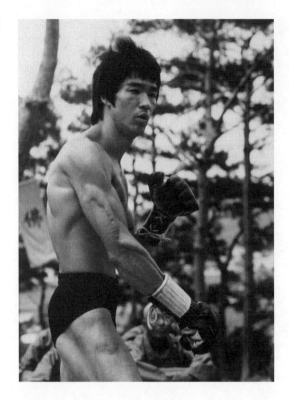

7. 肱三頭肌下拉（滑輪）

這項下拉練習可鍛煉整個肱三頭肌（特別是肱三頭肌的外頭與側頭）。進行這項練習時，握着穿過馬西牌訓練器高滑輪的下拉器槓。（你也可以使用一個末端呈向下角度的把手，或固定在繩索上的兩個把手。）正握把手，食指相距不超過 3 到 4 英寸（約 8 到 10 厘米）。距離下拉器約 6 英寸（約 15 厘米）站立，雙臂充分彎曲，上臂緊壓上身體側。上臂與上身保持不動。慢慢伸直雙臂，直到肱三頭肌充分收縮。然後慢慢將下拉器槓恢復至開始位置。重複 8 到 12 次。

8. 掌上壓

傳統形式的掌上壓除了充分鍛煉胸肌之外，也是鍛煉肱三頭肌的主要方法。你可以根據自己的力量水平進行各種各樣的變化形式。你可以把腳架在地板上，或把腳抬高架在椅背上，也可以將雙腳靠在牆上作平衡，以手倒立姿勢進行練習。在每次動作開始前記着讓胸部接觸地面，在每次動作結束時雙臂完全挺直。

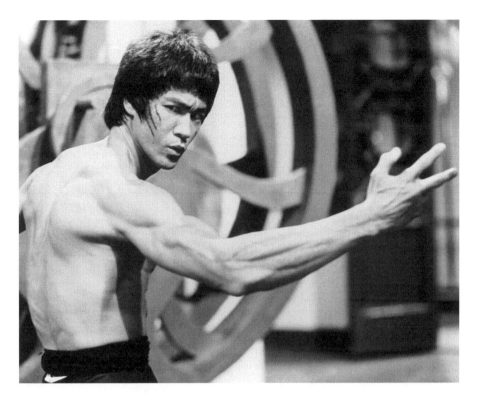

9. 頸後推舉

此項練習使用槓鈴單獨鍛煉肱三頭肌。你可以使用站姿或坐姿，只要感到舒服就可以。雙手分開約兩掌寬，握住槓鈴。將槓鈴舉到頭部上方，然後放低置於頸後。上臂要始終靠近頭部側方。只有肘部可以彎曲。從放低的位置開始，使用前臂將槓鈴舉到頭部上方，直到肘關節挺直。重複 6 到 8 次。李小龍也會使用馬西牌循環訓練器上的低滑輪來進行這項練習。

10. 肱三頭肌上提（槓鈴反屈伸）

由站立姿勢開始，雙手握槓鈴放在身後，使之靠在大腿後側，雙臂伸直，向上舉起槓鈴，同時上身前傾，直到與地面平行。盡量向上舉槓鈴，在動作結束時再盡力向上提，使肱三頭肌內頭充分收縮。重複 6 到 8 次。

11. 啞鈴反屈伸

啞鈴反屈伸是單獨鍛煉肱三頭肌的一種有效方法，但很多人覺得這種姿勢不舒服。雙手各握一隻啞鈴，身體前傾。保持俯身姿勢，雙臂彎曲向後向上盡可能高舉。由此位置開始，雙臂伸直，就像"反屈伸"一樣。你

不需要在結束位置停留，但是要迅猛地收縮肌肉，讓自己感到肱三頭肌在"燃燒"。重複 6 到 8 次。

第十五章

李小龍腿部訓練的
十一大方法

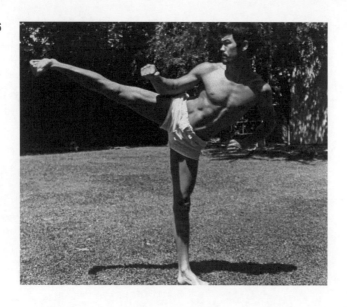

> **❝** *最大限度地提高腿部的力量與柔韌性。*
>
> —— 李小龍 **❞**

　　如果説李小龍的腹肌是最引人注目的部位，那麼他的雙腿肯定是最有實用功能的部位。李小龍嚴格地進行腿部訓練，每天都用各種方法鍛煉自己的雙腿。據李小龍説，雙腿是力量的傳輸系統，也是所有“長勁”的源頭。例如，在出拳時，推動並產生強大擊打力量的最初動力就源於腳踵蹬起的後腳。在踢腿時，全部的力量都來自於腿、臀、軀幹所形成的一條直線。支撐腿與踢擊腿同時達到預期的目標（分別是地面和踢擊目標），以達到最大的打擊力。

　　李小龍認為，許多習武者的薄弱環節就在他們的下肢：

　　　　在格鬥中，膝與脛沒有足夠的保護，是最脆弱的部位。一旦膝、脛受傷，你就無法再繼續格鬥。所以進行強化訓練，防止膝、脛受襲是非常重要的。

　　為了強化腿部使之達到力量與柔韌的最大極限，李小龍分析了各種訓

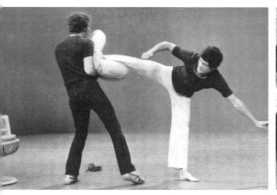

練方法，最終選定了以下一些方法。

腿部訓練方法

1. 深蹲

雙腳分開約與肩同寬站立，腳尖向前。將槓鈴置於頸後肩上，屈膝下蹲直到大腿與地面平行。迅速恢復到直立姿勢。屈膝之前深吸氣，直立時呼氣。每次動作前都要讓空氣充滿肺部並停留一段時間。背部必須保持挺直，臀部不要先抬起。任何時候都決不能讓背部鬆弛。在整個動作過程中保持腳跟着地。

2. 深蹲跳

李小龍有時會改變深蹲形式，進行深蹲跳的練習。這是一個彈跳動作，儘管有可能對關節造成傷害，但仍然是一種非常有效的練習方法。將槓鈴置於肩上，下蹲至標準深蹲的位置。然後迅速直立並微微跳起。李小龍發現這項練習對於提高踢擊"爆發力"非常有用。

3. 呼吸深蹲

李小龍為了真正促進新陳代謝和刺激腿部其他肌肉，採用了一種稱作"呼吸深蹲"的練習方法。首先使用較輕的重量進行深蹲練習，讓膝部與背部進行熱身之後，將槓鈴放在架上。（李小龍認為，如果你能找到一個曲桿槓鈴，就能夠更方便地架在你的肩上。）在肩上放一副墊子，或把墊子裹在槓鈴桿上，站在槓鈴下方。直立。向後兩三步。不要向後太多使自

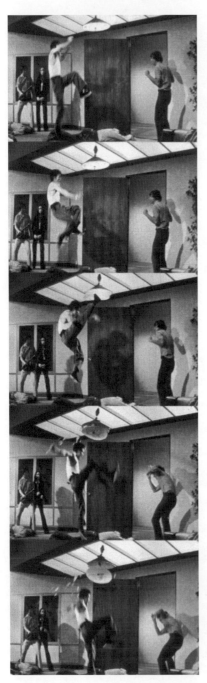

己在深蹲時面對支架。抬頭，背部盡量挺直。雙眼直視天花板上假想的一點。這會幫助你保持背部挺直。

深呼吸三次，讓肺部吸入盡可能多的空氣。第三次吸氣後憋住氣，深蹲至大腿與地面平行，然後盡可能用力、迅速地站起來，不要在深蹲位置上停留。幾乎站直時用力呼氣。進行三次更深的呼吸。憋住第三口氣，再深蹲。重複 20 次。要盡最大努力進行練習，以至第 15 次深蹲好像已達到自己的極限；然後強迫自己繼續練習直到完成 20 次。結束一組後會你感到筋疲力盡。這是你最艱苦的一項練習，但你一定要堅持完成。

4. 傑弗遜提升（跨步深蹲）

李小龍有時會進行傑弗遜提升，也叫跨步深蹲。右腳向前，雙腳分開 24 英寸（約 60 厘米）。雙手分開略比肩寬，右手在前、左手在後握住槓鈴。身體挺直，膝與臀彎曲下蹲。挺着槓鈴站立起來，雙臂姿勢不變，肘部保持不動，膝與臀伸直，身體站直。然後，身體保持挺直，膝蓋彎曲，讓身體降低 4 英寸（約 10 厘米），不作任何停頓，立刻重新站直。在這個腿部練習動作中，只有膝蓋彎曲，身體的任何前傾動作都會降低練習的效果。整個練習要有節奏，並且應相當迅速地進行。跨步深蹲對於鍛煉大腿與臀部肌肉特別有效。重點在於保持脊骨挺直，膝蓋彎曲，讓身體僅僅降低 4 英寸（約 10 厘米）。這樣就可以在以後的練習中使用特別重的槓鈴。交換雙手與雙腳位置，各重複 8 到 10 次。（建議開始時使用 90 磅的重量。）

5. 腿屈伸

每當李小龍在派拉蒙電影公司（Paramount Studios，在那裏他曾向電影導演羅曼·波蘭斯基［Roman Polanski］等人進行專門授課）或香港嘉禾電影公司拍攝期間，都會進行腿屈伸練習（這種練習需要一種特別的腿屈伸訓練器）。進行這一練習時，坐在訓練器上，讓膝蓋後側靠在墊子上（面對訓練器的控制桿）。用腳尖和腳背鈎住伸展器下方的腳托滾軸（如果有兩個）。保持上身不動，握住靠近臀部兩側的扶柄，或抓住伸展器的墊子側邊。僅僅活動膝蓋，在器械的阻力下伸直雙腿。抬至充分收縮肌肉的最高位置（雙腳伸直）保持短暫的停頓，然後放下雙腳回到開始位置。重複 12 到 20 次。

6. 馬西牌循環訓練器 —— 站姿後蹬腿

這項練習鍛煉股四頭肌與臀大肌的臀部屈伸力量。它幫助髂肋肌與腰方肌定形。身體前傾，股二頭肌與腓腸肌配合發力，拉動膝部向後伸。開始姿勢必須是上身前傾，超過軀幹和臀部的垂直線。站在蹬腿器旁邊，一隻腳置於其中一條軌道上的腳鐙內。保持平衡，握住蹬腿器前方的垂直架，右腿用力向後蹬（模擬後踢動作）。重複 12 到 20 次，然後換腿再做此練習。

7. 馬西牌循環訓練器 —— 坐姿舉腿

坐姿舉腿練習是讓臀部固定不動，最大限度地強化股四頭肌；大肌羣（股外側肌、股內側肌和股中間肌）。上身垂直，微向前傾。在蹬腿器上方

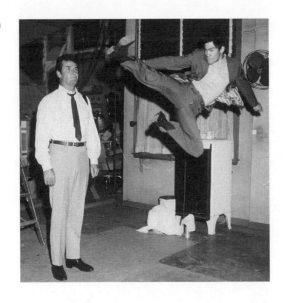

放一張凳子，坐下，雙腳踏在踏板上。上身挺直，雙手在身體側握住座位的側邊，在練習時身體不要離開座位。雙腿伸直，將自己盡可能遠地推離踏板，然後在肌肉力量的控制之下慢慢恢復到開始位置。讓重量塊僅僅互相碰到。重複 12 到 20 次。

8. 力量配合的雙向臀部、膝部柔韌性訓練（前踢、鈎踢、側踢）

這一練習是運用臀部與腿部力量進行有力及激烈的踢腿動作。將一條彈力皮帶連結在馬西訓練器的低滑輪上（或牆腳滑輪的 S 鈎上），另一端緊扣着你的右腳踝。理論上，你應該以支撐腿（不做踢擊動作的）站在一塊木板上（使你可以自由地擺腿，不用擔心腳會碰到地面），離滑輪大約 2.5 到 3 英尺（約 76 到 90 厘米）遠，背對重量塊。握住穩固的支架，確保自己在做練習時上身穩定。讓拉力器的重量將你的腳盡可能向後拉，靠近滑輪方向，保持舒適的姿勢。雙腿繃直。使用臀屈肌、股四頭肌的力量，讓右腳從開始位置出發，沿半圓形弧線向前盡量高踢。動作要迅速，開始時大腿抬起，然後小腿伸展完成前踢。收回腿，再向上擺動大腿，同時伸直小腿，做鈎踢練習（即回旋踢）。讓腿收回至開始位置，這次再做側踢練習。將腿收回至開始位置。每種踢法重複 8 到 10 次。用彈力皮帶扣住另一隻腳踝，換腿進行練習。你也可以每種踢法重複 8 到 10 次，然後再換到下一種踢法。

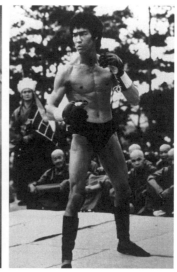

小腿訓練

李小龍相信，小腿肌肉需要"大數量"練習，這就意味着你必須每天進行基礎練習，重複大量的次數以達到自己的目標。

1. 舉踵

舉踵練習能夠鍛煉充滿彈性的啟動力。"腳跟、腳掌、腳尖"的啟動動作主要依賴腳部由屈到伸的彈性力量。與腳部相關的屈伸肌越有力，啟動動作就越有效率。這一練習還能夠強化踝關節周圍的腱。進行舉踵練習時，雙腳分開數英寸，腳尖站在一塊木板，或兩本厚書，或兩塊磚（任何能讓腳尖抬高 3 到 4 英寸厚 [約 7.5 到 10 厘米] 的物體均可）上。腳跟下降，讓腳背彎屈。將槓鈴置於肩上頸後。以穩定的節奏抬起再放下腳跟，腳尖支撐，盡量抬高身體，讓腳踝做最大幅度的運動。剛開始時，使用空槓鈴桿進行練習，第一個月做 3 組，每組 8 次，然後逐漸提高到 3 組，每組 10 次。一個月後，增加 10 磅重量繼續訓練。

2. 舉踵的變化形式

李小龍在舉踵時盡可能地抬高腳踝，保持肌肉收縮一到兩秒，然後將腳踝放低至地面。提升至高度的力量極為重要。舉踵的問題在於其動作不是直接向上：有些健身運動員在舉踵時上身會略微前傾，但就是這樣微小的動作也會造成不良影響。上身前傾時，重量會落在腳尖上，使舉踵對小腿肌肉的鍛煉效果減弱。李小龍相信，腳尖向前進行舉踵，與腳尖向外或

向內進行舉踵的效果有所不同。他會做幾組腳尖向內的舉踵練習，再做幾組腳尖向外的練習，再做幾組腳尖向前的練習。重複次數在 10 到 20 次之間。

3. 坐姿舉踵

李小龍認為坐姿舉踵同樣很有價值。以坐姿進行練習，將重量置於膝蓋上，位於腳背的正上方。這一練習較少鍛煉腓腸肌（小腿的主要肌肉），但卻更有利於增強底層的肌肉，提升腿部肌肉圍度與形狀。在腳前掌下方放一塊木板，使腳踝低於腳尖。用前腳掌支撐，將腿抬高，使腳踝高於腳尖。保持這一姿勢，稍停頓，然後把腳踝降低到比腳尖更低的位置。重複 10 到 20 次。

李小龍使用的腿部訓練方法

力量

1. 跑步
2. 柔韌性練習（先在椅子上壓腿，然後做交替劈叉 [19]）
3. 騎自行車 [20]
4. 重量訓練（深蹲、伸展台 [21]）

輕與重系統

李小龍發現一個非常有效的腿部訓練原則，即輕與重系統（The Heavy and Light System）。因為下肢肌肉的密度很大，大多數腿部肌肉需要進行多次數的訓練才能取得最佳效果。對於李小龍來說，重複 12 次或更多，證實是非常有效的。在輕與重系統下，你可以先完成第一組 15 次動作，然後增加重量，再做下一組 10 或 12 次動作。再增加重量，做第三組 8 次動作，依此類推。進行多項訓練時，每項練習重複 10 到 12 次就足夠了。

19 交替劈叉並不是指伸展運動。李小龍所說的交替劈叉是指雙腿直立，雙腳交替向前／向後分開。膝蓋保持完全挺直，右腳向前伸出，左腳向後伸出。李小龍還會同時進行臂部運動，右手與左腳同時向前，再左手與右腳同時向前。 —— 作者註

20 李小龍經常使用的是一種固定自行車。不過，任何一種自行車都有助腿部鍛煉。 —— 作者註

21 伸展台（extension table），原文中未作具體說明。 —— 譯者註

第十六章

柔韌之道

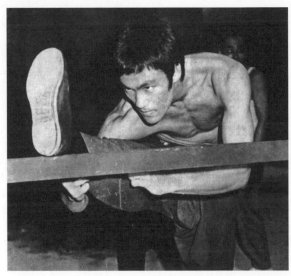

　　所有武術家日常訓練中最重要的身體素質訓練之一，就是柔韌性練習。李小龍總是不斷想出新的方法，來使自己更加靈活，並力求在正式訓練開始之前徹底熱身。李小龍的朋友，同時也是他的弟子赫伯‧傑克遜說他唯一看見李小龍每天都會堅持的訓練就是伸展運動：

　　　　在進行訓練或者格鬥之前，他唯一的例行練習便是伸展運動。有一種我從來沒見過的伸展運動讓我記憶猶新：我和他背靠背坐在地板上，他以肩膀用力推壓我的肩膀，最後，我的腦袋都快觸到地板了。這樣可以鍛煉腿部的柔韌性，雙方輪流進行，這是一種腿後部肌腱（股二頭肌）的伸展運動。

　　即使李小龍在忙着為電影配音時，他的姿勢也與眾不同，他一隻腳放在工作室的椅背上，另一條腿直立，身體向前彎曲，保持腿後部肌腱拉伸的狀態。在他家中的辦公室裏，有一個特製的拉伸桿，可以任意調節自己滿意的高度，然後用兩個鎖栓將其固定起來。因為有這個設備，即使李小龍在看電視，或者看書的時候，都可以做一些簡單的伸展練習。事實上，在李小龍的訓練計劃中，身體柔韌性練習和帶氧運動的比重大致相當。

　　柔韌的重要性毋庸置疑，尤其對於武術家而言。畢竟，大眾對於習武者的一個普遍認知，便是一位極富柔韌性的運動員無比靈活地躍至空中，向着對手踢出頗為華麗的腿法。不過，除了截拳道、空手道、法式腿擊

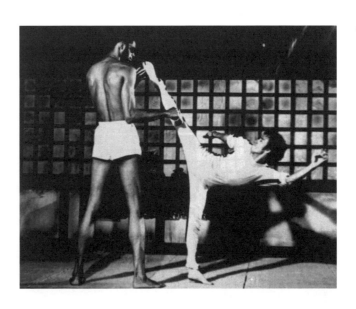

術，以及一些中國傳統北派功夫之外，有不少武技的訓練並不特別強調柔韌性練習。

李小龍認識到身體的柔韌性主要取決於關節的穩定性、肌肉和韌帶的伸縮彈性，以及覆蓋在骨胳端部，能夠像避震器一樣減少摩擦、緩解外界衝擊的軟骨的作用。學習過解剖學和生理學的李小龍清楚地明白，一個特定關節的有效運動幅度，取決於與其相關的關節韌帶和軟骨的自然韌性和伸縮性。肩膀或胯部的球窩關節比肘部或膝部的鉸鏈關節活動更自由。踝部的滑動關節只能進行前後的運動，而拇指處的鞍狀關節則可以使其自由前後或側向活動。

通過李小龍與美國職籃（NBA）巨星卡里姆‧阿卜杜‧渣巴對打的劇照或影像，我們可以發現，李小龍已經將身體的柔韌性發揮到淋漓盡致。在一些劇照中，身高僅為 5 英尺 7.5 英寸（約 1.72 米）的李小龍，竟能夠出腿直直地踢中身高超過 7 英尺（達 2.13 米）的渣巴的下巴！這樣一個技巧性的高踢動作，李小龍竟是直接原地起腿，並幾乎從一個完全垂直的位置發出！這些在電影《死亡遊戲》現場拍攝的劇照，以及李小龍在電影《猛龍過江》中展示的那些令人難以置信的伸展和熱身練習（就在他進入著名的羅馬競技場與查克‧諾里斯進行格鬥之前），無不顯露出李小龍那足以讓奧林匹克體操運動員艷羨的柔韌四肢。

李小龍一直大力提倡柔韌性訓練。早在 1963 年，在他生前唯一出版的一本專著《基本中國拳法》（*Chinese Gung Fu: The Philosophical Art of*

Self Defense) 中，他就用了好幾頁篇幅，專門闡述保持身體柔韌性的重要性（同時還引用、繪製了一些中國武術中實現身體柔韌性的科學訓練方法）。早在那時，李小龍制定的身體柔韌性練習的完善訓練計劃，和他所掌握的系統知識，就已經大大領先很多同時代的人。

為何要進行伸展運動

柔韌性練習應該成為你日常訓練計劃中不可或缺的部分，以下五個最主要的原因：

1. 伸展運動有助改善身體健康。伸展運動在整理健身訓練中佔據了三分之一的比重，其餘三分之二分別為正確的力量訓練和心血管帶氧運動，如跑步。

2. 伸展運動能夠減少受傷風險。大多數日常和由運動引起的傷害都來自於外傷（如摔跌、交通意外，或跟別人相撞），或者是不注意保護關節、肌肉和結締組織，讓它們過度運動，這些將導致關節脫臼或肌肉拉傷和扭傷。習武者如長期有規律、漸進地進行柔韌伸展練習，將比不進行伸展減少至少百分之五十受傷的風險。

3. 伸展運動對於其他訓練來說也是很好的熱身運動／整理運動。除此之外，運動前適當的做伸展運動有助改善神經肌肉的協調性。而運動之後隨即進行伸展運動，可以有效地減輕肌肉酸痛，加速體能恢復。

4. 伸展運動有助提高運動成績。擁有柔韌和靈活的身體，才能成為更好的武術家或運動員。例如，一位肌肉僵硬的體操運動員可以取得優異成績嗎？一位身體更柔韌的人，往往具有自然的生理和心理上的優勢。

5. 只要方法正確，進行伸展運動讓人愉快。你有試過清晨醒來，躺在牀上慢慢伸展自己的整個軀體嗎？那種感覺棒極了。事實上，通過例行的"喚醒程序"（見第二十四章）進行靜態的伸展運動（即充分的伸展和放鬆，或充分地緊張收縮某個肌肉羣），就是在你早上爬出被窩之前進行！這是一種喚醒你身體的極佳方式，以為即將到來的一整天作好準備。

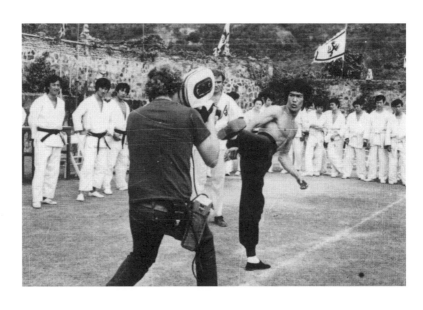

何時伸展

任何想要改善自己身體柔韌性的人，最好每天都做 10 到 15 分鐘的伸展運動。至少保持每週三到四次有規律的伸展練習，你就能逐步改善關節和肌肉的靈活性，如果每天都進行伸展運動，則能更明顯地提升身體的柔韌性。李小龍正是為了保持自己的優勢，每天早上起來第一件事就是做伸展運動，同時，在每天餘下的時間，他也會經常抓緊合適的時機做伸展運動。

對大多數武術家來説，做伸展運動最好的時機，就是在武術訓練開始之前 —— 但這不能只是偶然為之。很多人在運動前不注意進行柔韌伸展練習，僅僅只是快速地做少量伸展運動，結束得如此之快，以至於他們的肌腱和韌帶還沒有完全熱身，更不要説提升身體柔韌性了。我們總是看見一些運動員在起跑之前簡單地伸展他的小腿，或者某籃球運動員在比賽之前匆忙地拉伸下腿部韌帶，不能説這樣做完全無效，但如此簡單的伸展運動，對於真正渴望提升身體柔韌性的人來説，沒有多少用處。

為了讓伸展運動成為真正有效的熱身運動，每次都需要持續 10 到 15 分鐘，應涉及全身各個部位的伸展練習。同樣的伸展運動，也可以作為激烈武術訓練或負重練習之後的整理運動。劇烈運動之後，10 至 15 分鐘的伸展整理，能夠有效地幫助你迅速恢復體能，效果肯定不會讓你失望。

對於我們大多數人來説，最佳的伸展練習時間是在晚上，臨睡前一至

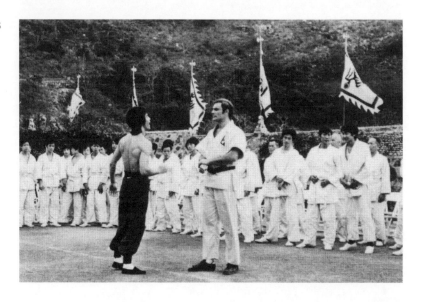

兩個小時（還可以像李小龍一樣，在晚上看電視的時候）。這將有助緩解和消除一天的疲勞和壓力，同時還可刺激大腦，產生提振心情的化學物質安多酚（endorphin），感受到類似跑步運動員的那種眾所周知的"快感"，或者是健身運動員經歷的那種"發脹感"，我們可稱之為"拉伸的快感"。無論如何，在經過特別有效的晚間柔韌伸展運動之後，我們將會發現自己得到全身心的放鬆，可以享受酣實的睡眠。

不要急於求成！

在進行柔韌訓練時，不少習武者由於過度拉伸或是急於求成，反而欲速則不達，並在這個過程中失去了伸展運動本身的樂趣和價值。恰當的伸展運動，應該是一種柔和的運動，因此，只有柔和地進行伸展運動，才能產生效果。

如果伸展運動超出了肌肉或關節的活動範圍，將很容易令自己受傷。生物學家研究發現，我們的身體對此產生兩種自我保護機制，即兩種特殊類型的神經元（神經末梢）作用。其中一種神經元，會在你過度拉伸肌肉時，將這一種非正常狀態通過疼痛信號反饋至大腦；另一種是被我們稱之為"拉伸反射"的保護機制。當此種神經元感知到你過快或過猛地進行伸展運動時，會立刻刺激我們的大腦中樞神經，自動反射性地收縮拉伸部位的肌肉，像一個緩衝器一樣，在肌肉可能被拉傷之前，通知我們放慢伸展節奏、降低伸展幅度，甚至暫停此種過伸展性運動。這有點類似於當你從

一張高腳凳，或其他高台上跳下來的時候，大腿的肌肉會自動地通過收縮彎曲來減緩落地時的壓力一樣。

當你以不恰當的節奏或幅度貿然進行肌肉或韌帶的伸展（或以一種冒失、且毫無先兆的方式），將會激活拉伸反射，於是相應的神經元系統會向大腦反饋疼痛信息，進而本能地阻止該伸展運動進行。因此，儘管快速而較大幅度的拉伸可以強化肌肉和韌帶的伸展性，甚至可能幫助你更快取得成效，但是如果過度貿然而行的話，只會帶來反效果。由於拉伸反射效應的存在，不恰當的伸展運動會讓你的肌肉或韌帶無法達到需要伸展的位置或程度。

要完全伸展肌肉（或者關節韌帶），你必須以一種漸進的方式，進行舒緩的適度伸展，以避免出現反作用的拉伸反射。也就是說，要以一種輕鬆、柔和的方式來進行伸展運動：用 30 至 40 秒的時間來慢慢拉伸，當你感覺到被拉伸的肌肉有點不適的時候，就應該停下來。此時，你已達到身體允許的最大範圍拉伸臨界點，不可再繼續貿然拉伸，否則那些細小的肌肉纖維將會被你強行拉開，從而導致受傷。

相信現在你已經充分掌握了進行完美伸展運動所需的生理知識了。無論你選擇怎樣的伸展方式，一個柔韌練習動作要持續用 30 至 40 秒的時間來舒緩地進行。一旦你達到產生肌肉疼痛的拉伸臨界點，就應慢慢回收動作幅度，直到不適感消失。最後，當你的伸展進入稍感疼痛的臨界程度之後，保持不動，堅持 20 至 30 秒。以後，可以再慢慢嘗試堅持到 1 至 2 分鐘。記住此時應繼續保持輕柔平穩的呼吸，身心盡量放鬆。然後，恢復、放鬆，休息 1 分鐘，重複這一伸展運動，或者進行另一個伸展運動。

要讓你的伸展練習發揮最大的成效，你必須找到適合你的可拉伸區域。只有找到自己的可拉伸區域，你才能通過伸展練習達到最滿意的效果。

漸進伸展

當你掌握了一種伸展運動之後——無論你的身體狀況如何——你都應該採用漸進的方法進行，不要貿然去做，因為一旦你過於急進的話，輕則使肌肉過於酸痛，重則會拉傷肌肉。

初學者應關注的事

　　初學者初次做柔韌伸展運動之時，一旦達到略感疼痛的伸展臨界點，就應該稍稍放鬆回收，然後保持在這個位置不動最少 20 秒。按照這樣的方式，每一個肌肉羣的伸展練習都只需重複一次即可。從這個基礎開始，逐漸延長拉伸堅持的時間（直到能夠堅持 1 分鐘），並逐漸加深拉伸的程度（直到能夠達到你可伸展區域的上限，接近疼痛的邊緣）。

　　一旦能夠做到這些，你就可以開始在一次練習中重複做同一個拉伸動作（即當你第二次重複這個伸展動作時，仍然只是堅持 20 秒，然後逐漸增加至 1 分鐘），也可以針對同一身體部位增加另一個拉伸動作（同樣地，開始都只堅持 20 秒）。根據我向李小龍的弟子們了解到的一些情況，李小龍進行柔韌伸展練習時，保持某一仰展姿勢最少 30 秒，最多 1 分鐘。

柔韌練習

　　李小龍關於各項訓練的科學知識一直都在遞增，尤其是他一直比較關注的身體柔韌性方面，尤為明顯。每年（有人甚至説是每次練習），李小龍都會增加十多種可以從不同角度提升其身體柔韌性的全新拉伸方法，以全面增進整體的身體柔韌性。以下是李小龍認為有效的一些柔韌性練習方法。

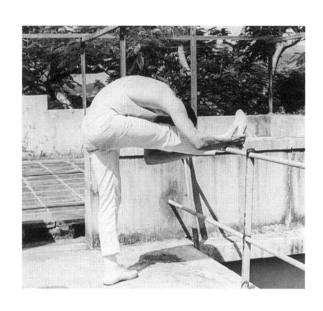

膕繩肌伸展（同伴配合）

重點：大腿後側的膕繩肌肌腱。

開始姿勢：在這個基本的伸展練習中，雙腿併攏挺直，雙臂舉過頭頂，兩手在空中交叉。

伸展姿勢：保持雙腿挺直，屈體彎腰，用交叉的兩手去觸摸雙腳。當你能夠不斷提升伸展程度時，應該可以做到將自己的軀幹與大腿緊貼。

變化姿勢：這個伸展練習有三種變化。第一種，雙腿分開，屈體彎腰，用手臂分別抱住雙腿。第二種，輕柔地向身體一側彎腰，然後緩緩地將你的身體向下，直至雙手抓住該側腿的腳踝。第三種，雙腿併攏挺直，屈體彎腰，直到下巴碰到小腿脛骨。

膕繩肌伸展

重點：大腿後側的膕繩肌肌腱。

開始姿勢：保持雙腿挺直，單腳站立，同伴托抓住另一隻腳，或者將另一隻腳置於桌面，或其他高且平整的平面上。赫伯‧傑克遜曾發明一種可供李小龍隨時放置一隻腳並進行拉伸的訓練器材 —— 即使是他在看書的時候也可採用。在這個練習中，要始終保持身體軀幹相對挺直，同時一隻手臂前探進行拉伸。

伸展姿勢：柔緩地向前屈體彎腰，將軀幹靠向大腿伸展下壓。整個練習中，要始終保持雙腿和身體挺直。

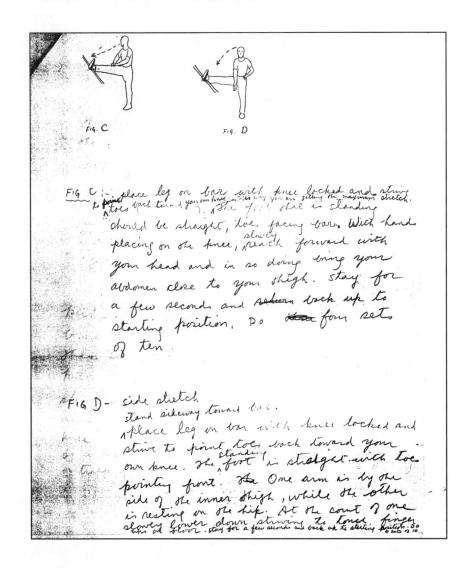

FIG C :- place leg on bar with knee locked and strive to point toes back toward your own knee - this way you are getting the maximum stretch. The foot that is standing should be straight, toe facing bar. With hand placing on the knee, slowly reach forward with your head and in so doing bring your abdomen close to your thigh. stay for a few seconds and return back up to starting position. Do four sets of ten.

FIG D - side stretch
stand sideway toward bar.
place leg on bar with knee locked and strive to point toes back toward your own knee. The standing foot is straight with toe pointing front. One arm is by the side of the inner thigh, while the other is resting on the hip. At the count of one slowly lower down striving to touch finger tips on floor. stay for a few seconds and back up to starting position. 4 sets of 10

跨欄伸展

重點：膕繩肌和腹股溝部位的肌肉。

開始姿勢：坐在地板上，右腿前伸，並在整個練習中保持挺直。然後，將左腿置於身後，彎曲90度，大腿與小腿成直角跪在地板上。身體挺直，手臂向前延伸，與地面平行。

伸展姿勢：慢慢地向前彎腰，雙手抓住腳踝，柔緩地將上身向下拉壓，靠向右腿，直到軀幹貼緊右大腿。完成一個練習後，換左腿前置，並做同樣的伸展運動。

變化姿勢：這個伸展運動，還可以一條腿筆直前伸，另一條腿張開伸直與之成90度作練習。另有一種李小龍曾經採用過的變化姿勢，是將一

條腿筆直前伸,另一腿側彎,以左腳底置於直伸的右大腿內側作練習。

坐式腹股溝伸展

重點:腹股溝和大腿內側全部肌肉。

開始姿勢:坐在地板上,雙腿盡量彎曲收攏(最理想是雙腳腳後跟能夠靠近骨盆架構),雙膝併合,並用雙手抱住。在整個伸展過程中始終保持身體挺直。

伸展姿勢:雙手用力慢慢地將雙膝分開下壓,直到雙膝盡可能地靠近地面。

站立式髖關節伸展

重點:髖關節和臀部肌肉。

開始姿勢:右腿直立,左腿彎曲,向上提膝,直到你能用雙手抓住左膝。在整個動作過程中,始終保持右腿挺直,並維持身體平衡。

伸展姿勢:柔緩地向上提拉膝部,直到髖關節和臀部肌肉所能達到的最大活動範圍。完成動作後,交換另一條腿進行同樣的伸展動作。

站立式滑輪伸展

由於涉及到器材,因此有必要對訓練器材做些說明。將一至兩個滑輪固定到天花板上(如果是使用兩個滑輪的話,滑輪間的距離約為 5 英尺[約 1.5 米]),用一條細小但結實的繩子穿過滑輪,繩子的兩頭應分別可以垂落地面。然後,固定好繩子的兩端,要確保你的腳套在繩子上的時候,能夠感到舒適。

重點：有助於讓身體變得柔韌，可以同時有效地伸展腹股溝、臀部和腿部膕繩肌的肌肉。這個練習還可以強化腿部肌肉力量，提升踢擊的準確性。

開始姿勢：將一隻腳套在繩子的一端，然後用雙手向下拉扯繩子的另一端。

伸展姿勢：連續性地向上拉伸套在繩子上的腿部，從正面拉伸，或從側面拉伸均可。當覺得有必要增加腿部拉伸幅度時，可用雙手慢慢拉扯繩子逐步提升幅度。

變化姿勢：你可以只用一隻手來拉扯繩子，以練習正確的踢擊姿勢。

弓步伸展

重點：腹股溝、臀部和大腿前側的所有肌肉。

開始姿勢：直立，雙手放於臀部。

伸展姿勢：任意一條腿向前邁出，盡可能充分地彎曲，同時，另一條腿向後保持挺直。保持這個姿勢至需要的時間，然後換另一條腿重複這個拉伸動作。

變化姿勢：弓步伸展除了可以將一條腿向前邁出做練習之外，也可將一條腿邁向側面來進行練習，這個變化練習，可以更直接鍛煉到大腿內側的肌肉。

大腿伸展

重點：股四頭肌（大腿前側）

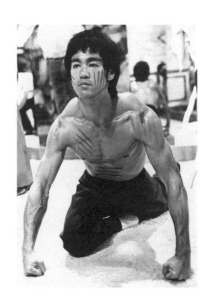

開始姿勢：左腿直立，並始終保持平衡。在身體後側用右手抓住右腳腳踝。

伸展姿勢：抓住腳踝，慢慢向上提拉，以伸展你的大腿前側肌肉。

變化姿勢：這個伸展運動還可用跪、身體向後靠，或用手臂支撐上體的姿勢來完成。在這個變化伸展中，可以通過稍微彎曲你的胳膊來增加伸展強度，但注意不要過度。

小腿伸展

重點：伸展並柔和小腿後面的所有肌肉。

開始姿勢：面向你的同伴或者牆壁，將你的雙手放在同伴的肩上，或牆壁上與肩同高的位置。將你的右腳腳掌貼地直接向後伸，直到與你的身體和手臂幾乎成一條直線，同時，左腿保持彎曲。

伸展姿勢：柔緩地將腳後跟向地面壓下以拉伸小腿。如果你能順利的將腳後跟平壓到地面，就將你的腳再往後撤 4 到 6 英寸（約 10 到 15 厘米），以加深伸展的幅度。記住，兩條腿的小腿都要以同樣的方式進行交替伸展。

同伴配合的下背部伸展

重點：下背部的肌肉。

開始姿勢：坐下，面對同伴。雙腿伸直左右分開，同時，讓同伴以雙腳腳掌分別撐在你的兩腿小腿處。上體稍向前傾，雙手分別緊握同伴的雙手。

伸展姿勢：其中一人用力拉另一人的手臂同時上身後靠，柔緩地拉動對方向前，以幫助他／她拉伸上背部和下背部的肌肉。當其中一人充分伸展之後，以同樣的方式交換另一個人進行拉伸。

側彎伸展

重點：拉伸側面的肌肉。

開始姿勢：頭正身直，膝蓋不彎曲，雙腳併攏，雙臂自然垂直，放在身體側。

伸展姿勢：右手臂上抬並完全伸直，保持膝關節不彎曲，然後身體盡可能地向左側彎腰拉伸，同時，左臂貼腿下滑，右臂保持筆直，隨身體側彎至頭頂上盡可能遠的位置。多次重複這個練習，左側一次、右側一次輪流進行。

背彎伸展

重點：脊柱和大腿前側肌肉。

開始姿勢：頭正身直，膝蓋不彎曲，雙腳併攏，雙手手臂貼近頭部向上伸展。

伸展姿勢：將重心移到左腳，右腳向前邁出，腳跟着地。雙膝伸直，身體盡力後仰下腰。恢復起始姿勢。重複該練習多次，左腳和右腳交替前邁進行。

前後彎伸展

重點：脊柱、後背肌肉和腿部的肌腱。

　　開始姿勢：頭正身直，膝蓋不彎曲，雙腳併攏，手臂向上伸展，舉過頭頂。

　　伸展姿勢：膝蓋挺直，兩手臂同時上舉至頭頂，向前彎腰直至頭部挨到膝關節，然後，雙臂向後移動，直到在身後與肩呈 90 度直角。恢復直立姿勢，保持膝蓋不彎，身體盡可能後仰下腰，然後再恢復直立姿勢。重複數次。

對身體特殊部位的柔韌性練習

腕部柔韌性練習

　　屈肘，直至前臂與地面平行，然後將兩手移動使其在身體前相互靠近到幾乎接觸。保持前臂與地面平行，向內旋轉你的腕關節，直到你的手掌面對你的身體。然後柔和地甩動你的腕關節，並不斷加大力度。輕鬆而隨意地做這個動作。練習腕關節的上下運動。這個練習可以顯著地增加你的柔韌性——這對於以最大力量完成投球，或者打高爾夫等類似揮拍動作的運動來說，是至關重要的因素。

肩部柔韌性練習

　　頭部保持正直，以一種相對誇張的方式聳肩，就好像要用肩膀去碰你的耳朵一般。同時，通過提高手肘（使前臂搖晃着像被懸掛起來）讓肩膀提得更高。在肩膀向上聳提的過程中，要保持微微屈膝——這對正確執行下一個動作非常重要。然後再讓你的頭和肩膀向下垂落，手臂隨之下垂並

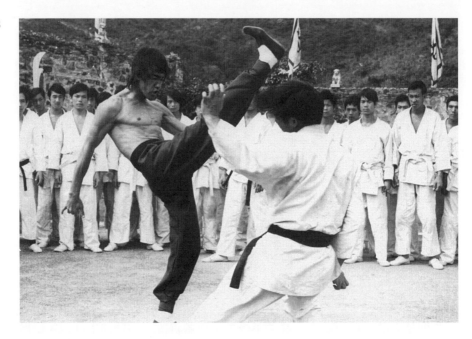

充分伸展,使前臂能觸碰到屈起的膝關節。與此同時,讓整個身體,包括頭部,同步輕鬆下垂,或者如突然脫力般垂落。身體和腿部的動作,則感覺好像是要坐到椅子上一般 —— 注意不可彎腰。持續這個動作直至最低處,此時手臂應搖晃着自由垂掛並完全伸展,但手指不可觸碰到地面。恢復到直立姿勢。這種聳肩下垂的練習,對於完全放鬆肩膀肌肉十分有效。同時,它還可有效緩解緊張情緒。

頸部柔韌性練習

當你放鬆全身肌肉時,頸部的柔和放鬆也十分重要。可以圓周運動的方式旋轉你的頭部,先向左邊轉,再向右邊轉。

第十七章

「現實生活的動力」：
心肺功能

> **❝** 你認為格鬥僅僅只是一擊？一踢？除非你能不假思索地連續組合運用你的拳腳技巧，除非你能學習時刻保持移動和足夠耐力，不然，你最好聘請一個保鑣，或者遠離衝突。
>
> ——李小龍 **❞**

在 1971 年夏季的美國，李小龍以上的名言幾乎人盡皆知。李小龍在當時黃金時間播放的電視劇集《血灑長街》（*Longstreet*）中道出以上這段話。在這部由詹姆斯·弗朗西斯庫斯（James Franciscus）主演的盲人私人偵探電視劇集裏，李小龍飾演一位向主角傳授截拳道的教練 Li Tsung。一如五年前的《青蜂俠》系列一樣，擔當配角的李小龍比劇中的其他演員獲得了更多影迷的青睞。

我提到這一切並不是在緬懷舊事，而是在闡述李小龍所強調的耐力訓練的重要性，而這一切在當今社會尤為流行，我們稱之為帶氧運動（aerobic exercise）。儘管《血灑長街》這部電視劇集由斯特林·斯里芬編劇，但李小龍在他的初稿空白處為其所做的諸多註釋，均為該劇作出了很大的改動和貢獻，有些元素甚至加進了大結局之中，其中包括以上引文中所強調的，在較長時間內保持靈活的重要性 —— 也就是，具備耐力。

我記得，李小龍和蓮達的兒子李國豪有一次和我說，他認為帶氧訓練或者心血管訓練是“現實生活的動力”，因為心血管功能訓練在日常生活中所獲得的健身功效，比舉重練習（即力量訓練）所得的更為頻繁。正如李國豪所說：“在三分鐘一局的泰拳比賽中，無論你的肌肉多強壯都無關緊要。如果你沒有一個良好的心血管循環系統，大概 45 秒之後你就可能瀕臨虛脫而死，我則仍然若無其事。”

確實是這樣！那一次與李國豪的交談後，我曾有過一次三分鐘的手靶打擊練習經歷，完成之後，我的五臟六腑都差點被嘔出來。原因呢？就是我的耐力太差。

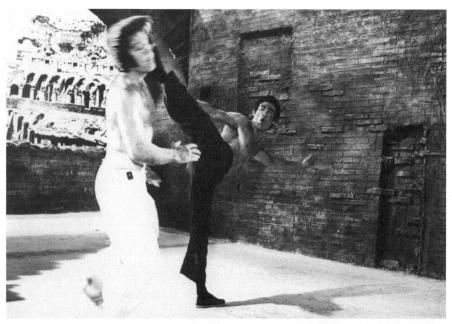

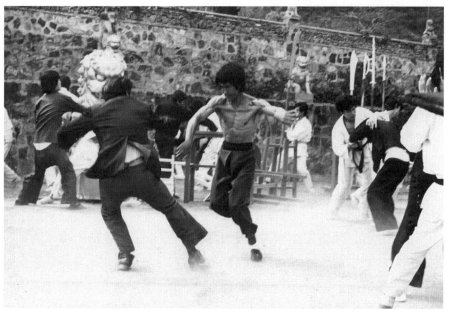

　　諷刺的是，無論我們如何向習武的學生強調耐力訓練的重要性，在如今的武術教練中，仍然很少有人把帶氧訓練作為訓練課程中最重要的部分。雖偶有例外，但總體來說，耐力訓練（如跑步等）在他們的訓練計劃中仍屬次要，大多數教練還只是一味強調形式、招式和技術的訓練。這事實上是錯誤的。因為如果缺乏必要的耐力來支持，再好的技術也將無力施展。李小龍鍾愛通過跑步來進行耐力鍛煉已不是甚麼秘密。無論天晴或下

雨，李小龍都會盡量堅持每天跑步來保持自己的格鬥優勢。（他的良好體形和健康狀態，其實是帶氧練習的副產品。）事實上，李小龍認為每一位武術家天生的（即赤手空拳）格鬥武器或工具都是共有的——即雙手雙腳。但如果能讓這身"機器"變得和諧協調，你就有機會讓你的武器發揮到最大效用。正如李小龍所說：

> 除非有三隻手四隻腳的另類人，或者在地球上還存在與我們的機體構造完全不同的另一輩生物，否則，我們的格鬥模式都是相同的。道理很簡單，因為我們都只有雙手雙腳。最重要的是，我們如何讓它們發揮最大效用？以動作路線來作比喻（即四肢的攻擊路線），可以是直線、弧線，可以向上、向下，也可以繞着打。在一定條件下，走某個路線出擊可能較慢，但如果條件轉變，它又可能很快。再以踢腿作比喻，你可以向上踢，也可以直踢——同樣的道理，不是嗎？說到我們的身體，你應該問自己："我要如何才能讓自己的身體變得協調呢？"這意味着你應該像一位運動員一樣，將跑步等其他基礎體能訓練都結合來進行，對嗎？

確實如此！李小龍曾經是武術家中的佼佼者，時至今日，他在武術界的地位依然沒有改變。他練就體形的方法，以及他的見解，始終是這個領域的標準。

李小龍認為所有耐力訓練（李小龍做得比較多，包括跑步、騎自行車、踢打沙袋）應該用一個漸進的方式來進行。就像肌肉力量通過重量訓練達到一定程度之後，你就會不斷增加槓鈴的重量來提升訓練效果，同樣的道理，當你的心血管功能訓練達到一定程度之後，你的耐力訓練水平也會相應提升。正如李小龍所說：

> 欲達這個目的，我們可循兩種方法：一是跑步，但你需要每天增加跑步的距離，直到自己滿意為止。另一個要關注的是漸進式訓練法。剛開始慢一點，然後隨着你身體的適應能力增強而逐漸加速。所有這些訓練，都將加快呼吸和心跳的頻率，同時（在

密集訓練的過程中）你還會有無法忍受的感覺，但不用害怕，此時的你正在衝擊自身體能最大的極限。只要你沒有心臟方面的疾病，只需要短暫的休息便可迅速恢復。只有通過這種強制性的高強度訓練，你的體能才能不斷加強。

在身體適應性的訓練上，李小龍最強調漸進式訓練方法，尤其是在進行適應性的帶氧訓練時。例如，一旦李小龍掌握了上述增加跑步速度和距離的訓練法之後，他甚至還會在跑步訓練中加入負重訓練，以進行更高要求的漸進式訓練。正如李小龍所說：

> 上述都只是普通的訓練法而已。如果你想達到更高的訓練水平，就必須進行超級的體能訓練。例如，背部負重爬山。在這種情況下，練習者必須綁上一條特製的皮帶（如同在踝關節／腕關節和腰部加重量），並可以靈活調整負重。剛開始時你可以負重 8 或 10 磅，然後設置路程，像往常一樣訓練——但注意，一定要完成每天的訓練任務。當你感覺訓練越來越輕鬆和容易，就每次逐漸增加 1 或 2 磅負重，直至增加到 20 磅，然後你的訓練計劃才算完成。這樣的訓練，能夠增強你的體能、負重力和耐力。

在競走和舉重練習開始風靡之前，這是比較通行的方法。就像帶氧練習一樣，只是會在四肢或腰部附加一定重量，並不斷增加重量，目的是改善他們的身體健康狀況。

訓練貼士

的確，最好的結果——不僅僅表現在體能上，而是像李小龍對斯特林·斯里芬所說，表現在日常工作和道德上（見引言）——只有不斷挑戰，不斷超越，通過每一次艱苦訓練來增強耐力的人才能獲得，但同樣真確的是，你必須行動起來。換句話說，你不應該僅僅只是起牀、上街、跑步，然後休息，從來不嘗試挑戰自己的體能極限，彷彿一受刺激就會進急診室一樣。

　　李小龍深知要鍛煉耐力，就必須採取有足夠密度和強度的活動，以超越自己的"正常"局限，讓各項身體功能逐漸達到最大極限。如此練習，會使呼吸頻率不斷加快，但請不要就此停止，要一直堅持到你上氣不接下氣，短暫感到無法呼吸為止。所有讓你呼吸急促同時心跳加快的運動，如果你能堅持一段時間的話，都可以提升你的耐力。

耐力練習法

跳深練習

　　李小龍認為，練習耐力最簡單的方法就是跳深練習。這主要通過不間斷地踏上椅子（或長凳或工作平台）和踏下地面來練習。（如果是男士，椅子應該為 17 英寸 [約 43 厘米] 高；女士則為 14 英寸 [約 35 厘米] 高）。你可先以左腳為主導練習 1 分鐘，下 1 分鐘換右腳。完成後休息，拉伸、深呼吸，做手臂練習或腹部練習，然後再重複進行跳深練習。幾週過後，可以增加練習次數，直到你能一次完整練習 30 分鐘。

慢跑

　　如果說有一種方法是李小龍"最愛"的話，那麼非慢跑莫屬。有一次李小龍對《格鬥之星》（*Fignting Stars*）雜誌說："我很喜歡這種運動。每當我在早晨慢跑的時候，那種感覺太舒服了！"

　　李小龍總是隨身攜帶一雙慢跑用的跑步鞋，從不錯過鍛煉機會。李小龍鍾情於慢跑有諸多原因。首先，他說其他眾多的體能運動總存在着一些

問題，比如説費用、舒適度、時間、專用設備、應具備的技能，以及參加的規律性等等。還有些運動方式，實際能夠達到的真正訓練不多，要不就是非持續性的，練習者每次稍感疲勞或者呼吸稍微急促點就不得不終止練習。這樣訓練的結果，就是身體訓練的負荷強度不夠，以致起不到甚麼增進體能的效果，尤其是對心血管和呼吸系統的鍛煉而言，作用不大。

對於李小龍來説，慢跑的樂趣就在於它簡便易行。與他一生中所採用、着重增加肌肉體積及力量的負重訓練、靜力訓練以及其他各種肌肉鍛煉運動不同，慢跑着重改善心肺和呼吸系統的功能。李小龍發現，在他慢跑的時候，其他身體肌肉同樣也在運動，但最大的鍛煉益處，還是體現在提升心肺機能上。畢竟，當你年過 30，健碩的二頭肌和好看的胸肌，固然會提升你的自信心，但你的生命活力和健康程度，最終還是取決於你的心血管機能狀況。

慢跑的理由

當人們詢問李小龍為何如此鍾愛慢跑的時候，他的回答無外乎以下八種之一：

1."這很方便快捷。"一天有 1,440 分鐘。對初學者來説，只須每週三天，每天拿出 30 分鐘來鍛煉即可，即每週 10,080 分鐘中拿出 90 分鐘來慢跑。如果你已經過了 30 歲，你也不願意花費這麼少的時間來改善健康的話，那麼，你就要準備花費更多時間生病。

2."這很安全。"慢跑是循序漸進的運動，你並不需要透支體力。同時你可以根據自己的實際情況，展開你的練習。

3."它能改善心肺功能。"慢跑通過不斷增強吸氧和身體負荷的處理效能，以及應付壓力的能力，以整體改善心肺和呼吸系統機能。當然慢跑還可以增進身體其他部分的機能，但往往是你的心肺功能增強帶來的結果。總有一

練武風景

灼けつくような日
練武の合間に人なつっこい微笑を見せた。

天，你的整個人生會取決於身體的狀態。

4."它讓你的外觀和內在感覺都更棒。"慢跑練習會刺激循環系統、雕琢肌肉線條，讓整個形體看上去更加優美。慢跑可預防臀部和大腿脂肪堆積，緊繃鬆弛下垂的肌肉，並使腹部平坦。李小龍還視慢跑為一種放鬆，他在 1972 年曾對記者説，"慢跑對於我來説已經不僅僅是一項運動，同時還是一種放鬆。每當我早上慢跑的時候，我就感覺自由，沒有任何束縛。"同年，他在寫給朋友的信中再次提到："記得保持慢跑的習慣，對於現在的我來説，它是唯一的放鬆手段。"

5."它有助於減肥。"慢跑是減肥的一種方法。通過慢跑可有效減少脂肪，增加肌肉。慢跑結合健康飲食是減肥的保證。

6."它會使你的腰圍變小。"慢跑可以改變重量。通過有控制地進行練習，幾乎所有男性慢跑者的腰圍尺寸都縮小了，而幾乎所有女性慢跑者

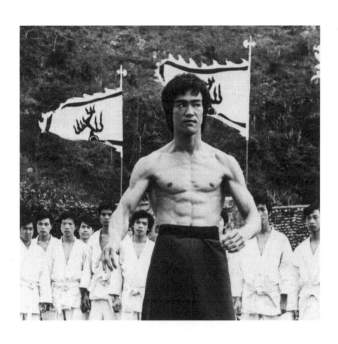

都要穿小一號的衣服。

　　7.“它可增強耐力和自信心。”慢跑使你更加健康。你可以更加自信地面對你的工作，增加工作量，同時享受娛樂活動，而不用擔心身體會吃不消。

　　8.“人生變得更健康。”身體鍛煉是長期保持健康的所需。保持規律性的練習並持之以恆，你將獲得顯著成效。短期的練習只能獲得短暫的效果。

如何慢跑

　　李小龍相信慢跑的方式遠不及進行慢跑來得重要。行動比技巧重要。但是，必要的技巧足以影響你的慢跑成果。

挺直身體

　　跑步者的經驗告訴我們，無論是行走還是跑步，保持正確的姿勢非常重要，因為它可以提供最大的動作自由和運動舒適感。好的姿勢就是保持背部挺直，同時要自然舒適。頭正，與身體保持一直線，既不前傾也不後仰。提起臀部。這樣，就好像有一條直線從你的頭頂穿過你的肩膀和臀部，幾乎無任何彎曲。但是，不要模仿軍人的姿勢，肩膀後收和挺胸。如果這樣的話，你的肩膀邊緣和後背下方的肌肉會疼痛。同時為了收縮背部一系列的肌肉，你還會浪費部分體力。

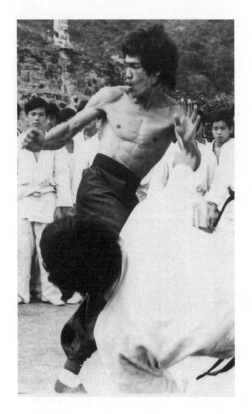

雙腿

當你保持上身正直，雙腿應該能夠從臀部自如的移動。這是很簡單的動作，毫不費力。動力來自膝關節，同時踝關節保持放鬆。

呼吸

根據蓮達·李·卡德韋爾回憶，李小龍過去常說："年輕的時候，你用腹部呼吸；年紀稍大的時候，你用胸腔呼吸；而當你年老的時候，你就用咽喉和嘴呼吸。為了保持活力，每個人都應該練習腹式呼吸。"這個觀點得到了跑步運動員的支持，因為跑步需要進行腹式深呼吸 —— 而不是表層呼吸 —— 以培養更高的耐力。

慢跑的步法

腳後跟 —— 腳尖

典型的慢跑者習慣先以腳後跟着地，向前，最後落點在前腳掌。腳後跟首先着地可減緩着地的衝擊，分散腳向前的壓力。經驗證明，這種腳後跟—腳尖的步法適合徒步遠行，並有助於減輕身體其他部位在步行中的疲勞。大約百分之七十的專業長跑運動員都採用這個技巧。

全腳掌

這是腳後跟—腳尖步法的變化形式。取代腳後跟首先落地的方法，是全腳掌同時落地。腳掌的整個面能夠減緩落步衝擊，同時讓身體的其餘部分協調和舒適。在這種落步方式中，腳前部迅速且輕盈地落在膝關節下方。切勿讓腳向下踏，就讓它從身體下方過去，並快速提起以備下一步。大約百分之二十的長跑運動員運用這個技巧。

前腳掌

這是李小龍在 1 到 2 英里跑步中採用的方法。慢跑者首先以前腳掌落地，然後在邁出下一步之前過渡到腳後跟。如果你之前沒有進行過相關跑步訓練的話，你會發現採用這種方法，簡直就是最自然不過。年輕人常參與的跑步比賽經常是衝刺式的，為了起跑迅速，往往採取腳趾頭頂地的啟動衝刺方式。前腳掌步法，相比腳後跟—腳尖步法和全腳掌步法而言，要求足部肌肉收縮的時間更長，因此也更容易導致酸痛。對於某些慢跑者來說，這種方法不像其他方法一樣有利足部發力轉換和放鬆，容易拉傷肌肉。在每一步中加大膝關節彎曲的幅度，有助你全腳掌着地。

跑步可以視為某種負重練習的重複。可以通過比較跑步與負重練習來加深理解。如果你只舉重一次，你就只將這個重物移動一次，產生的訓練效果是力量的增強。但耐力訓練並非只施加單一次的重量負荷。在跑步中，我們通過腳步運動來移動整個身體的重量。在一英里的跑步中，我們差不多移動了雙腳 1,000 次。如果長跑的話，我們就是以較輕的負重反覆進行多次練習，這將增強我們的耐力。李小龍經常在寫給朋友的各種信函中，或對新聞媒體說道：

> 當然，我每天都會跑步，也會磨練我的工具（拳、踢、摔等）。我必須每日改善我的身體狀態。

> 我剛剛在貝萊爾山頂上買下了半畝地興建我的家 —— 那裏有充足的新鮮空氣 —— 就像住在世外桃源一般，但是繞着山跑步令小腿很累。

我每天堅持跑步。有時候會跑六英里。

昨天我開車經過田地,然後讓鮑勃(我們家的狗)跑一陣子——有時候我會跟牠一起跑着快速穿過田野幾次。

我每天都跟鮑勃出去。我經常開車帶牠去田野,然後在那裏跑步。

跑步仍然是我今天計劃完成的事,儘管我感到酸痛無比。

我比平常更多地出外進行路面訓練。其實跑步上下山特別辛苦,但是我仍然鍾情跑步,因為我能從中收穫很多。跑步上山很困難,但它能增強你腿部的力量同時鍛煉你的耐力。但跑步下山更難!因為下山的時候,你必須不斷控制速度,這會讓你的腿很辛苦,而你從中的得益也不大。

在跑步過程中,如果你能向上提起膝蓋的話,效果會更理想。

不管天氣怎樣,每天下午四點我都會跑兩英里。如果那時候我確實有很重要的事情要去處理的話,那麼我會換個時間跑,但是每天從來不間斷。

媒體當然對李小龍這一健身休閒方式有自己的觀察與詮釋,正如在香港報章《中國郵報》(*The China Mail*)的一篇報導中所説:"李小龍有規律的進行跑步練習。他每天下午大約四點都習慣沿着窩打老道山範圍上下跑 2 英里。這大概需要 14 分鐘。"

帶氧訓練法之外:間歇訓練法

另一種李小龍鍾愛的增強耐力方法就是間歇訓練法。間歇訓練法背後的原則類似於強度訓練,放鬆,再強度訓練,再放鬆,如此類推。

例如,進行一英里的跑步練習,你可先用 60 秒跑完 440 碼(約 400

米），然後進入一個間歇區間，如 5 分鐘。在這期間，你可以減速，舒適的慢跑或步行。在這個間歇區間之後，你需要再在 60 秒內跑完 440 碼（約 400 米），接着又是一個 5 分鐘的間歇區間，之後再跑 440 碼（約 400 米），如此一直持續，直到完成你之前設定的跑步訓練量為止。

當然，在做路面訓練的時候，你可以不採取步行或慢跑的方式，而是每天練習走 1 英里，再跑 1 英里，走四分之一英里，再衝刺 200 碼（約 180 米），然後慢走半英里。之後擴胸的同時做深呼吸。李小龍有一次告訴記者："在開始的時候，你應該輕鬆地慢跑，然後逐漸增加距離和速度，最後衝刺跑以發展你如'風'一般的速度。"

事實上，李小龍為他的學生拉利·哈特賽爾（Larry Hartsell）制定了一個訓練計劃，當中的流程一如上述："路面訓練：慢跑（1 分鐘）—— 衝刺（堅持）—— 步行（1 分鐘）：盡可能多的重複次數。"（李小龍制定的整個訓練計劃見第十九章。）

據李小龍另一位學生理查德·巴斯蒂羅回憶，李小龍的間歇訓練法幾近苛刻：

> 有一次我跟李小龍一起跑步，但我並不喜歡他跑步的方式，因為如果是我跑步的話，我比較喜歡放鬆地慢跑。我喜歡保持心血管系統順暢。我過去打過拳擊，我習慣的跑步的方式就是這樣，只是偶爾加快一下速度。在我跟李小龍共同訓練的那個年代，人們並不經常提到這種現在稱為"間歇訓練法"的訓練模式。但早在這種訓練方式流行之前，李小龍就已經那樣做了。他習慣先慢跑一陣子，然後衝刺，然後繼續慢跑，接着他還會倒過來跑，然後繼續慢跑，甚至還會交叉腿跑步，即將左腿交叉於右腿跑—然後繼續慢跑。他還會針對步法進行環繞練習，然後繼續慢跑。倒過來跑是為了練習步法和身體協調，因為他認為格鬥並不僅僅是慢跑那樣的勻速節奏，而是不時需要快速轉身或後撤。這就是他應用間歇訓練法的方式，也是他跑步的方式。這種跑法一點也不好玩！天哪，對我來說，我喜歡邊做事邊享受。朋友，這可是個費力的訓練！

第十八章

發勁⋯重沙袋訓練

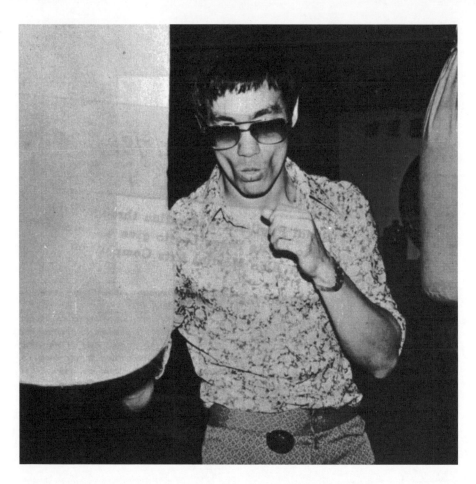

> **❝** 直至我將身體的每一塊肌肉都調動起來，將所有勁力都集中在我的拳頭之前，我會放鬆自己。欲爆發強大的攻擊威力，你必須先完全放鬆，積聚你的力量，將你的意念力和所有的勁力瞬間釋放出來，擊中目標。
>
> ——李小龍 **❞**

　　對於李小龍來說，力氣（strength）和勁力（power）存在顯著的區別，這個區別並不僅僅體現在語意上。他把力氣定義為"運用身體發動主要力量的一種能力。"

　　另一方面，李小龍對勁力的定義則是"隨着身體的前移和突發性的動作，最大限度地快速產生並釋放爆炸性攻擊力的能力"，他還說"勁力強調

的是增加速度的力量爆發。"

　　換句話說，勁力是力量和速度的密切結合。而運用任何一種特定的武術技巧強勁發力，都必須保證動作力量和速度兩者均達到相當大的數值。

　　李小龍的弟子之一丹·伊魯山度回憶有一次李小龍問他："丹，如果我說這個人是強壯的武術家，另一個人是強勁的武術家，你能夠指出其中的差別嗎？"伊魯山度思索片刻說："我不知道，區別在哪裏呢？"李小龍回答說："一個人可以天生蠻力，但是如果他不能快速地運用這種力量的話，那麼他就不能說是強勁。"

　　從生理學的角度來說，李小龍的解答非常精確。例如在田徑運動中，一些新手教練就發現有時候一個很強壯的人，無論在槓鈴架上能臥推多麼重的重量，卻往往不能成為一個強勁的鉛球投手。

　　據曾經常接受李小龍私人指導的電影明星詹姆士·科本所說，李小龍所說的勁力，或"能在快速運動中發放的力量"是令人恐懼的：

　　　　我那時住在寶塔路，李小龍和我經常在那個帶西班牙風格的天井裏訓練。每次李小龍都會隨身攜帶一個大沙包，一個相當重的包……欖球運動員會經常運用那樣重的沙包。我們用一個較大的 L 字型架將其懸掛起來，用來練側踢。有次，在我踢擊沙包的時候，李小龍說："你太沒有爆發力了！你應該傾盡全力練習這個技術！"當我用拳擊打沙包的時候，他又說："記住力量要滲透到指關節上——撲！——這樣就出去了！"接著，他說："好吧，現在來看看我的吧。"只見他朝那個大概有 100 至 150 磅的沙包側踢過去。天哪，沙包的中間被他踢了個洞出來！連懸掛那個沙包的鏈條都被他的踢力扯斷了，沙包被踢到了外面的草地上。沙包裏填塞的破布散落開來，到處都是！我在接下來幾個月的時間，都得在那裏收拾那些四處散落的碎屑。這簡直讓我十分驚訝。

　　從物理學的角度來說，這種功率（Power, P）的產生所依賴的因素，應該包括力量（Force, F）、速度（Velocity, V）、功率（Work, W）、距離（Distance, d）和時間（Time, t）。它們之間的科學關係可以用下列公式來

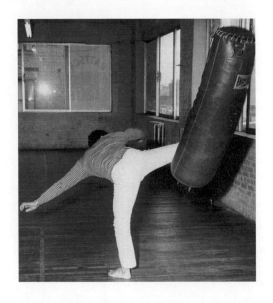

表示：

W = Fd

P = W ÷ t

△P = Fd ÷ t

d ÷ t = V

△P = FV

當然，從格鬥的角度來説，讓李小龍更感興趣的是勁力的實際致用。他認為所有認真的武術家都應該關注以下三種情況下勁力的應用：

1. 攻擊時的勁力；

2. 防禦時的勁力；

3. 勁力的結合。

學會發勁：重沙袋[22]

李小龍最喜歡的訓練器材之一就是重沙袋。重沙袋並不特別罕見，一般重量為 70 磅左右，在很多健身器材店都可找到，在拳擊館更是隨處可見。

22 美國李小龍教育基金會會刊《知識並非全部》曾對李小龍親傳弟子李愷進行過一次採訪。説到他和李小龍於 1972 年初最後一次電話交談的話題時，李愷談到有關重沙袋訓練的問題，他説："每次跟小龍交談的時候，他總會冒出很多新奇的想法。他總是在思考改進訓練方法。在最後一次跟他的通話中，小龍談到了要放棄過度強調重沙袋訓練的做法。那之前我們做了不少重沙袋訓練。他希望我們少放些精力在重沙袋訓練上，而應着重進行速度訓練。"——譯者註

　　李小龍認真利用重沙袋訓練，提升了打擊和踢擊技術的毀滅性攻擊力。通過負重訓練增強身體力量是一回事，但調動身體各部位——在精確的時間——整體發勁則是另外一回事，這需要特殊的訓練。無論如何，李小龍強調，重點不在於知道怎樣做，而是付諸行動。即使是世界上最優秀的技術，如果沒有必要的勁力將其發揮出來，也終將一無是處。李小龍有一次告訴《黑帶》雜誌（*Black Belt*）的讀者們："在你家的地下室掛個重沙袋吧，讓你的手和腳能夠發揮和運用。"

　　儘管後期李小龍曾告誡切忌過度使用重沙袋，但他仍然將其視為發勁訓練計劃的一個重要組成部分。對那些剛剛開始進行重沙袋訓練的人，李小龍建議他們："剛開始的時候，可以每次每種拳法練習 3 組，每組 50 次，之後再進行拳法組合訓練。接下來進行單一的踢擊練習，然後再進行踢擊組合訓練。最後，進行拳法和腿法的組合訓練。"李小龍還建議練習者帶上拳擊手套，及 / 或在雙手和雙腕纏上護手繃帶，以防止受傷。

　　雖然你應該即席地展開訓練，但通過研究一些李小龍關於重沙袋訓練大綱的筆記摘要，會對你的訓練有幫助。以下也介紹李小龍 1968 年在洛杉磯貝萊爾家中後院重沙袋訓練的相關錄像資料。

拳法重沙袋練習（週一、週三、週五）

1. 後手直拳

2. 鈎拳

3. 抬手過肩後手直拳

4. 組合

前手拳（組合）重沙袋練習

1.1-2 連擊

2.1-2 連擊接鈎拳

3. 右拳擊身體—右拳擊下巴—左拳擊下巴

4. 前手直衝—鈎拳—後手直拳

5. 高位直衝 / 低位直衝

踢擊重沙袋練習（週二、週四、週六）

1. 側踢—右和左

2. 鈎踢—右和左

3. 旋踢—右和左

4. 後腳前踹—右和左

5. 腳跟踢—右和左

李小龍拳法重沙袋日常練習之一（後院練習，貝萊爾，1968）

重點：右前手長直衝拳、左手後手直拳、左鈎拳和右鈎拳

1. 右前手長直衝拳（高位）

2. 右鈎拳（中位）

3. 左後手直拳（高位）

4. 右鈎拳（高位）

5. 右刺拳（低位—當沙袋盪回之時）

6. 右刺拳佯攻（中位）

7. 左鈎拳（高位）

8. 右鈎拳（中位—當沙袋盪回之時）

9. 左後手直拳（高位）

10. 右前手直衝（高位）

11. 左鈎拳（高位）

12. 右鈎拳（高位）

13. 左鈎拳（高位）

14. 右鈎拳（中位）

15. 左鈎拳（中位）

16. 右鈎拳（高位）

17. 左後手直拳（高位）

18. 右鈎拳（高位）

19. 左刺拳（高位）

20. 右鈎拳（高位）

21. 左後手直拳（中位）

22. 右鈎拳（中位）

23. 左後手直拳（高位）

24. 右鈎拳（高位）

25. 李小龍迅速後撤，運用步法閃開盪回的重沙袋。他容許重沙袋擺向

自己並任由它完全離開身體。在重沙袋盪回到較高點時，用他的右肘低位封阻重沙袋的擺動，然後隨勢一個右刺拳的佯攻，並結合步法打出一記左後手直拳。（作為方式的一種，當他的左手接觸到重沙袋的時候，李小龍右腿向前的推動力來自臀部從右往左的扭轉；他的左腿幾乎完全挺直。）

26. 右鈎拳（高位）

27. 左鈎拳（高位）

28. 右鈎拳（高位）

29. 封阻重沙袋的擺動，恢復警戒式，接着爆發性打出一記右前手直衝。

30. 當重沙袋朝他盪過來的時候，李小龍運用步法轉移到安全距離，迅速恢復警戒式，同時監察重沙袋擺動的節奏，然後爆發性打出一記右前手直衝（高位）

31. 左後手直拳（高位）

32. 右前手直衝（高位）

如前所述，李小龍運用重沙袋來完善不同的武術技巧（和監察其成效），以及測試最可能導致發勁增強的槓桿作用力點和運動生理學原理。據李小龍的前商業夥伴、嘉禾電影公司鄒文懷說，李小龍「精通武藝。他真正發現了如何打擊以及如何令一擊更加強勁。」

李小龍認為重沙袋不僅可以用於發展攻擊勁力，同時也可以提升一個人的時機掌握能力。運用重沙袋進行練習，你可以學會在適當時機作出精準的踢擊動作，並學會在恰當距離發出最強勁的踢擊或打擊。

重沙袋訓練要點

儘管李小龍從來沒有針對如何最有效地使用重沙袋總結過任何正式的方法，但從他現存武學筆記或訪談的片段中，依然可以揭示他的一般訓練原則：

1. 始終保持自己嚴密的防護狀態，決不要暴露任何目標，哪怕只是一瞬間。

2. 許多人認為拳打和踢擊的勁力，來自出擊的絕對力度，事實並非如此，勁力其實是來自正確的時機、正確的着力點以及腳

和身體的準確位置和平衡性等綜合作用。

3. 移動！移動！始終保持移動，運用側步、佯攻等，並在移動中變化運用你的踢打技術。

4. 記住：身體也是拳打或踢擊整體攻擊動作的一個重要組成部分，攻擊並不僅僅是靠打出的手臂或踢出的腳。

5. 練習首先注重姿勢，其次才是勁力。

李小龍曾告誡那些因為重沙袋訓練而變得過度自信的人。他認為在實戰中沒有時間讓你從容蓄勢，然後再發動強勁的攻擊，因為他知道沒有一個對手會靜立原地，讓你有充足時間去做攻擊準備。因此，李小龍十分強調即使是進行重沙袋訓練，練習過程中仍然不可鬆懈防禦或放鬆警惕。就像他曾經對他的弟子李愷談到的那樣："你可以這樣蓄勢猛擊對付重沙袋，但你不能用同樣方式擊中你的對手。"

李小龍還通過他的學生（包括他個人的體驗）發現過度的重沙袋練習，會導致格鬥意識的鬆懈：因為重沙袋從來不會攻擊或反擊你，因此在訓練中，你就不必面對任何潛在的可能攻擊或反擊，亦不會保持隨時警惕或應變的意識，久而久之，你就會養成只考慮自己如何踢打，以及蓄勢發動攻擊的習慣，而這在實際格鬥中是不可能發生的。李小龍曾經指出："重沙袋訓練的弱點就在於它不會反擊——也就會讓你對反擊鬆懈起來——簡直是'完美的錯誤'"。

李小龍曾記下一些關於重沙袋練習時的注

意事項：

　　1. 出擊回收之後意識鬆懈，疏於防範；

　　2. 呆板的踢打練習方式。

　　李小龍從前世界重量級拳擊冠軍、外號“褐色轟炸機”的喬‧路易斯（Joe Louis）所寫的一本書學會了他其中一種最喜歡的重沙袋訓練技巧。喬‧路易斯在書中建議，當擊中靜止的沙袋之後，應順勢輕推重沙袋使其慢慢擺動，當它已經開始搖擺時，路易斯建議訓練者順着沙袋擺動的方向鈎擊，左右均可。李小龍喜歡這種訓練，因為這使他能夠面對迎面而來或移動中的力量，而非單純靜止的目標。

　　重沙袋訓練之外

　　李小龍認為通過重沙袋訓練，充分培養發勁能力之後，就應減少花費在重沙袋上的訓練時間，重點發展其他技術特質，諸如時機、協調性、距離、速度以及精準性。1971 年中旬，他在與李愷的一次通話中曾建議道：

> 練腿的更好方式是踢擊橡塑泡沫靶或類似的目標。在練習側踢時，切忌不要空腿猛踢（沒有目標地空踢），尤其是當你踢得很快，腿部充分伸展（卻沒有其他物體阻抗）的時候，會很容易傷到膝關節……要多多注意經濟而有效的動作。

　　李小龍也教自己的弟子在重沙袋訓練中培養一種直觀感覺，或如他所說，一種“情感內涵”。不能只是呆板地、機械式地打擊或推擊重沙袋，而應將自己的熱情和意志投注於每一次出擊中。我所接觸的最好實例，來自於李小龍洛杉磯時期的一個弟子理查德‧巴斯蒂羅，他回憶道：

> 有一次，我們在一起訓練，李小龍在擊打重沙袋——他瘋狂般的發動重擊，就像極端憎恨那個重沙袋。他粗重的呼吸着，真正全力的打擊它。我想當時黃錦銘也在場，我們面面相覷，黃錦銘好像在問：“是不是你惹了他？還是我惹了他？還是怎麼了？”他看起來好像真的瘋了，100% 的投入，卯足了勁打擊那個重沙袋。片刻之後，他停下來看着我們說：“好了，各位，現在輪到

你們了。"我問他："你剛才是怎麼了？"他說："這就是截拳道——你必須在訓練的時候把自己所有的情緒投注到訓練中。"李小龍很擅於控制自己的情緒，可以自如的打開，或者關閉。

重沙袋訓練的價值，在於它讓你把從力量訓練所獲取的所有勁力有效應用出來。除了可以消解壓力之外，重沙袋練習還可以教你將身體的各個部分協調而成一個動態的連貫整體，還能教會你其他格鬥素質，如打擊節奏、平衡、時機、發力、反作用力和精確度。李小龍說："我們所談論的是格鬥，那麼，這就意味着你必須訓練好你身體的每一個部分！"

李小龍持續地運用重沙袋直到最後一次練習，並從中更多地發掘自己身體的潛能。我們就用李小龍針對重沙袋訓練說的一句話，來結束這個章節："運用重沙袋、移動、環繞它移動。唯一的好處來自你的想像力以及你夠快夠勁的打擊。"

第十九章

武術的間歇訓練法

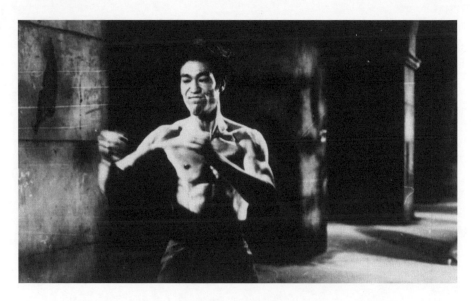

　　李小龍曾建議，除非能學會使用拳腳組位來踢打和擁有足夠耐力，不然，最好聘請一個保鑣，或者遠離衝突。那麼，如果要鍛煉組合踢打的耐力，李小龍推薦甚麼訓練方法呢？答案是間歇訓練法。

　　李小龍所強調的間歇訓練法並不僅僅只是慢跑，也包括實戰所需的拳擊、踢擊以及步法。因此，李小龍為所有期待在實戰中增加勝算的武術家們，設置了一個針對以上實用技術和體能條件的專項訓練計劃。記住，所謂間歇訓練法就是既有爆發性的強度練習，期間也穿插有短暫的休息時間，當中訓練者不斷從一種訓練進入到另一種訓練，或從一個循環到另一個循環，以不斷提升他的血壓和心率。你將不難發現，通過間歇訓練法，不僅可以有效提升你的實戰水平，同時還可以令你取得十分顯著的健康和健身成效。即使你只堅持這樣訓練四週，你也能夠提高你的協調性、敏捷性、耐力、勁力、速度、節奏、時機、精確度，以及肌肉線條，甚至減低你的脂肪量！僅僅 40 分鐘的鍛煉算是不錯了！

　　李小龍堅持這樣訓練了一段時間，然後將此推薦給他的學生拉利・哈特賽爾。拉利當時正在為參加美國有史以來第一次舉辦的踢拳比賽（即全接觸的）做準備。據哈特賽爾所說，他按照該日常程序進行訓練後取得了驚人的效果：

　　　1968 年，當我正在為美國有史以來第一次舉辦的踢拳賽做訓練準備的時候，李小龍為我編排了這個日常訓練程序。比賽在三

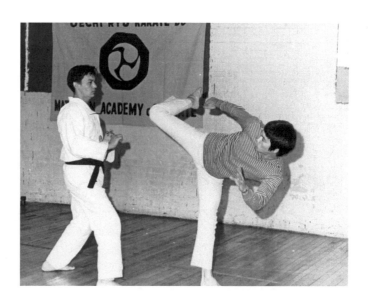

藩市舉行，場地就在三藩市立體育館。李小龍告訴我："拉利，我建議你堅持每天按這個常規程序進行訓練，並且盡你所能。"他說："增加次數。完成更多。尤其是你剛開始練習的時候。"我遵循這個訓練日程苦練了三個月。我最終在比賽中取得了第二名。這全靠李小龍。我認為我不應該是第二名，因為我確實擊倒了對手！之所以屈居第二，是因為在第二回合我全力重擊對手，並在他倒地之後踢擊他。我們戴着八安士的拳擊手套、穿着拳擊鞋，這些護具沒法防禦撩陰及戳眼的攻擊。跟我對打的是主辦方的選手，是中國人。第三回合，我將他擊出了擂台之外，他甚至都站不起來。賽後，他走過來對我說："你才是贏家。"他是一個泰拳手，並且當過海軍，住在泰國。儘管如此，我還是打敗了他。

間歇訓練計劃

這個訓練計劃的每個部分歷時 3 分鐘，相當於職業拳擊比賽一個回合的時間。休息時間均只有 1 分鐘（跳繩那一循環除外），也就是一個職業拳擊選手在每個回合之間的休息時間。以下是李小龍為拉利·哈特賽爾設計的訓練計劃：

1. 路面訓練

慢跑（1 分鐘）—衝刺（堅持）—步行（1 分鐘）盡可能地多做幾組

1) ROADWORK :-

 JOG - SPRINT - WALK in AS MANY SETS AS YOU
 [1MIN] [REEPITUP] [1MIN] CAN

2) SKILL CONDITIONING :-

 a) shadow kick-boxing ---- 3 min. (1MIN REST
 (LOOSEN UP IN GOOD ECONOMICAL FORM)

 b) shadow kick-boxing ---- 3 min. (1MIN REST
 (WORK HARD :- PUSH YOURSELF - SPEED/POWER

 c). skip rope ----- 5 min. (1½ min. Rest
 (try all footwork)

 d). Heavy bag ----- 3 min. - (1MIN)
 (individual punches plus Combination)

 (e) Heavy bag ----- 3 min - (··)
 (individual kicks plus Combination)

 (f) light bag ----- 3 min.
 (individual punches plus conditioning)

 (g) shadow kick-boxing - 2 min.
 (loosen up)

2. 技能適應訓練

a. 踢拳擊影練習——3分鐘（休息1分鐘）；以經濟適宜的姿勢放鬆

b. 踢拳擊影練習——3分鐘（休息1分鐘）；全力訓練，不斷強迫自己——訓練勁力／速度

c. 跳繩——5分鐘（休息1分半鐘）；練習所有的步法

d. 重沙袋——3分鐘（休息1分鐘）；單一的拳法練習，然後加上組合

e. 重沙袋——3分鐘（休息1分鐘）；單一的踢法練習，然後加上組合

　　f. 輕沙包 —— 3 分鐘（無休息）；單一的拳法練習，然後加上組合

　　g. 踢拳擊影練習 —— 2 分鐘；放鬆

　　根據你花在間歇跑步訓練上的時間，完成這個訓練計劃大概需要 32 分半鐘到 47 分半鐘。明細如下：

　　路面訓練

　　兩組 1 分鐘慢跑、30 秒的衝刺，和 1 分鐘步行＝共 5 分鐘

　　四組 1 分鐘慢跑、30 秒的衝刺，和 1 分鐘步行＝共 10 分鐘

　　六組 1 分鐘慢跑、30 秒的衝刺，和 1 分鐘步行＝共 15 分鐘

　　八組 1 分鐘慢跑、30 秒的衝刺，和 1 分鐘步行＝共 20 分鐘

　　技能適應／協調性練習

　　五組 3 分鐘的循環訓練、一組 5 分鐘的循環訓練、一組 2 分鐘的循環訓練，循環訓練中 5 分半鐘的休息＝共 27 分半鐘的訓練

李小龍的個人訓練計劃

　　在李小龍的個人訓練計劃中，我們發現沒有路面訓練的內容，但事實上他有安排這個練習，只是沒有寫下來。這一點我們可以從他同時期的訓練計劃中發現，他每天都會在特定時間進行路面訓練。李小龍經常在清晨跑步，然後早上稍後，或者下午中期，進行個人武術訓練。以下是李小龍的個人訓練計劃：

　　1. 踢拳擊影練習 —— 3 分鐘（1 分鐘完全休息）；放鬆，練習好的經濟姿勢，所有類型。

　　2. 踢拳擊影練習 —— 2 分鐘（1 分鐘完全休息）；更刻苦的練習（速度和更有速度）

　　3. 踢拳擊影練習 —— 2 分鐘（1 分鐘完全休息）；強迫自己（最快的速度，但動作經濟）

　　4. 跳繩 —— 5 分鐘；練習所有步法

　　5. 重沙袋 —— 3 分鐘（1 分鐘休息）；練習所有踢法（側踢、鈎踢、旋踢、直踢）

　　6. 重沙袋 —— 3 分鐘（1 分鐘休息）；練習所有拳法（鈎拳、直拳、掛錘）

　　7. 輕沙包 —— 3 分鐘（1 分鐘休息）

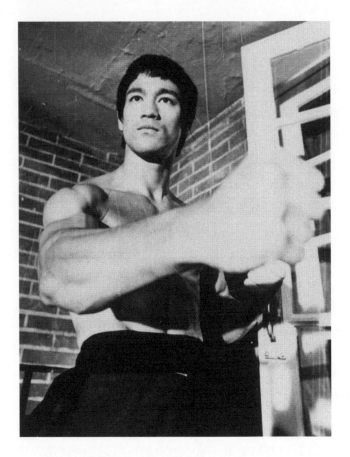

8. 踢拳擊影練習 —— 3 分鐘（1 分鐘休息）；放鬆

進階（分離式）間歇訓練課程

一段時間後，李小龍會改變他的訓練計劃，讓自己在一個為期六天的時間裏，更集中地進行訓練，尤其是拳法和踢法。在新的訓練計劃中，他在週一、週三和週五練習他的上肢；週二、週四和週六則訓練他的下肢。儘管他並沒有記下每一循環的具體訓練時間，但是根據他之前的訓練計劃，我們可以推算出每個"循環"時間是 3 分鐘，之後有 1 分鐘休息時間。

拳法發展練習（週一、週三、週五）

1. 跳繩

 a. 肌肉放鬆

 b. 快速

 c. 放鬆

2. 擊影練習

　　a. 肌肉放鬆

　　b. 快速

　　c. 嚴格

3. 擊影練習

　　a. 肌肉放鬆

　　b. 嚴格

　　c. 展開

4. 刺拳

　　a. 高低沙袋

　　b. 重沙袋

　　c. 手靶

5. 鈎拳

　　a. 重沙袋

　　b. 手靶

6. 後手直拳

7. 旋擊

8. 標指

9. 肘擊

　　a. 向內／向外

　　b. 向上／向下

踢法發展練習（週二、週四、週六）

1. 跳繩

　　a. 熱身

　　b. 快速

　　c. 肌肉放鬆

2. 踢法擊影練習

　　a. 肌肉放鬆

　　b. 快速

　　c. 嚴格

3. 踢法擊影練習

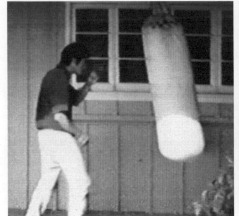

a. 肌肉放鬆

b. 嚴格

c. 展開

4. 側踢

a. 重沙袋

b. 手靶

c. 踢盾

5. 鈎踢

a. 踢盾

b. 手靶

c. 重沙袋

6. 旋踢

7. 反身鈎踢

8. 下陰踢

a. 速度

b. 經濟

c. 協調性

9. 脛／膝踢

10. 踢法擊影練習

a. 最後一組 (肌肉放鬆)

第二十章

龍之燃料（營養）

> 66 作為一位武術家，你只吃你所需要的，任何對武術家無益的食物都應該拒絕。
>
> ——李小龍 99

如果你見過李小龍完美的肌肉和體形的話，你肯定會認為他是一個營養學（在其他方面也是）專家。事實上，李小龍一生所從事和完成的事情許多，唯獨沒有時間去涉獵任何與營養相關的知識。

李小龍從來沒有寫過片言隻語來闡述運動營養學，也從來沒有就此發表過甚麼言論，也不曾跟任何營養學專家打交道。但是，通過他豐富的武學筆記，透過字裏行間，同時根據其好友回憶，我們可以發現，李小龍其實相當重視運動營養。

　　這個任務就落到了李小龍夫人蓮達的身上。她負責家庭所有成員飲食的同時，還要專門按照補充配方為丈夫調製營養保健品，這讓她成為負責李小龍飲食的唯一權威。據蓮達回憶："我在營養學方面做出了諸多研究，因為，老實說，李小龍連水都不會燒──而且他也不想學，既不感興趣也沒有時間去學。當我煮飯的時候，他就在進行各種各樣的訓練，所以我就盡最大能力來為他提供平衡的、既營養又健康的膳食。"

　　據蓮達回憶，李氏家族並不會將一日三餐當作生活的重點，只是簡單把進餐看作為家族成員補充生活的"燃料"。但儘管如此，蓮達還是讀了很多營養學方面的書籍，尤其是從安德爾‧戴維斯（Adelle Davis）的營養學書籍中獲益匪淺。戴維斯在書中推薦全穀類食物，同時建議盡量避免精細（或者加工過的）食物和單糖。

　　由於蓮達的研究努力，李小龍能夠從均衡且營養豐富的膳食中獲益，而不用浪費任何訓練時間。但這並不意味着李小龍毫不在乎自己吸收甚麼。就像一個人想要一輛高性能的汽車，他除了高純度汽油外，就不會再將任何其他東西灌注於車子的油箱之中，李小龍認為如果想要擁有高性能的身體，你就不能期望通過啤酒、薄餅之類的飲食來實現高效運轉。如果沒有合適的"燃料"，你身體引擎的執行和反應能力就會變得遲鈍。

　　當然，李小龍並不認為人們必須住到山洞裏，天天以堅果和漿果為糧，才能保持健康，但他確實認為，人們應該攝取高營養的食物，而不是可樂和熱狗。蓮達回憶：

　　李小龍很少吃薰烤食物，主要是因為這些食物是用精細的麵粉製作而成，除了卡路里之外，無法帶給你任何東西。他不願意去消化那些對身體毫無益處的卡路里。李小龍每餐吃得不多，但少食多餐，一天可能吃三到五餐，主要因為他每次吃的東西，都圍繞他的訓練和日常生活需要。根據當天的行程安排，有時會做一些調整，他可能會喝一些蛋白質飲料，可能會喝果汁，午間吃中餐，然後吃正常的晚餐。像大多數人一樣，如果當天體能消耗較大的話，就會吃得相對好一些。他最愛的食物大部分都是中國菜，還有意大利粉或麵條。

均衡飲食

　　關於李小龍的營養理念，據蓮達以及其他我曾共同探討過的人所說，他的觀點跟大多數著名營養學家一樣：均衡的飲食是所有營養攝取的基礎。考慮到每個人對於均衡飲食的理解存在差異，加上對均衡飲食的流行營養觀念的評價並不在本書探討範疇，所以我將集中闡述李小龍的均衡飲食標準，簡單來說就是他所選擇，能夠提供足夠蛋白質、碳水化合物及脂肪的食物。

完全和非完全蛋白質

　　完全蛋白質多存於牛奶、雞蛋、芝士、肉類（包括魚肉和家禽）、黃豆、花生、花生醬和一些堅果之中。小麥中既有完全蛋白質也有非完全蛋白質。非完全蛋白質多存於粟米、黑麥、黃豆、豌豆、扁豆、明膠和一些堅果之中。另外，蛋黃中也有完全蛋白質，而蛋白則多含非完全蛋白質。常見的一些完全與非完全蛋白質互補的搭配諸如：牛奶加麥片、麵包加芝士或豌豆加肉類。

碳水化合物

　　澱粉和糖類都是碳水化合物的分類。主要取決於它們的化學成分，包含碳、氫和氧。在吸收過程中，澱粉轉化成糖，最終所有的碳水化合物都通過糖分的形式進入血液。

　　在身體裏面，糖類的燃燒緩慢，或跟氧氣結合（通過肺部吸入）。這個氧化作用產生的能量，可用於身體的內部消耗和肌肉活動。富含澱粉的食

物，包括所有穀類（小麥、燕麥、大麥、大米和黑麥）、早餐穀類食物，麵包、蛋糕、通心粉、意大利粉；除此之外，還有黃豆、豌豆和馬鈴薯，都是很好的澱粉來源。糖類豐富的食物，有糖漿、蜂蜜、乾果（棗、無花果和葡萄乾）、果凍、巧克力和商用蔗糖，還有新鮮的水果。我們身體需要的能量，大部分來自澱粉類食物，而不是糖類食物。

濃縮精製糖（蜂蜜、果醬、果凍、巧克力以及極甜的點心）將刺激消化道，且可能發酵，在腸胃中形成氣體，同時，它們的甜味也會破壞胃口，以致對健康和營養食物欠缺食慾。另一方面，食用分量相對較少的澱粉類食物，不會帶來任何消化上的困擾，它們不會刺激消化道，一般不會發酵，而且它們味道清淡，不會損傷或破壞胃口。不過，精製的穀類、白麵包、精米、麵粉、通心粉、意大利粉，以及所有用白糖（精製糖）做成的蛋糕和油炸類酥點，不僅很貴，而且沒有營養，因為它們本身包含的重要的營養元素，都在加工過程中被榨乾了。

脂肪

就像碳水化合物一樣，脂肪也能夠為身體提供能量。事實上，它是最集中供應身體能量的食物。由於飢餓感來自胃部清空之後的收縮，而脂肪往往不會太快離開胃部，因此保證食物中適量的脂肪，可以有效地避免在下一餐到來之前過早感到飢餓。當然，過多的脂肪也會帶來消化上的困擾。

脂肪構成身體每一個細胞的一部分。脂肪的薄膜能夠保護神經；內臟也部分得到脂肪的支持；同時皮下脂肪的薄膜層能夠幫助調控體溫，在寒冷天氣裏能夠像絕緣體一樣，防止身體熱量流失。一定的脂肪酸也是身體所必需的；我們可以在橄欖油、粟米油、花生油、棉籽油、魚肝油、花生醬和蛋黃中得到脂肪酸。最好的脂肪來自那些同時包含重要礦物質以及重要激素的食物中。這些食物有牛油、芝士、奶油、蛋黃、魚肝油、牛油果、杏仁、白胡桃、碧根果、巴西胡桃、花生、花生醬，還有富含脂肪的魚類（三文魚、鯖魚、鯡魚、青魚、沙甸魚和吞拿魚）。

日常飲食舉例

李小龍一天的飲食，可能是從燕麥片或混合穀物開始，包括全穀類食

物和堅果、乾果。中餐適度吃一點，之後還會吃晚飯。蓮達説他們晚餐經常吃各種各樣的意大利粉，搭配綠葉蔬菜沙律，但他們一家人更多是吃米飯、蔬菜和肉類、雞肉或海鮮。"我們並不經常吃肉，"她説："而且，李小龍非常喜歡中式或其他亞洲國家的食物，因為他喜歡那些食物的豐富多樣性，以及合理的蔬菜和肉類搭配。一般説來，亞洲菜色中通常蔬菜分量多於肉類。

　　李小龍認為絕大部分的西方食物千篇一律，往往只有一種主菜，但中式膳食的主菜卻變化多端——有時候是蝦肉和蔬菜，有時候是雞肉和蔬菜，有時候是牛肉（如李小龍最喜愛的菜色之一——蠔油牛肉），有時候還有其他配搭食物，如豆腐。如此繁多的種類，每次盡量多嚐幾種，但每種盡量少吃，而不是只吃一種且吃得很多，這樣在為我們身體提供均衡營養的同時，也讓我們享受飲食樂趣。

　　當然，李小龍並不是完全不吃西方食物，或以此為合理理由遠離快餐食物。"李小龍喜歡牛排，"蓮達回憶道："而且有一段時間我們每週也會吃一次肝類食品。"總的來説，李小龍更喜歡亞洲的均衡烹飪方法，因為它更強調多樣化，以及注意蛋白質和碳水化合物的合理營養配比；而典型的西方食物，則太強調蛋白質和脂肪。李小龍從不刻意去吃乳類製品，只在他的蛋白質飲料中會放少許，李小龍從來不喝牛奶，尤其不喜歡芝士。蓮達説："李小龍完全不能理解為甚麼西方人會喜歡芝士。"

　　由於李小龍經常進行高強度的專業訓練，所以他常常在正餐之外，會

吃些點心來補充體力，如米湯（粥），也就是蓮達為他準備的一種將米飯熬到接近於湯的中式食物。蓮達還會在其中加入少許動物內臟，如肝、腎、腦或心。李小龍也喜歡吃湯麵，尤其是亞洲湯麵，那提供極豐富的碳水化合物，同時也能夠讓他快速恢復體能。

關於補品

除了均衡飲食之外，李小龍還認為應該進食一些適當的補品來補充營養。這其中特別重要的補品，非蛋白質飲料莫屬。對於李小龍來說，如果一天不喝一至兩杯高蛋白質的飲料，他就會覺得整天都很難過。毫無疑問，準備高營養價值飲料的任務，又落到了蓮達的身上：

> 我們以前常常要到位於聖莫尼卡的鮑伯·霍夫曼的商店，才能購買到我們需要的蛋白質——現在已經隨處可以買到了。在給李小龍準備蛋白質飲料時，我們還會加入一些非即溶奶粉，因為我從安德爾·戴維斯的書中得知，非即溶奶粉對於人體更有益，因為它的濃度更高。我們有時候會把它跟我們在霍夫曼那裏買到的蛋白質粉混在一起，有時候就直接用它來代替蛋白質粉。

李小龍喝的高蛋白質飲料的成分經常會有變化，但以下的特定成分，則任何時候都不會改變：

- 非即溶奶粉
- 水或果汁
- 冰塊
- 兩隻雞蛋——有時候還帶蛋殼
- 1茶匙麥芽或者麥芽油
- 1茶匙花生醬
- 香蕉用於提供糖類和鉀（和／或其他水果用於調味）
- 1茶匙酵母粉
- 纖維糖
- 蛋黃素（顆粒狀）

　　蓮達說，她從來沒有編寫過上述飲料的特定食譜，因此，不能準確無誤地回憶起 25 年前採用的所有配方。但是，根據李小龍訓練的模式以及他的體重，蓮達記得當時李小龍每天至少都要喝一杯蛋白質飲料 —— 通常情況下會喝兩杯。關於通過飲用高蛋白質飲料來最大限度地發掘身體潛能，李小龍曾寫下他的建議：「將蛋白質粉、花生、雞蛋（連殼）和香蕉等材料和牛奶混合在一起攪拌。如果你希望效果更快的話，就用『一半牛

俊九先生，

Thank you for your wonderful gift to my son; he sleeps with the bear nowadays.

Enclosed I'm rushing the ad & information where you can obtain the gain weight food supplement. Be sure to order it from your Pa. instead of from Lo. Angeles, Calif. as there is a difference in postage.

Add peanuts, eggs (with shells) and ~~bananas~~ bananas into the powder ~~and~~ with milk and mix them in a blender. If you really want faster result use 'half and half' instead of ordinary milk.

The postman is here I better mail this.

Talk to you later

Your friend

Bruce Lee

奶加一半奶油'（'half and half'）來代替普通牛奶。"

留意，李小龍的上述建議，主要針對那些希望增加體重的人。"一半牛奶加一半奶油"所含的卡路里比一般牛奶高很多。事實上，李小龍從不使用"一半牛奶加一半奶油"。

除了蛋白質飲料之外，李小龍還強調均衡攝取維他命和礦物質。李小龍和蓮達經常出入位於聖莫尼卡的林德伯格營養店（Lindberg Nutrition store），購買一種維他命和礦物質的混合包裝補品（通常裏面有七片均衡提供多種維他命和礦物質的小藥片）。1971 年，當李小龍在泰國北沖（Pak Chong）拍攝他的第一部華語電影《唐山大兄》的時候，他經常在家信中抱怨那裏缺乏適當的食物："曼谷的食物太糟糕了，尤其是北沖這裏。"他寫道："這個村莊裏沒有牛肉，雞肉和豬肉也很少。幸虧我隨身帶了點維他命來。"

在強調維他命和礦物質日常均衡攝入的同時，李小龍尤其推崇維他命 C。有時候，特別是在他比較疲勞，或因為壓力而感覺情緒低落的時候，他常常會適量服用維他命 C 來抵抗低落情緒。

李小龍食用的補品舉例

- Energizer "67"（200 粒）
- 蛋黃素顆粒
- 富含維他命 C 的蜂花粉
- 天然維他命 E
- 天然蛋白質
- 玫瑰果油（液質）
- 麥芽油
- 天然蛋白質丸（巧克力）
- 西印度櫻桃—維他命 C（250）
- B-Folia（180）
- B-Folia（360）
- A-Veg（500）
- E-Plex（250）

電動榨汁機的重要性

結合營養科學和運動科學來考慮的時候，李小龍會立即提到電動榨汁機的好處。因為他日常訓練的體能消耗較大，除了那些極易參與新陳代謝（自然發生）的澱粉和單糖之外，為他身體提供新陳代謝的主要 "燃料"，來自碳水化合物及其豐富形式，以及在水果和蔬菜中均衡存在的維他命和礦物質。李小龍發現對體能恢復極有幫助的飲料，是由胡蘿蔔、芹菜和蘋果混合而成的果汁。對此，大家來聽聽蓮達怎麼說：

> 早在榨汁機還沒開始流行之前，我們已用它來做胡蘿蔔汁、蔬菜汁和水果汁。李小龍一般每天都會喝兩杯蛋白質飲料，如果有一天他只喝了一杯蛋白質飲料的話，他一定會另外喝一杯果汁。那時候，我們最愛喝的應該主要由胡蘿蔔混成的果汁。胡蘿蔔在飲料中所佔的比例最大，然後佔配比第二的是蘋果，最後，我也許還會加入一些芹菜。很多時候我們還會加入一些具有滋補作用的香芹，但是它的味道很特別，我們一般都只會放一點點。所以，如果想恢復體力，建議大家嘗試我們的胡蘿蔔／蘋果／芹菜果汁。我們一般一半是胡蘿蔔汁，然後三分之一是蘋果汁，剩下的就都是芹菜和香芹榨的汁 —— 但最終如何搭配份量，取決於你的口味。

李小龍也會喝一些從深綠色蔬菜和其他水果中萃取出來的汁，他常常配合胡蘿蔔汁一起喝，讓味道更好一些。這些從新鮮蔬果中萃取出來的汁液，是維他命、礦物質以及各種酶的最豐富食物來源。在典型的一天，一個人可能無法攝取足夠多未經加工的生食蔬果，以滿足人體每日正常所需。為了讓身體排出更多由生活環境帶來的毒素，就需要額外的營養來完成，這一直都是大眾所認可的，尤其是今時更無可非議。但是大多數時候，你沒有時間吃掉五磅胡蘿蔔，但是你卻不用花太多時間就可以喝掉一杯和這五磅胡蘿蔔等值、美味且同樣營養價值很高的胡蘿蔔汁。

這樣一種舒適且豐富的營養方式，李小龍自然不會錯過。使用榨汁機，現在已經風靡起來，而原因和李小龍二十多年前所思所想如出一轍。

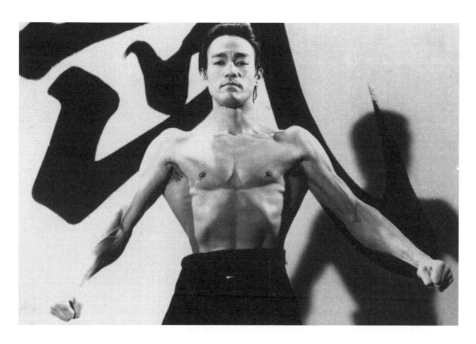

這從切麗‧卡爾邦（Cherie Calbom）和莫林‧基恩（Maureen Kean）的專著 *Juicing For Life*（Garden City Park, N.Y.: Avery, 1992）中的一句話可以看出來：

> 通過果汁的形式，身體能夠快速吸收那些在食物中存在的豐富營養。酶是身體的催化劑，它能夠增加身體消化和吸收食物的效率。研究發現，一旦食物，如蔬果經過烹煮加工，這些酶就會被破壞。因此，我們的飲食中至少應該包括一半的新鮮蔬果。這些食物通過酶的作用，讓身體能夠快速且輕易地吸收營養，造就良好的體能和健康。

蜂蜜和人參

幫助李小龍保持體能的另一種碳水化合物飲料，就是蜂王漿。據説是用蜂后所釀的蜂蜜製成。（它的份量通常很少，有時很難稱之為飲料。）蜂王漿常用細頸瓶盛裝，食用的時候，需用特別提供的一種琢石將其頂部切掉方可打開。卡里姆‧阿卜杜勒‧渣巴回憶李小龍在電影《死亡遊戲》拍攝期間，經常會打開一小瓶來服用。赫伯‧傑克遜也記得李小龍曾經對他説：「每次我要做示範的時候，我都會喝一小瓶蜂王漿，然後就會覺

得，哇！我的體能狀態簡直可以用完美來形容。"蓮達說："李小龍認為
蜂王漿和人參兩者都可以增強他的體能，同時令他精力充沛。他非常讚賞
中華文明有四千多年歷史的本草文化——他相信如果某個事物歷經數千
年，且經過無數人驗證有效的話，那毫無疑問就一定有利健康。"

鍾情於茶

　　李小龍從來不喝咖啡，主要是因為他不喜歡咖啡的味道，但是他一生
始終保持着對茶的熱愛。蓮達回憶說李小龍特別喜歡加了蜂蜜的茶。當李
小龍工作的時候，尤其是他在香港拍電影期間，蓮達都會為他準備一大熱
水壺的蜂蜜茶，供他休息時呷上幾口。她說："給他準備的時候，我基本
都是用袋裝的那種立頓茶，一般會弄得較濃，然後再調和一茶匙蜂蜜。李
小龍喜歡這種味道，我們經常會喝。"

　　另一款李小龍鍾愛的茶名為奶茶，字面上解釋就是奶加茶。這是李小
龍和蓮達常在早餐飲的茶，特別是他們 1971 年移居香港後那段日子。蓮
達打趣地回想起，李小龍一生的好友、常在電影中扮演替身的胡奕，那時
也跟李小龍一家人一起住在香港，他經常給李小龍和蓮達準備早餐奶茶。
有一天，她問胡奕每天給他們做的那種特殊中國茶是怎麼做的，胡奕驚訝
地看着她，然後說："那當然是立頓茶啊！"奶茶本身是一種黑茶——跟
紅茶差不多——可以泡到很濃，然後加上牛奶和糖，嚐起來就有點英式奶
茶的味道。

　　不過，李小龍並不僅僅喜歡蜂蜜茶和奶茶。蓮達回憶說："中國茶有

成百上千種，李小龍幾乎沒有不喜歡的。"每次李小龍跟他的電影小組一起工作的時候，他的朋友或者同事都會帶給他不同的茶——菊花茶特別受李小龍喜愛。除了茶味清甜之外，李小龍認為從各種各樣的茶中可以獲得健康益處。總的説來，茶不僅味道好，同時對自己的健康也很有益。

　　大致了解了李小龍均衡飲食規則之後，在此選取李小龍比較典型的一天餐單，看看李小龍怎樣將均衡飲食落實到生活中。

李小龍的一天：典型的餐單

早餐

食物：一碗燕麥片（當時流行的品牌是 Familia），裏面有全穀類、堅果、乾果，加低脂牛奶（2% milk）

飲料：橙汁和 / 或茶

小吃

果汁或蛋白質飲料：由蛋白質粉、非即溶奶粉加水或果汁、雞蛋（有時連殼）、麥芽、香蕉或者其他水果，有時候會加花生醬。還經常加酵母粉

午餐

食物：肉類、蔬菜和米飯

飲料：茶

小吃

果汁或蛋白質飲料：材料同早餐後的小吃

晚餐

食物：意大利粉和沙律，或是米飯、蔬菜和肉類、雞肉或海鮮

飲料：一杯低脂牛奶和／或茶

李小龍認為，所有人都應該對自己每天攝取的營養有所了解。在電影《龍爭虎鬥》的劇本中，李小龍的台詞提到人們每天只需攝取身體實際需要的那些能量，而不應沉迷於美食的樂趣之中："如果你是一位武術家，應該盡量讓自己變得強大，這樣就必須給自己一些挑戰，使自己成為真正的武術家。其中一個挑戰，就是不能沉迷於口腹之慾，而應該按照身體的需要來進食。"李小龍同時指出："作為武術家，你只吃你所需要的，任何對武術家無益的食物都應該拒絕。"

總之，李小龍堅持要遠離那些只提供空洞熱量而毫無營養價值的食物，尤其要遠離那些精製糖、脂肪含量高的食品、油炸食物和酒精。

第二十一章

普通的一天：
觀看李小龍的
訓練方法如何形成

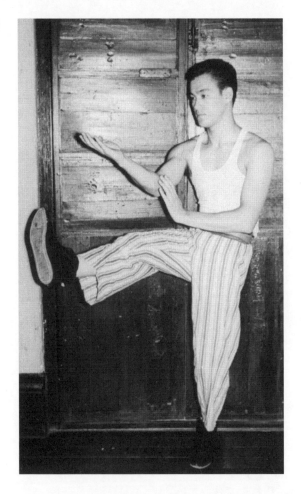

　　沒人能夠想像在李小龍短暫的一生中，花在研究和訓練上的時間有多長。李小龍的前弟子查克‧羅禮士有一次說：

　　　　從來不曾有人像李小龍一樣訓練過——近乎狂熱。每天從他
　　六點起牀到晚上睡覺，訓練就是他的生命和呼吸，他如果不是在
　　訓練，就是在思考。他的思維總是很活躍，從不停歇。他不停地
　　在思考那些能夠不斷改進的訓練方式，或可能的全新訓練方法。
　　他的頭腦永不停止轉動。

　　眾所周知，李小龍曾經對很多不同的武術和訓練計劃進行過實驗。通過對李小龍長達十年的訓練計劃的取樣研究，發現了其中有趣的發展歷程。首先，有一個穩定的流變過程，當中李小龍將重心從不斷學習全新或

更多的技術，以及持續的技術練習，轉移到不斷削減他已經掌握的技術，拋棄那些他認為不切實際或不必要的東西之上。與此同時，對那些他認為是徒手格鬥中基本有效的核心技術，則通過不斷增加針對性的輔助訓練方法，來予以重點支持和專項發展。

例如，通過研究李小龍 1963 年的訓練記錄，發現他當時練習的是我們稱之為傳統的技藝：那時他常演練的是"模式化的成套動作"或傳統中國武術詠春拳的特有套路。小念頭以及木人樁就是李小龍的主要日常訓練。據在此期間跟隨李小龍訓練並對他頗為熟悉的木村武之（Taky Kimura）和傑西‧格洛弗説，李小龍一天會花三到四個小時在木人樁的練習上，然後每天練習數遍詠春拳的套路 —— 最後再進行拳法和踢法的專項訓練。

到了 1965 年，李小龍將西洋拳的"1-2"連擊拳法（右刺拳、左後手直拳）和中國武術的掛錘技術，加進他的詠春拳練習中。更重要的是，這時他已經利用槓鈴來努力訓練他的前臂，通過帶氧訓練來增強耐力，同時開始針對腹部進行專門訓練。

1968 年，李小龍放棄了小念頭練習（至少在他的訓練計劃中已經看不到），取而代之是來自西洋拳的明顯影響（即鈎拳、刺拳、上擊拳和後手直拳）。

到了 1970 年，他的訓練計劃已經進化成最有效的交叉訓練計劃的模範：負重訓練發展力量，跑步和騎健身自行車改善心血管機能，伸展運動提升身體柔韌性，重沙袋練習時機和勁力的掌控，速度沙袋用於發展節奏

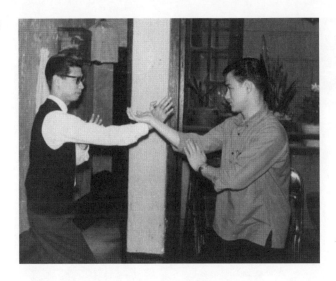

和時機，高低沙袋訓練協調性和精準性。更進一步的是，他科學地分解了自己的訓練計劃，使它能夠更好地集中於截拳道最核心的技術方面，如週一、週三、週五練習手法，週二、週四、週六則練習腿法等。

這時，你會發現來自詠春的傳統影響，在李小龍的訓練計劃中似乎完全消失。沒有套路的練習、沒有木人樁的練習，也沒有空拳的練習。他的踢 也不像詠春強調的那樣局限在較低的角度。當然，這並不能說李小龍已經完全忘記或廢除了傳統的知識和技能，而是它們已經嵌入了他的頭腦神經肌肉的最深處，因而極少被呼喚也極難被察覺。無論如何，李小龍先進的截拳道訓練計劃告訴我們，到了 20 世紀 70 年代，李小龍強調更為精簡、高效的打擊和踢擊方法，以及通過不斷發展高效的輔助訓練，以使這些技術能更好的發揮出來。

約 1963 年

李小龍的個人訓練大綱

1. 拳功

 a. 空拳練習—3 組，每組 50 次

 b. 沙碟練習—3 組，每組 50 次

 c. 吊包練習—3 組，每組 50 次

2. 壓腿

 a. 正壓—3 組，每組 12 次

b. 側壓——3 組，每組 12 次

3. 踢腿

a. 直踢——3 組，每組 12 次

b. 側踢——3 組，每組 12 次

c. 腿術——3 組，每組 12 次

4. 木人樁

a. 一百零八樁手

b. 單式練法

c. 入樁法

5. 拳術訓練——小念頭、手法、詠春拳

6. 單式對練

7. 黐手

8. 無限制自由搏擊

約 1965 年

李小龍的訓練進度表

日	時間	內容
週一	10:45-12:00	前臂
	17:00-18:00	腹部
週二	10:45-12:00	拳法
	13:30-14:30	耐力和敏捷性
	17:00-18:00	腹部
週三	10:45-12:00	前臂
	13:30-14:30	耐力和敏捷性
	17:00-18:00	腹部
週四	10:45-12:00	拳法
	17:00-18:00	腹部
週五	10:45-12:00	前臂
	17:00-18:00	腹部

週六	10:45-12:00	拳法
	12:00-14:30	耐力和敏捷性
	17:00-18:00	腹部
週日	10:45-12:00	休息
	17:00-18:00	休息

手法訓練

A.

1. 標指
2. 封手及打擊
3. 拍手及爆炸性直衝
4. 內門拍手然後攻擊對手右側
5. 擸手

B.

1. 拍手
2. 擸手
3. 掛錘
4. 直拳到掛錘（左和右）
5. 拍手到掛錘
6. 雙擸手

7. 低位打到掛錘

8. 低位打到掛錘到踢擊

9. 內門攻擊

10. 內門爆炸性直衝

11. 低位打到掛錘

防禦意識

1. 截打—踢擊和標指

2. 轉移然後打擊

1. 截打或截踢

2. 通用的打擊和／或踢擊

3. 四角反擊

4. 腿障踢

經典手法

1. 拍手

2. 攔手

3. 掛捶

4. 低位打到掛捶（左和右）

5. 拍手到掛捶

6. 雙攔手和掛捶

7. 低位拳打到掛捶，攔手到掛捶

8. 窒手（拉下對手的防禦手臂然後攻擊）

9. 低位打到掛捶到踢擊

10. 內門攻擊

11. 內門攻擊到低位掛捶

12. 內門踢擊到爆炸性直衝

1. 預備式

2. 右拳

 a. 從預備式出擊

```
• EVERY DAY                                           REMARKS

• A)    STRETCHING  &  LEG EXTENSION

• (B).   GRIP POWER.
              1) GRIP MACHINE  -----5 SETS OF 5
              2) PINCH GRIP  -----5 SETS OF 6
•             3) CLAW GRIP -----5 SETS OF
              4) FINGER LIFT ---- ALL

• C).   CYCLING  ------          10 MILES

• D).    BENCH STEPPING. ---- 3 sets

• E).   READING.

• F)   MENTAL CHARGE -----   THINK ABOU.
                            CHARACTER. EVERYTA
                            THAT COMES!

• 7).   CONSTANT HAND GRIP.
```

 b. 自由式出擊

 c. 學習無規則的節奏

3. 運用左手從預備式出擊

 a. 直擊

 b. 收下巴並轉移線路

 c. 迅速撤回，防禦需要，同時也是戰術需要

 d. 迅速、精簡

4. 踢法的靈活運用 (迅速恢復至警戒式，移動中出擊)

5. 鈎拳

 a. 緊湊且短促

 b. 放鬆和軸轉

　　c. 保持相應的護手

其他技術

1. 高／低（左和右）
2. 1-2 連擊

組合技術

1. 脛踢結合拍手和直拳
2. 標指到低位下陰打擊到直拳
3. 後腿踢擊和標指
4. 佯踢到標指到爆炸性直衝

約 1968 年

日間練習

1. 伸展和腿的拉伸
2. 握力
　　a. 握力器—5 組，每組 5 次
　　b. 擠壓握—5 組，每組 6 次
　　c. 爪握—5 組，每組盡可能多做幾次
　　d. 手指舉—全部
3. 騎健身自行車—10 英里
4. 跳深—3 組
5. 閱讀
6. 精神訓練 —— 角色想像。設計所有情境！
7. 固定手柄練習

夜間練習

1. 手掌向上捲腕
2. 手掌向下捲腕
3. 纏繞
4. 反握彎舉
5. 半蹲上舉—5 組，每組 5 次
6. 舉踵—5 組，每組 5 次（或 3 組，每組 8 次）

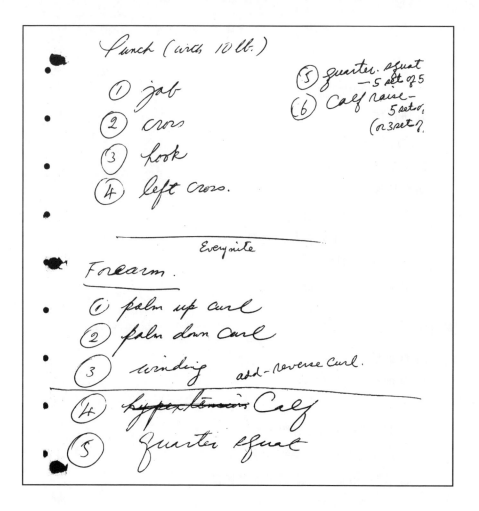

拳法

1. 鈎拳

2. 左後手直拳

3. 標指

耐力

1. 慢跑

柔韌性 / 敏捷性訓練：腳

1. 踢

2. 旋踢

技巧

1. 黐手

2. 搭檔訓練

3. 手法練習
4. 實戰對練
5. 腹部練習

週一	週二	週三	週四	週五	週六	週日
9-9:30 （練習）	9-9:30 （練習）	9-9:30 （練習）	9-9:30 （練習）	9-9:30 （練習）	9-9:30 （練習）	9-9:30 （練習）
9:30-10 （跑步）	9:30-10 （跑步）	9:30-10 （跑步）	9:30-10 （跑步）	9:30-10 （跑步）	9:30-10 （跑步）	9:30-10 （跑步）
10-11:30—早餐						
11:30—手部功力訓練—拳、手指和黐手						
12:30—午餐						
16-17:30 （手和肘）	16-17:30 （腳和膝）	16-17:30 （手和肘）	16-17:30 （腳和膝）	16-17:30 （手和肘）	16-17:30 （腳和膝）	16-17:30 （手和肘）
或	或	或	或	或	或	或
20-21:30	20-21:30	20-21:30	20-21:30	20-21:3	20-21:30	20-21:30

側踢
1. 低位—左 / 右
2. 高位—左 / 右

直踢
1. 低位—左 / 右
2. 中位—左 / 右

鈎踢（從右面出擊）
1. 低位—左 / 右
2. 中位—左 / 右

1. 直踢 / 側踢
2. 直踢 / 後踢
3. 低側踢 / 高側踢

4. 右—左

5. 左—右

1. 右直踢（右和左）

　　a. 起勢

　　b. 中間

　　c. 完成

踢擊懸掛的木板墊靶（捲槁墊靶[23]）

1. 鈎踢

　　a. 低位

　　b. 中位

　　c. 高位

2. 側踢

　　a. 低位

　　b. 中位

　　c. 高位

3. 旋踢

4. 反身踢

23　捲槁墊靶（Makiwara Pad）是在傳統空手道中不可或缺的功力訓練器具，用來訓練拳腳硬度、力度及爆發力。一般用木條刨製及整支插入地面，在其最高端有襯墊形成靶面以供訓練。── 譯者註

5. 前踢

左交叉蹬踢

1. 直踢脛骨

2. 截踢脛骨

3. 側踢脛骨

1. 下陰踢（快速撤回）

2. 側踹踢（快速撤回）

練習回旋踢以增加角度和適應性

組合踢的用法

1. 一條腿的組合

2. 兩條腿的組合

在木板墊靶（懸掛的）上的拳法練習

1. 刺擊

 a. 拳

 b. 手指

2. 鈎拳

3. 後手直拳

4. 上鈎拳

5. 掌法

6. 肘法

拳法練習

1. 直拳

 a. 長直拳

 b. 標準直拳

2. 掛捶

3. 標指

前手拳（組合）練習

1. 1-2 連擊

2. 1-2 連擊及鈎拳

3. 右拳擊身體—右拳擊下巴—左拳擊下巴

4. 前手直衝—鈎拳—後手直拳

5. 高位 / 低位直擊

拳法練習

1. 負重直拳—3 組

2. 拳套直拳—2 組

3. 邁步直拳—2 組

4. 拳套肘擊—2 組

5. 拳套鈎拳—3 組

拳法訓練（結合 10 磅重啞鈴）

1. 刺拳

2. 後手直拳

3. 鈎拳

4. 左後手直拳

右手直拳

1. 高和低

2. 長和短

左手直拳

1. 高和低

2. 長和短

1. 牆靶

2. 重沙袋

約 1970-1971 年

1. 腹部和腰部（每天）

 a. 仰臥起坐

 b. 體側屈

 c. 舉腿

 d. 升旗

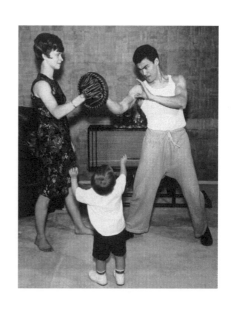

　　e. 扭腰

　　f. 體後屈

2.　柔韌性（每天）

　　a. 正面拉伸

　　b. 側面拉伸

　　c. 跨欄式伸展

　　d. 坐姿伸展

　　e. 滑動式伸展

　　f. 正面滑輪拉伸

　　g. 側面滑輪拉伸

3.　負重練習（週二、週四、週六）

　　a. 挺舉 —— 2 組，每組 8 次

　　b. 深蹲 —— 2 組，每組 12 次

　　c. 上提 —— 2 組，每組 8 次

　　d. 仰臥推舉 —— 2 組，每組 6 次

　　e. 體前屈 —— 2 組，每組 8 次

　　f. 彎舉 —— 2 組，每組 8 次

或

　　a. 挺舉 —— 4 組，每組 6 次

　　b. 深蹲 —— 4 組，每組 6 次

MON.	TUES.	WED.	THURS.	FRI.	SAT.
7:30 5:30 8:00 – 9:00 a) stomach b) flexibility c) run	7:00 – 9:00 a) stomach b) flexibility c) cycling	7:00 – 9:00 a) stomach b) flexibility c) run	7:00 – 9:00 a) stomach b) flexibility c) cycling	7:00 – 9:00 a) stomach b) flexibility c) run	7:00 – 9:00 a) stomach b) flexibility c) cycling
12 – 1 Run	11:00 – 12:00 Weight training	12 – 1 Run	11:00 – 12:00 Weight training	11:00 12:00 Run	11:00 – 12:30 Weight training
5:30 – 6:30 Punching.	5:30 – 6:30 Kicking.	5:30 – 6:30 Punching.	5:30 – 6:30 Kicking.	5:30 – 6:30 Punching.	5:30 – 6:30 Kicking.

SECRET

 c. 體前屈——4組，每組6次

 d. 仰臥推舉——4組，每組5次

 e. 彎舉——4組，每組6次

4. 踢法（週二、週四、週六）

 a. 側踢——右和左

 b. 鈎踢——右和左

 c. 旋踢——右和左

 d. 後腳前踹——右和左

 e. 腳跟踢——右和左

5. 拳法（週一、週三、週五）

 a. 刺拳——速度沙袋、發泡塑料靶、上下拉扯式速度沙袋

 b. 後手直拳——發泡塑料靶、重沙袋、上下拉扯式速度沙袋

 c. 鈎拳——重沙包、發泡塑料靶、上下拉扯式速度沙袋

 d. 抬手過肩後手直拳——發泡塑料靶、重沙包

 e. 組合——重沙包、上下拉扯式速度沙袋

 f. 平台式速度沙袋訓練

 g. 高低沙袋

6. 耐力練習（固定式健身自行車）

 a. 跑步（週一、週三、週五）

 b. 健身自行車（週二、週四、週六）

　　c. 跳繩（週二、週四、週六）

李小龍日常健身程序明細

週一至週六（腹部和柔韌性練習）

1. 仰臥伸腿

2. 仰臥起坐

3. 側臥伸腿

4. 舉腿

5. 體側屈

6. 跨欄式伸展

7. 升旗

8. 坐姿伸展

9. 扭腰

10. 劈叉伸展

11. 體後屈

12. 高踢

週一、週三、週五（手法）

豆袋

1. 右刺拳

2. 右刺拳—泡沫塑料靶

3. 左後手直拳

4. 右鈎拳

　　a. 緊湊

　　b. 放鬆

　　c. 向上

5. 抬手過肩左手拳

6. 組合

高低速度沙袋

1. 右刺拳

2. 左後手直拳

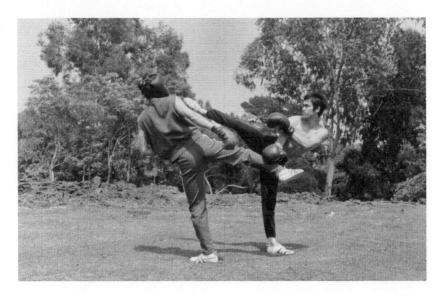

3. 右鈎拳

4. 抬手過肩左手拳

5. 組合

6. 平台式速度沙袋 —— 逐漸減速

週二、週四、週六（腿法）

1. 右側滑輪伸展

2. 右側踢

3. 右側滑輪伸展

4. 左側踢

5. 左側滑輪伸展

6. 右前腳鈎踢

7. 左反身鈎踢

8. 右腳後跟踢

9. 左旋身後踢

10.左反身前踢

週二、週四、週六（負重訓練）

1. 挺舉

2. 深蹲

3. 仰臥推舉

4. 彎舉

5. 體前屈

李小龍的個人訓練進度表（1970-1971）

日	內容	時間
週一	腹部和柔韌性 跑步 手	7:00-9:00 12:00 17:30-18:30 及 20:00-21:00
週二	腹部和柔韌性 負重 腿	7:00-9:00 11:00-12:00 17:30-18:30 及 20:00-21:00
週三	腹部和柔韌性 跑步 手	7:00-9:00 12:00 17:30-18:30 及 20:00-21:00
週四	腹部和柔韌性 負重 腿	7:00-9:00 11:00-12:00 17:30-18:30 及 20:00-21:00
週五	腹部和柔韌性 跑步 手	7:00-9:00 12:00 17:30-18:30 及 20:00-21:00
週六	腹部和柔韌性 負重 腿	7:00-9:00 11:00-12:00 17:30-18:30 及 20:00-21:00

生命中的那些日子：
李小龍個人訓練日記摘錄

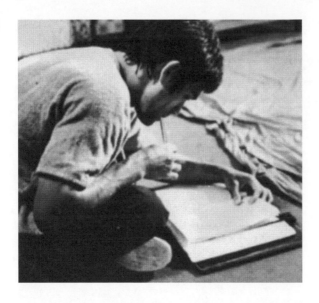

> **　即使無人支持，我仍會專注於我所做的一切並使之完美。**
>
> ——李小龍

　　在 1968 年期間，李小龍總是一絲不苟地記下他每一個訓練計劃和他教授的所有私人課程。這些都是李小龍推崇的健身和健康生活方式的寶貴資料。

　　幸好，蓮達・李・卡德韋爾妥善保存了李小龍每天的筆記。這給我們提供了各種各樣的資源，讓我們能夠回顧並了解到李小龍成為國際巨星前的那些日子（大約是 1973 年之前），更讓我們得以觀察他的訓練方法，以及他在健身以及成為功夫大師的道路上，所付出的巨大努力。[24]

　　從李小龍的這些日記，和他寫給其多年朋友和弟子李鴻新的一封信中，可以明顯看出，進入 1968 年後，李小龍已經創建了一個自家的健身解決方案。李鴻新製作了一批適用於練拳的優質四方形牆靶，供李小龍掛在後院籬笆的牆上進行練習。李小龍在給李鴻新的一封信中提到：“毫無

24 李小龍每天記錄的這些訓練內容，將收錄在李小龍圖書館第七冊書中。—— 作者註

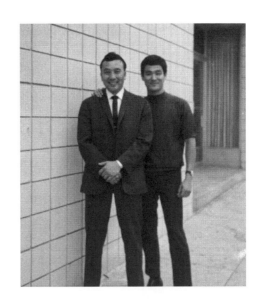

疑問，你的這些練拳牆靶為我的訓練提供了很大的幫助。我平安夜開始訓
練 —— 我 1968 年的解決方案。我現在平均每天訓練兩個半小時，包括手
部練習、腿部練習、跑步、靜力鍛煉、腹部練習、實戰對打練習、無約束
手法練習。你的訓練器材對我所有訓練都很有幫助。謝謝。"

　　從這些筆記中，你可以直觀感受到李小龍在訓練上的極大投入（如 3
月 2 日的日記中，記錄他那天光練拳就練了 2,000 次！）。從 1968 年 1 月
1 日直到同年 3 月 2 日，這兩個月期間的訓練成果，也通過李小龍每天的
記錄而展現眼前。

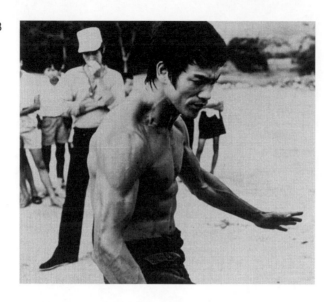

李小龍 1968 年日記摘錄

1968 年 1 月 1 日，週一

9:20-9:30	熱身（腿部及腹部）
9:30-9:49	跑步
12:00-12:45	拳法—500 次 標指—300 次
15:00-15:55	1. 腿部半蹲 2. 腿部伸展 　　a. 滑輪伸展 　　b. 支架伸展 3. 鈎踢 　　a. 左及右 　　b. 前及後
19:30-19:50	標指—100 次 拳法—200 次
21:00-21:30	仰臥起坐—4 組 體側屈—4 組 舉腿—4 組
共計：2 小時 59 分鐘	

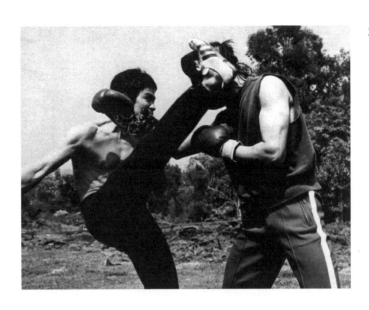

1968 年 1 月 2 日，週二

9:20-9:25	熱身 (腰部、腿部、腹部)
9:27-9:41	跑步
11:30-12:35	拳法—500 次 標指—400 次
15:00-15:45	深蹲 拳法 1. 負重—3 組 2. 輕沙袋—20 分鐘 3. 重沙袋—3 組 (以左手後手直拳練習為主)
17:15-17:45	仰臥起坐—5 組 體側屈—5 組 舉腿—5 組
20:20-20:24	前臂 (靜力練習)
共計：2 小時 53 分鐘	

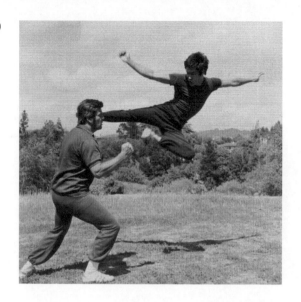

1968 年 1 月 3 日，週三

7:00-9:00	功夫訓練 （黏手練習—全部）
9:00-9:15	熱身（腰部、腿部、腹部）
9:20-9:50	拳法（掛捶）—500 次 跳繩—3 組
10:00-10:30	標指—500 次
11:05-11:15	跑步
15:05-16:00	1. 高踢腿伸展（左及右）—4 組 2. 腿部側伸展（左及右）—4 組 3. 滑輪臀部伸展—3 組 4. 右前腳鈎踢 　a. 重沙袋—3 組 　b. 紙靶—3 組 5. 左後腳鈎踢 　a. 重沙袋—3 組 　b. 紙靶—3 組
16:15-16:35	腹部及腰部 3 種練習，每種練習 4 組

1968 年 1 月 4 日，週四

10:35-10:45	熱身
11:15-12:20	拳法（左）—500 次 拳法（右）—500 次
12:53-13:07	跑步
15:05-15:25	拳法練習、負重練習、紙靶練習 跳繩
22:05-22:53	仰臥起坐—4 組 舉腿—4 組 體側屈—4 組 前臂／腕部（靜力鍛煉）

1968 年 1 月 5 日，週五

	熱身
9:25-10:13	拳法 （右手）—500 次 （左手）—500 次
11:00	查克·羅禮士 （黐手練習）
16:10-17:00	腿部伸展 滑輪式及支架式（臀部） 直踢及側踢 左側踢練習
20:30	仰臥起坐—5 組 舉腿—5 組 前臂／腕部（靜力鍛煉）

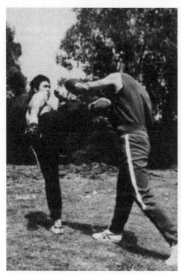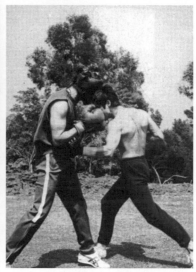

1968 年 1 月 6 日，週六

9:10	熱身
10:40	拳法—500 次 （中間指關節流血） 標指—500 次
	黃錦銘來訪 跑步到市中心 在唐人街與綺莉（Cheree，蓮達中學時期的朋友）的父母共進晚餐

1968 年 1 月 7 日，週日

10:00	拳法—500 次 標指—500 次 腿部伸展 黃錦銘來訪 黐手練習
11:30-12:00	前臂（靜力鍛煉）
21:10-21:55	腹部及腰部 仰臥起坐—5 組 體側屈—5 組 舉腿—5 組 順路到唐人街健身館

1968 年 1 月 8 日，週一

9:35-10:40	熱身 拳法—500 次 標指—500 次
10:50	跑步（負重）
17:15	體側屈—5 組 舉腿—5 組 仰臥起坐—5 組
20:45-21:30	伸展運動 ● 滑輪，站立姿勢 直踢及側踢（左和右） 鈎踢 ● 右前腳 ● 左後腳 前臂（靜力鍛煉） 邁克‧斯通（Mike Stone）來電

1968 年 1 月 9 日，週二

10:00-11:00	拳法—500 次 標指—500 次
11:30	前臂 / 腕部（靜力鍛煉） 半蹲及站立姿勢（靜力鍛煉）
11:45-12:15	腹部 仰臥起坐—4 組 舉腿—5 組 體側屈—4 組
15:55	跑步（負重）
22:00	跳繩—3 組 拳法練習 1. 負重 2. 輕沙袋 3. 重沙袋 （重點練習左手拳及左手過肩拳）

1968 年 1 月 10 日，週三

10:00-11:10	腿部伸展 　a. 站立式—3 種伸展法 　b. 滑輪式—正面和側面 　c. 踢擊練習
11:15	跳繩—3 組 前臂 / 腕部（靜力鍛煉） 深蹲 / 站立姿勢（靜力鍛煉）
11:45-12:20	腹部 舉腿—5 組 仰臥起坐—5 組 體側屈—5 組
15:15	跑步（負重）
17:20-17:45	拳法—500 次
19:30	水戶上原（Mito Uyehara）、黃錦銘、理查德· 巴斯蒂羅、赫伯·傑克遜—練習

1968 年 1 月 11 日，週四

10:45-11:25	跳繩—4 組 輕沙袋—5 組 （重點練習一般打擊技術）
11:55	前臂 / 腕部（靜力鍛煉） 深蹲 / 站立姿勢（靜力鍛煉）
12:15-12:35	標指—500 次
13:45-14:18	拳法—500 次 單腿半蹲—2 組
14:45-15:00	拳法（補充練習）—500 次（合計 1,000 次）
15:15	跑步（負重）
22:00	腹部 仰臥起坐—5 組 舉腿—5 組 體側屈—5 組

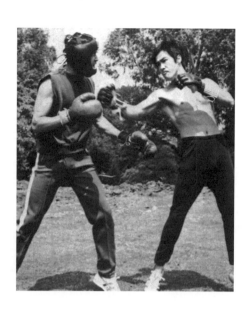

1968 年 1 月 12 日，週五

9:30-10:50	伸展 　a. 正面 　b. 側面 　c. 膝關節 　d. 滑輪式伸展（側面） 　e. 滑輪式伸展（正面） 跳繩—4 組
11:00-12:00	腹部 舉腿—6 組 仰臥起坐—6 組 體側屈—6 組
12:15	前臂／腕部（靜力鍛煉 x 2）
14:20	標指—450 次 拳法—500 次
15:20	跑步（負重）
20:00	單腿半蹲—2 組 深蹲／站立姿勢（靜力鍛煉） 拳法（補充練習）—300 次

1968 年 1 月 13 日，週六

10:00	拳法—500 次 伸展運動 　a. 正面 　b. 側面 　c. 膝關節 滑輪伸展 　a. 正面 　b. 側面 拳法（補充練習）—500 次 腹部—2 組 前臂 / 腕部（靜力鍛煉）

1968 年 1 月 14 日，週日

9:30	拳法—500 次 標指—100 次 跳繩—4 組 輕沙袋打擊練習（右及左—重點練習左手） 跑步 功夫鍛煉 （指關節出血） 黃錦銘、森姆 [女朋友]、蓮達，去看表演
22:00	黃錦銘——黐手

1968 年 1 月 15 日，週一

11:45	腿部伸展 支架式 　　a. 正面 　　b. 側面 　　c. 膝關節 滑輪式 　　a. 側面 　　b. 正面
15:45	腹部 　　a. 舉腿—5 組 　　b. 體側屈—5 組 　　c. 仰臥起坐—5 組
16:45	跑步 深蹲／站立姿勢（靜力鍛煉） 拳法（補充練習）—500 次（合計 1,000 次） 前臂／腕部（靜力鍛煉）

1968 年 1 月 16 日，週二

10:00	拳法—500 次
11:00	腹部 　a. 體側屈—5 組 　b. 舉腿—5 組 　c. 仰臥起坐—5 組
12:00	前臂 / 腕部（靜力鍛煉）
15:45	跑步
16:30	站立姿勢 / 深蹲（靜力鍛煉） 深蹲—2 組 拳法—500 次 標指—350 次 單腿半蹲—2 組
21:30	重沙袋（重點練習左手過肩拳） 拳法（補充練習）—500 次

1968 年 1 月 17 日，週三

10:55-12:05	伸展運動 支架式 　　a. 正面 　　b. 側面 滑輪式 　　a. 側面 　　b. 正面 跳繩—4 組
12:15	腹部 　　a. 舉腿—5 組 　　b. 體側屈—5 組 　　c. 仰臥起坐—5 組
13:45	拳法—400 次 （中間指關節受傷） 標指—4 組 前臂 / 腕部（靜力鍛煉） 站立姿勢 / 深蹲（靜力鍛煉）
14:40	單腿半蹲—2 組
15:30	跑步
19:30	攝影：唐人街健身館(黃錦銘和丹·伊魯山度)

1968 年 1 月 18 日，週四

	
11:00-12:40	腹部 1. 仰臥起坐—5 組 2. 體側屈—5 組 3. 舉腿—5 組 跳繩—5 組 輕沙袋（1-2 連擊）—3 組 重沙袋練習（抬手過肩拳）—3 組
15:20	單腿半蹲—2 組 前臂 / 腕部（靜力鍛煉） 站立姿勢 / 深蹲（靜力鍛煉）
15:45	跑步 （停止指關節練習一天）
17:30	與吉一家（The Gee）共進晚餐 功夫鍛煉

1968 年 1 月 19 日，週五

	
11:00	拳法—500 次
12:00-14:30	黐手——查克・羅禮士
21:00	腹部 體側屈—5 組 舉腿—5 組 仰臥起坐—5 組 前臂 / 腕部（靜力鍛煉） 站立姿勢 / 深蹲（靜力鍛煉） 單腿半蹲—2 組 腿部伸展 支架式 1. 正面 2. 側面 3. 膝關節 拳法（補充練習）—500 次 共計 1,000 次拳法練習 （第二指關節起泡）

1968 年 1 月 20 日，週六

15:30	跑步（結合步法練習）
17:00	腹部 1. 仰臥起坐—5 組 2. 體側屈—5 組 3. 舉腿—5 組 前臂 / 腕部（靜力鍛煉） 站立姿勢 / 深蹲（靜力鍛煉） 單腿半蹲—2 組 腿部伸展（臀部） 滑輪式 　a. 側踢 　b. 直踢 （每次三組） 手指掌上壓—3 組 拳法—350 次

1968 年 1 月 21 日，週日

10:00	跑步 黃錦銘 —— 黐手 輕沙袋—3 組 （左手後手直拳） 重沙袋—3 組（左手過肩拳）
13:30	振藩國術館晉級考試 拳法—350 次 腹部 1. 仰臥起坐—5 組 2. 體側屈—5 組 3. 舉腿—3 組 拳法（補充練習）—650 次 共計（練拳）1,000 次 前臂 / 腕部（靜力鍛煉） 單腿半蹲—2 組 站立姿勢 / 深蹲（靜力鍛煉）

1968 年 1 月 22 日,週一

10:00	腿部伸展 a. 支架式 1. 正面 2. 側面 3. 膝關節 b. 滑輪式 1. 側面 (臀部) 2. 正面 (臀部) 腹部 1. 體側屈—5 組 2. 仰臥起坐—5 組 3. 舉腿—5 組
14:45	拳法—500 次
16:00	站立姿勢 / 深蹲 (靜力鍛煉)
16:05	跑步
22:00	單腿半蹲—2 組 前臂 / 腕部 (靜力鍛煉)

1968 年 1 月 23 日,週二

10:00	拳法—500 次 站立姿勢 / 深蹲 (靜力鍛煉) 跳繩—4 組 舉腿—6 組
15:26	前臂 / 腕部 (靜力鍛煉)
15:35	輕沙袋 1. 左手後手直拳 2. 1-2 連擊
15:48	跑步 / 衝刺 (右腳起了水泡) 腹部 仰臥起坐—3 組 站立姿勢 / 深蹲 (靜力鍛煉)
16:00	邁克·斯通——黐手

1968 年 1 月 24 日，週三

8:30	拳法—500 次
9:15	拳法（補充練習）—500 次
10:40	站立姿勢 / 深蹲（靜力鍛煉） 單腿半蹲—2 組 腹部 1. 舉腿—6 組 2. 仰臥起坐—6 組 3. 體側屈—6 組
11:30	腿部伸展（支架式） 1. 正面 2. 側面 3. 膝關節 腿部伸展（滑輪式） 　a. 側面 　b. 正面 輕沙袋 1. 1-2 連擊 2. 左手後手直拳
14:00	黃醫生（Dr. Wong） 水戶上原、黃錦銘、赫伯、阿諾德·黃 （Arnold Wong），李鴻新、吉、蓮達 功夫鍛煉 黐手

1968 年 1 月 25 日，週四

	黐手（間距）
13:00	喬·劉易斯 跑步（慢跑） 腹部 仰臥起坐—6 組 舉腿—6 組 體側屈—6 組 單腿半蹲—2 組 前臂／腕部（靜力鍛煉） 站立姿勢／深蹲（靜力鍛煉） 輕沙袋 1. 1-2-3 組合拳法—3 組 重沙袋 1. 過肩拳 2. 後手直拳（高位—低位）—3 組

1968 年 1 月 26 日，週五

9:45	拳法—500 次
11:10	腿部伸展 支架式 　　a. 正面 　　b. 側面 　　c. 膝關節 滑輪式 　　a. 正面 　　b. 側面 腹部 1. 仰臥起坐—6 組 2. 舉腿—6 組 3. 體側屈—6 組
14:00	前臂／腕部（靜力鍛煉） 站立姿勢／深蹲（靜力鍛煉）
15:05	跑步／衝刺（3 英里）
18:00-18:50	645 號航班（往奧克蘭） 嚴鏡海驚喜派對

1968 年 1 月 27 日，週六

（在奧克蘭）	跑步 和黃錦銘、嚴鏡海及家人在一起

1968 年 1 月 29 日，週一

11:00	拳法—1,000 次
15:00	腹部 1. 舉腿—6 組 2. 仰臥起坐—6 組 3. 體側屈—6 組 單腿半蹲—2 組
16:00	前臂／腕部（靜力鍛煉） 站立姿勢／深蹲（靜力鍛煉）
21:15	腿部伸展 　a. 正面伸展（左腳） 　b. 側面伸展（雙腳） 　c. 膝關節伸展（右腳）

1968 年 1 月 30 日，週二

11:00	拳法—500 次
15:30	拳法（補充練習）—350 次
16:15	腹部 　a. 仰臥起坐—6 組 　b. 舉腿—8 組 　c. 體側屈—6 組
15:00	醫生檢查（取消）
17:30	單腿半蹲—2 組 前臂／腕部（靜力鍛煉） 站立姿勢／深蹲（靜力鍛煉）

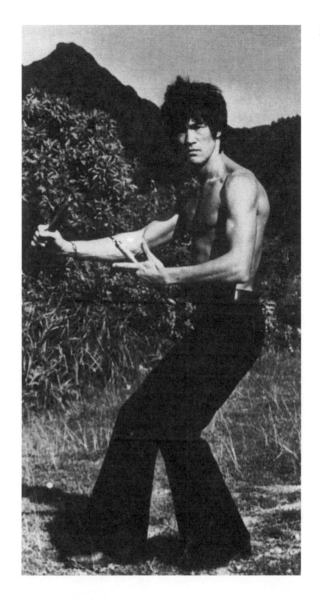

1968 年 1 月 31 日，週三

10:30	喬‧劉易斯 #2
15:00	出席《黑帶》雜誌社會議（功夫、空手道、柔道、劍道、合氣道） 拳法—500 次 輕沙袋 1. 左手後手直拳 2. 1-2-3 組合拳法
19:00	查克‧羅禮士 —— 黃錦銘

1968 年 2 月 1 日,週四

(李國豪生日)	
15:00	拳法—800 次
15:50	腹部 1. 仰臥起坐—6 組 2. 舉腿—6 組 3. 體側屈—6 組
22:00	前臂／腕部 (靜力鍛煉) 單腿半蹲—2 組 站立姿勢／深蹲 (靜力鍛煉) 跳繩—3 組

1968 年 2 月 2 日,週五

11:00	腹部 1. 體側屈—6 組 2. 舉腿—6 組 3. 仰臥起坐—6 組
17:00	單腿半蹲—2 組 完成《崩步拳》的翻譯稿

1968 年 2 月 3 日,週六

12:00	腹部 仰臥起坐—6 組 體側屈—6 組 舉腿—6 組
15:30	輕沙袋—3 組 a.1-2 連擊 b.1-2-3-2 組合拳法
16:00	拳法—400 次 重沙袋—左拳擊上體
21:00	單腿半蹲—2 組

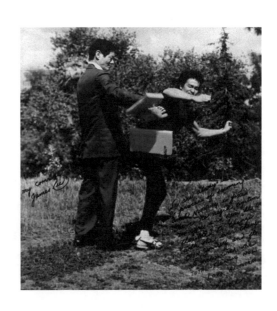

1968 年 2 月 4 日，週日

11:00	腹部 1. 舉腿—8 組 2. 仰臥起坐—6 組 3. 體側屈—6 組 步法—時機／節奏
15:00	拳法—500 次 鈎踢—從遠距離出擊 拳法（補充練習）—350 次

1968 年 2 月 5 日，週一

13:00	拳法—600 次
16:30	輕沙袋訓練
17:00	腹部 1. 舉腿—6 組 2. 體側屈—6 組 3. 仰臥起坐—6 組 拳法（補充練習）—300 次 單腿半蹲—2 組 到《黑帶》雜誌社取書

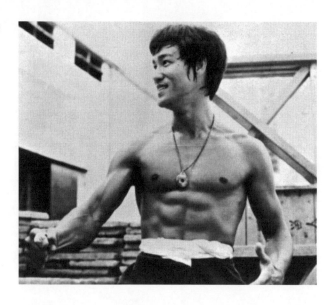

1968 年 2 月 6 日，週二

	拳法—500 次 腹部 1. 仰臥起坐 2. 舉腿 3. 體側屈 （每個訓練 6 組） 拳法（補充練習）—500 次 拳法（補充練習）—500 次 共計（拳法）1,500 次 修車

1968 年 2 月 7 日，週三

12:00	小喬（Little Joe）
14:00	拳法—500 次 拳法（補充練習）—500 次 共計：1,000 次
15:00	腹部 　a. 仰臥起坐—6 組 　b. 舉腿—6 組 　c. 體側屈—6 組

1968 年 2 月 8 日，週四

	拳法—500 次 與盧・皮特（Lou Pitt）交談 黃錦銘來訪

1968 年 2 月 18 日，週日

20:15-21:00	742 號航班 （誤了航班，等候 21:00 航班） 拳法—500 次

1968 年 2 月 19 日，週一

	休息 拳法—500 次 邁克・斯通來電

1968 年 2 月 20 日，週二

	拳法—500 次

1968 年 2 月 21 日，週三

	拳法—800 次 水戶上原、黃錦銘、赫伯（訓煉）

1968 年 2 月 22 日，週四

	拳法—2,000 次 100 次（左手）

1968 年 2 月 23 日，週五

	拳法—1,000 次 200 次（左手）

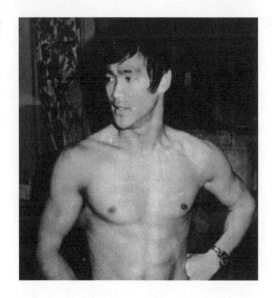

1968 年 2 月 25 日，週日

	拳法—500 次（右手） 200 次（左手） 童子軍造型？ （取消）

1968 年 2 月 26 日，週一

12:00	和阿諾德‧黃共進午餐 拳法—500 次（右手） 拳法—200 次（左手） 邁克‧斯通來電

1968 年 2 月 27 日，週二

15:00-15:45	342 號航班 拳法—500 次（右手） 拳法—200 次（左手）

1968 年 2 月 28 日，週三

	拳法—1,000 次 喬‧劉易斯來電

1968 年 2 月 29 日，週四

9:00	小喬
12:30	與非茨西蒙斯（Fitzsimon）共進午餐 （致電謝華亮——約定下週見面） 拳法—1,000 次 打印卡片

1968 年 3 月 2 日，週六

	史提夫・麥昆（Steve McQueen）來電
14:30-17:00	到史提夫家 拳法—2,000 次 拳法—500 次（左手）

第二十三章

李小龍個人的
日常訓練綱要

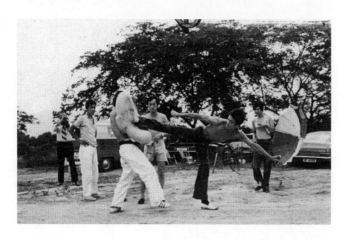

> 運用頭腦，創造屬於自己的新方法改善身體功能並運用於功夫上——一味固守現有的方法和理念，只會劃地為牢。
>
> —— 李小龍

　　李小龍本已相當大的運動量，在他和家人於 1971 年移居香港之後加倍。他抵達香港的時候，體重在 135 至 140 磅之間，而當他完成電影《龍爭虎鬥》的拍攝之後，體重僅 125 磅。有人試圖將這個體重變化，看作是他慢慢走向死亡的證明，但這是沒有事實根據的。事實上，在李小龍減掉 10 至 15 磅體重這兩年間，他一直住在氣候異常濕熱的香港，又不斷增加了他的運動強度——例如，從 1971 年至 1973 年間，他為電影拍攝了幾十場武打鏡頭，同時還會編排拍攝數以百計可能需要的武打鏡頭，以備隨時剪輯選取之用。

　　單就這些打鬥鏡頭和大量備選取鏡，就至少等同於一天完成好幾節今時非常流行的 "karaerobics"、"box-out" 等帶氧格鬥訓練，以及一些心血管和脂肪燃燒運動。此外，李小龍每天都堅持在香港濕熱的天氣下跑步兩英里，風雨不改。同時，他還堅持練習截拳道。1972 年 8 月，他告訴美國記

者亞歷克斯‧本‧布洛克（Alex Ben Block），他每天"大概會花兩個小時"在截拳道訓練上，除此之外，還有一些"特別負重訓練"。這些高強度的練習，無可避免會造成減肥瘦身的效果——如果單就水分的流失來說。事實上，這樣的運動瘦身效果，在從事各種運動的人身上都很常見，儘管沒人特別聲明。正如作家加貝‧默金和馬歇爾‧霍夫曼在 The Sports Medicine Book（《運動醫學》）一書中所說：

> 一個熱天下來，費城投手葛禮聖（Larry Christenson）和足球明星小凱爾‧羅特（Kyle Rote Jr.）會減掉 12 磅；網球選手布奇‧巴克霍爾茲（Butch Buchholz）會減掉 10 磅；足球明星凱文‧墨菲（Calvin Murphy）5 磅及保羅‧西拉斯（Paul Silas）17 磅。1968 年的奧運馬拉松比賽中，羅恩‧道斯（Ron Daws）儘管每兩英里都會喝一次飲料，但也減掉了 9 磅，相當於他體重的百分之六。以上大部分都是由於出汗所致。

比較起來，李小龍的訓練強度如果僅和上述運動員相同，而沒有更大的話，那麼在兩年時間裏減掉的這些體重事實上不算明顯。

你也許會問："這麼高強度的訓練，不會過度了嗎？"事實上，李小龍的學生鮑伯‧布里默（Bob Bremer）早在 1970 年就問過這個問題。李小龍當時回答："我覺得過度訓練總比訓練不夠要好。"重要的是李小龍回答的背景，他所談論的並不是負重訓練本身，因為李小龍清楚它有系統性虛耗的影響，所以建議每隔一天才做這種訓練。在這裏，李小龍對布里默談的是他的武術或技巧訓練，以及心血管功能和柔韌性訓練。就像任何想要精通特定技巧或技藝的運動員，你應該甚至必須每天進行以上所有的訓練。在武術中，有時候一個拳法或一個踢法，必須經過每天成百上千次的反覆練習，才能在神經肌肉中建立記憶路徑，形成規範的技術動力定型，以在實戰中高效及本能地運用這些技巧。與拳擊不同，李小龍的截拳道需要不斷精進的技術，已經遠遠超過四種拳法（即刺拳、後手直拳、上擊拳和鈎拳）。事實上，在他的"*Commentaries on the Martial Way*"《武道釋義》[25]

25　見李小龍圖書館系列圖書第三冊，《截拳道：李小龍武道釋義》(*Jeet June Do: Commentaries on the Martial Way*)(Boston: Charles E. Tuttle, 1997)，70-85 頁。——作者註

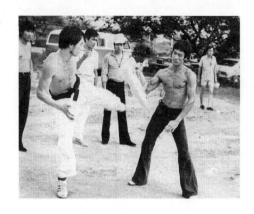

一書中的"截拳道武器庫"標題下，李小龍就羅列了如下 127 種技術[26]：

- 10 種不同的側踢
- 4 種前腳直踢
- 1 種下陰踢
- 2 種向上的踢法
- 1 種撤步直踢
- 11 種鈎踢
- 3 種鈎掃踢
- 5 種旋身後踢
- 5 種腳跟踢（包括直腿和曲腿兩種情況）
- 8 種反身直踢
- 1 種右前手標指
- 右前手打
- 6 種右前手鈎拳
- 5 種左手後手直拳
- 4 種右前手掛錘
- 4 種右手 90 度擺擊
- 2 種上擊拳

26　作為科學的街頭格鬥技，截拳道雖然可以羅列 127 種技術，但必須提醒的是，在同一本書中，李小龍專門
　　列舉的截拳道上、下肢核心踢拳技術，其實只有 7 種，即前手直衝、鈎拳、掛捶、後手直拳，以及前腳脛 /
　　膝踢、側踢和鈎踢。除此之外，包括李小龍在書中列舉的所有擒摔技、地面技和無限制的自衛技巧等，
　　都屬於截拳道其他攻擊武器的選項，或核心技術的演化應用範疇。李小龍原本截拳道技術體系最集中的特
　　徵，不是繁多的技術，而是七個字 —— 精簡、直接、非傳統。—— 譯者註

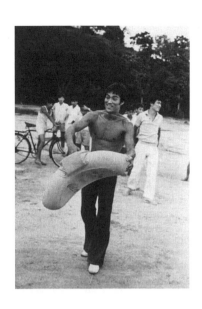

- 3 種軸擊
- 13 種肘擊
- 4 種膝
- 4 種頭撞
- 2 種鈎臂投摔（一種鈎臂，一種不鈎臂）
- 2 種左鈎掃（右手在前或左手在前姿勢）
- 2 種右鈎掃（右手在前或左手在前姿勢）
- 2 種後踢摔（右手在前或左手在前姿勢）
- 2 種單腿抱摔（站立或倒地姿勢）
- 1 種雙腿抱摔（翻轉對手運用雙腿關節鎖或脊柱關節鎖）
- 2 種外側腋下鎖（右手在前或左手在前姿勢）
- 2 種腕鎖（一種十字腕鎖，一種擠肘腕鎖）
- 1 種臥倒交叉手臂鎖（在鈎拳之後）
- 1 種反向折腕鎖（雙臂鎖）
- 3 種絞殺窒息技術
- 1 種抓扯頭髮的方法（近身控制對手）
- 1 種近戰中蹬踏對方的方法（近身傷害對方）
- 1 種擰掐皮肉的方法（傷害對方）
- 1 種揪扯耳朵的方法（控制對手）
- 1 種抓下陰的方法

這些技術展示了李小龍1970年間的研究和實踐，在這之後，其中不少技術慢慢被拋棄，有些則保留下來，在李小龍人生接下來的三年，還有更多技術不斷被檢驗。現在可以想像一下，如果你不加強訓練的話，如何能夠將以上所有技術都練得嫻熟。

我們看到，李小龍花了大量時間研究和試驗全新的訓練方案、理論、系統和方法。李小龍訓練理論的基石便是不斷實踐，同時拒絕被任何具體的訓練模式限制。李小龍認為如果千篇一律地用某種模式來處理問題，那無論是真正的學習、成長和發展的潛能，都會被削弱。因此，李小龍一生中採用並實踐了諸多不同的訓練方法。幸好，在他武術生涯的各個階段，李小龍將那些訓練方案記錄下來。如果我們像李小龍一樣，通過仔細觀察和利用各種不同取向或路標，以引導我們達到自我進步和身體覺醒，那麼，就能幫助我們發展許多方面的優勢，不斷提升力量、協調性、敏捷性、速度以及整體健康。以下內容為李小龍通過自我發現，制定了適合他的所有訓練計劃——既包括武術專項訓練，也包括各種補充訓練。

基礎和柔韌性練習

運動基礎

1. 根據不同的需要
2. 以柔韌性和敏捷性為本
3. 不要人為割裂！
4. 跑步
5. 擊影練習

柔韌性練習日程 1

1. 高踢和後部伸展
2. 側面舉腿
3. 體前屈
4. 接觸手肘
5. 轉腰
6. 交替椅上劈叉
7. 腿部伸展（正面、側面）

8. 坐姿屈體

9. 跨步伸展

柔韌性練習日程 2

1. 腿部伸展（正面、側面）

2. 體前屈

3. 體後屈（羅馬凳）

4. 腹股溝伸展

協調性和精確性練習日程

高低沙袋訓練日程

1. 右手刺拳

2. 左手後手直拳

3. 右鈎拳

4. 左手過肩拳

5. 組合

6. 平台速度沙袋 —— 逐步停止

手靶訓練日程

1. 前手直衝拳（從起始位置出擊）

2. 右刺拳

3. 左手後手直拳

4. 右上擊拳

5. 左手後手直拳

6. 中位右手鈎拳 (攻擊身體)

7. 左手後手直拳

8. 右手後手直拳

9. 轉換

10. 低位左手後手直拳

11. 高位左手鈎拳

12. 中位右手鈎拳 (攻擊身體)

13. 高位右手鈎拳

14. 左手過肩後手直拳

耐力 / 敏捷性訓練日程

耐力 / 敏捷性訓練

1. 交替劈叉—3 組，每組 20 次

2. 深蹲跳—3 組，每組 10 次

3. 3 組，每組 1 分鐘

敏捷性 / 耐力

1. 深蹲跳

2. 交替劈叉

(一) STOMACH EXERCISES 一九六五年十月十五日

1) Waist Twist ———— 4 SETS OF 70
2) Sit up Twist ———— 4 SETS OF 20
3) LEG RAISES ———— 4 SETS OF 20
4) LEANING TWIST ———— 4 SETS OF 50
5) FROG KICK ———— 4 SETS OF

(二) FOREARM EXERCISES

1) UNDERHAND WRIST CURL ——— 4 SETS OF 17
2) OVERHAND WRIST CURL ——— 4 SETS OF 12
3) LEVERAGE BAR CURL (A) ——— 4 SETS OF 15
4) " " " (B) ——— " " " "
5) REVERSE CURL ——— " " " 6
6) WRIST ROLLAR ——— 4 COMPLETE WINDINGS
7) LEVERAGE BAR TWIST ——— 3 SETS OF 10

(三) PUNCHING EXERCISES

1) STRAIGHT PUNCH WITH WEIGHT — 3 SETS OF
2) Glove straight punching — 2 SETS OF
3) ENTERING " " — " " "
4) Glove ellowing — " " "
5) Glove hooking — 3 SETS OF

(四) STAMINA/AGILITY TRAINING

1) Alternate splits — 3 SETS OF 4 20
2) Jumping squat — 3 SETS OF 3 10
3) Skip Rope — 3 SETS OF MIN

(五) GRIP TRAINING
EVERY CHANCE — DAILY

3. 跳繩和步法練習

4. 拳和踢的組合 (技術、速度和力量)

5. 腹部

　a. 曲腿仰臥起坐

　b. 舉腿

　c. 側轉

　d. 蛙式舉腿

　e. 靜力擠壓

耐力練習

1. 跑步
2. 擊影練習
3. 騎健身自行車

柔軟體操日常程序

晨練

1. 直撐腿伸展
2. 仰臥起坐
3. 側伸展
4. 舉腿
5. 體側屈
6. 跨欄式伸展
7. 升旗
8. 坐姿伸展
9. 轉體
10. 膕繩肌伸展
11. 體後屈

基本健身日常程序

1. 交替劈叉
2. 掌上壓
3. 原地跑步
4. 肩部繞環
5. 高踢
6. 深屈膝運動
7. 側踢舉腿
8. 仰臥起坐（加身體擰轉）
9. 轉腰

10. 舉腿

11. 體前屈

一般健身

1. 腰和腹部 —— 仰臥起坐、舉腿、轉腰

2. 耐力（加敏捷性） —— 跑步、單腿跳、跳繩

3. 握力和前臂訓練 —— 握力器、反握彎舉、沉手捲腕、過肩捲腕

序列 1

1. 基本健身

2. 踢法

3. 拳法

4. 套路

5. 靜力鍛煉

6. 耐力

7. 握力和前臂

健身訓練

1. 交替劈叉（敏捷性、腿、耐力）

2. 轉腰（腹外斜肌）

3. 原地跑步（敏捷性、耐力、腿）

4. 肩部繞環（柔韌性）

5. 高踢（柔韌性）

6. 側踢舉腿（柔韌性）

7. 腿部伸展（正面／側面）—轉腰

8. 仰臥起坐（腹直肌—高位）

9. 舉腿（腹直肌—低位）

振藩國術館（Jun Fan Gung Fu Institute）健身訓練大綱

1. 交替劈叉

2. 轉腰（每邊 3 次）

3. 原地跑步

4. 肩部繞環

5. 高踢（膝關節挺直鎖定）

6. 側踢舉腿

7. 屈膝式仰臥起坐

8. 轉腰（每邊 1 次）

9. 舉腿

10. 體前屈（前、左、前、後各 3 次）

唐人街武館熱身訓練程序 1

（每組搭配的兩個練習要輪流進行，直到每組的兩個練習都重複兩次為止）

1. 交替劈叉和繞肩—2 組

2. 原地跑步和轉腰—2 組

3. 屈膝式仰臥起坐和肩部繞環（單側／雙側）—2 組

4. 四拍舉腿和吐納功—2 組

5. 交替觸摸式舉腿和吐納功—2 組

6. 高位直踢和側踢舉腿—2 組

7. 深蹲跳（或屈體跳）和吐納功—2 組

唐人街武館熱身訓練程序 2

1. 交替劈叉—2 組

2. 繞肩—2 組

3. 原地跑步—2 組

4. 轉腰—2 組

5. 高位直踢—2 組

6. 肩部繞環—2 組（單側 / 雙側）

7. 側舉腿—2 組

8. 吐納功—2 組

9. 交替屈體—2 組

10. 吐納功—2 組

11. 四拍舉腿—2 組

12. 吐納功—2 組

13. 屈膝式仰臥起坐—2 組

14. 吐納功—2 組

15. 屈體跳—2 組

16. 伸展練習—2 組

振藩柔軟體操訓練程序

1. 腹部

 a. 仰臥起坐（手置前；手置於頭後；手臂懸空）

 b. 千斤頂

 c. 完全舉腿

2. 掌上壓

 a. 手臂打開 (拍手 1、2)

3. 四分之一式半蹲

 a. 半蹲

4. 立蹲掌上壓 (Burpee)

 a. 兩步完成

 b. 四步完成 (包括站立起來)

 c. 四步完成，加上跳躍和躺臥

5. 背部

 a. 背部提升 (單腿、手腳輪流 [側面、高舉過頭]) 擺動

6. 雙腿跳和延伸

 a. 原地跳

 b. 直膝屈體跳

 c. 分腿式直膝屈體跳

7. 身體側躺練習

 a. 屈膝

 b. 雙腿固定

 c. 單交叉

 d. 雙交叉

8. 踢 (所有方向)

 a. 前面

 b. 側面

 c. 後面

 d. 腹股溝伸展

 i. 屈膝式

 ii. 雙腿固定式

 e. 提膝

 f. 受控的 (慢動作)

 i. 膝關節水平踢

ii. 實際的慢踢

9. 柔韌性伸展

a. 腿

10. 台階運動

基本健身練習

A. 基本健身練習

1. 交替劈叉

2. 原地跑步

3. 深蹲跳

4. 掌上壓

日常的訓練時機

1. 上樓梯

2. 單腿站立（在穿鞋的時候）

3. 散步

4. 寧靜時的意識訓練

B. 腰部

1. 轉腰

a. 固定的

2. 體側屈

3. 向前和向後

C. 腹部

1. 仰臥起坐

2. 舉腿

D. 肩部

1. 繞肩

2. 上下繞環

E. 腿部

1. 轉膝

2. 高踢

預備練習

1. 交替劈叉

2. 肩部繞環

1. 仰臥起坐

2. 呼吸消脂

1. 原地跑步

2. 轉腰

1. 高踢

2. 舉腿

1. 深蹲跳

2. 肩部繞環

健身鍛煉

1. 腹部

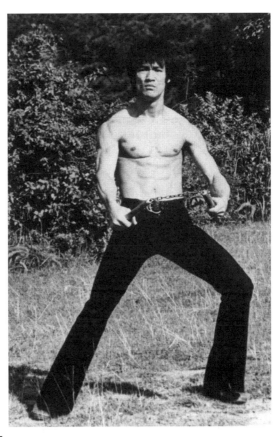

a. 仰臥起坐

b. 舉腿

c. 轉腰

2. 肩部

 a. 繞肩

 b. 擺動

3. 腿部

 a. 高踢（柔韌性）

 b. 擺腿

4. 敏捷性（常規）

 a. 交替劈叉

 b. 原地跑步

 c. 深蹲跳

 d. 掌上壓

勁力 / 速度訓練日常程序

a. 拳法 靶練習—重沙袋、輕沙包、紙靶（和練習標指的面具）

b. 靜力鍛煉—向外施壓

c. 負重訓練

1. 深蹲

2. 仰臥推舉

靜力鍛煉的日常程序

靜力訓練的八項基本訓練

1. 鎖定位置上舉

2. 起始位置上舉

3. 腳尖上舉

4. 上拉

5. 深蹲（馬步）上舉

6. 聳肩

7. 硬拉

8. 半蹲上舉

Tensolator (Bullworker) 訓練日常程序

胸部

 a. 壓迫

 b. 扭轉

手臂

 a. 弓箭式

 b. 直壓

 c. 肱二頭肌練習—站式、跪式

 d. 前臂

肩膀

 a. 頭後壓肩

 b. 頭頂壓肩

 c. 門角壓肩

腹部

 a. 坐式下壓

 b. 跪式壓

 c. 斜壓

後背

 a. 跪式下拉

 b. 大腿垂直下壓

 c. 體後壓

 d. 傾前壓

 e. 硬拉

腿部

 a. 腿固定式外伸展

 b. 膝關節向外伸展

 c. 坐姿腓腸肌下壓

 d. 膝關節向內擠壓

Training schedule (handwritten)

1) Stomach and waist — (everyday)
 a) sit-up. d) flag
 b) side bend e) twist
 c) leg raise f) back bend.

2) Flexibility (every day)
 a) front stretch d) sit stretch
 b) side stretch e) sliding stretch
 c) hurdle stretch f) front belly stretch - A
 g) side belly stretch

3) Weight Training (TUES. THURS. SAT.)
 a) clean and press - 2 set of 8 d) bench press - 2 set of 8
 b) squat - 2 set of 12 e) good morning - 2 set of 8
 c) pull over - 2 set of 8 f) Curl — 2 set of 8

1) clean & press — 4 set of 6 5) Curl — 4 sets of 6
2) squat — 4 set of 6
3) good morning — 4 set of 6
4) Bench press — " " 5 SECRET

4) KICKING :- (TUES. THURS. SAT.)
 1) side kick — right & left
 2) hook kick — " "
 3) spin kick — " "
 4) rear front thrust . " "
 5) Heel kick " "

5) PUNCH (M. W. FRI).
 1) jab — speed bag. foam pad. top-bottom bag
 2) cross — foam pad. heavy bag. top and bottom
 3) hook — heavy bag. foam pad.
 4) over hand cross — (foam pad, heavy bag)
 5) combinations — (heavy bag) top & bottom speed
 6) platform speed bag workout —
 7) top and bottom bag.

5) Endurance — (走 ?)
 1) running - (M. W. FRI).
 2) cycling (TUES. THUR. SAT.)
 3) rope skipping (TUES. THUR)
 SECRET

e. 腳背上抬

循環練習

負重訓練 / 肌肉訓練日常程序

一般負重訓練日常程序

1. 挺舉

2. 深蹲

3. 彎舉

負重訓練

a. 腿部

- 深蹲

- 提踵

b. 握力

- 前臂

- 握力器

c. 綜合性勁力

- 深蹲

- 硬拉

- 仰臥推舉

振藩負重訓練日常程序

A. 腿部

1. 深蹲

2. 提踵

B. 握力

1. 前臂

2. 握力器

　　1. 小腿

　　2. 擠壓

　　3. 靜力鍛煉

李小龍重沙袋拳法訓練日程之一 [27]

訓練內容	技術
1	單一刺拳或刺拳連擊
2	右刺拳（低位）到右鈎拳或右刺拳
3	右刺拳（內門）到右鈎拳（外門）
4-a	右刺拳到右掛錘
4-b	右刺拳（外門）、右刺拳（內門）到左鈎拳（低位）
5-a	右刺拳（高位）到右刺拳或鈎拳
5-b	右刺拳（高位）到右刺拳（低位）到右鈎拳（外門）
6	右刺拳（高位）到左後手直拳（高位）或左鈎拳
7	右刺拳（高位）到左後手直拳（低位）
8	右刺拳（低位）到右鈎拳（高位）到左後手直拳（高位）
9	右刺拳（高外門）到左後手直拳／鈎拳（高內門）到右鈎拳（低位）
10	右刺拳（高位）到左後手直拳（高位）到右鈎拳（高位）
11	右刺拳（高位）到左後手直拳（低位）到右鈎拳（高位）
12	右刺拳（高位）到左後手直拳（低位）到左鈎拳
13	左後手直拳（低位）到右刺拳（低位）到左鈎拳（高位）
14	右刺拳（低位）到右鈎拳／刺拳（高位）到左後手直拳／鈎拳（低位）
15	右刺拳（低位）到左後手直拳（高位）到右鈎拳（高位）到左鈎拳（低位）
16	右刺拳（高位）到左後手直拳／鈎拳（高位）到右鈎拳（高位）到左後手直拳／鈎拳（高位）到右鈎拳（低位）
17	右刺拳（高／內門）到右刺拳（高位／正中心）到右鈎拳（高／外門）到左後手直拳／鈎拳（低位）
18	右刺拳（低位）到右鈎拳（高位）到左後手直拳（低位）到右鈎拳（高位）
19	右刺拳（高位）到右鈎拳（高位）到左後手直拳（高位）到右鈎拳（低位）
20	右刺拳（高位）到右刺拳（中位）到右鈎拳（高位）到左後手直拳／鈎拳（低內門）
21	右刺拳（低位）到右鈎拳（高位）到右刺拳（低位）到左後手直拳／鈎拳（高位）
22	直衝
23	左手佯攻（不擊中）然後用右手出擊（高位和低位）
24	左手佯攻（低位）到左鈎拳（高位）
25	右刺拳（正中心）到左後手直拳／鈎拳（高／內門）到右鈎拳（高位）
26	右刺拳（正中心）到右鈎拳（高／外門）到左鈎拳（高／內門）

27 每一個訓練花費 1 至 2 分鐘。夜間訓練只要進行 1 至 2 個訓練即可（訓練手的日子）。我經常在進行一個內容訓練的應練習第 1 個訓練內容附加 1 至 2 個其他訓練內容。 —— 作者註

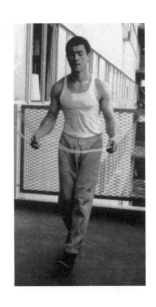

1. 重沙袋—右手長拳、左手長拳、左／右拳擊（鉤拳）

2. 紙靶—右手長拳、左手長拳、左／右拳擊（直拳）

3. 踢法練習

 a. 分組 1—SI/SI/BA

 b. 個人的踢法練習—下陰／膝／脛

 c. 雙人踢法對練

勁力訓練（補充訓練）

1. 靜力鍛煉

 • 向上向前的勁力

 • 側踢和直踢

2. 負重踢擊

綜合性的勁力訓練程序

 a. 深蹲

 b. 硬拉

 c. 仰臥推舉

序列訓練的日常程序（整體健身）

序列 1a（週一、週三、週五）

1. 跳繩

2. 體前屈

3. 貓式伸展

4. 開合跳

5. 深蹲

6. 高踢

序列 1b（週一、週三、週五）

前臂 / 腰部

1. 轉腰

2. 手掌向上捲腕

3. 羅馬凳

4. 拉膝

5. 體側屈

6. 手掌向下捲腕

序列 2a（週二、週四、週六）

1. 腹股溝伸展

2. 側舉腿

3. 深蹲跳

4. 肩部繞環

5. 交替劈叉

6. 腿部伸展—AB

序列 2b（週二、週四、週六）

1. 舉腿

2. 反轉

3. 仰臥起坐扭轉

4. 槓桿式扭轉

5. 交替舉腿

6. 捲腕

整體（綜合）發展

1. 手臂

 a. 挺舉

　　b. 捲曲

2. 肩部

　　a. 頸後壓

　　b. 垂直划船

3. 腿部

　　a. 深蹲

4. 背部

　　a. 划船

5. 胸部

　　a. 仰臥推舉

　　b. 上提

腹部訓練日常程序

腹部訓練

1. 轉腰—4 組，每組 70 次

2. 仰臥起坐扭轉—4 組，每組 20 次

3. 舉腿—4 組，每組 20 次

4. 傾斜轉腰—4 組，每組 50 次

5. 蛙式舉腿—4 組，每組盡可能多次

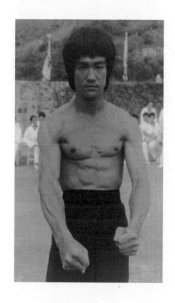

腹部 / 腰部練習 (2 組)

1. 羅馬凳仰臥起坐

2. 舉腿

3. 側壓

跑步

前臂 / 握力訓練日常程序

前臂訓練

1. 手掌在下捲腕—4 組，每組 17 次

2. 手掌在上捲腕—4 組，每組 12 次

3. 槓桿棒轉腕（A）—4 組，每組 15 次

4. 槓桿棒轉腕（B）—4 組，每組 15 次

5. 反轉—4 組，每組 6 次

6. 捲腕—4 組完整纏繞

7. 槓桿式扭轉—3 組，每組 10 次

握力訓練

1. 把握每個機會—每天

1. 握力器—5 組，每組 5 次

2. 彈簧握—5 組，每組 5 次

3. 爪形握—5 組，每組 5 次

手指舉

1. 所有五隻手指（左手和右手）

腕部訓練

1. 旋轉槓鈴—5 組，每組 5 次

2. 槓桿棒—3 組，每組 10 次

3. 延長的槓桿棒—3 組，每組 5 次

前臂訓練

1. 手掌向上捲曲

2. 反轉

1. 反轉—3 組，每組 10 次

2. 手掌向上轉腕—3 組，每組 12 次

3. 手掌向下轉腕—3 組，每組 12 次

4. 捲腕器—上下纏繞 1 次

（註：可隨身攜帶海綿握力器，每天盡可能多做）

1. 反轉—3 組，每組 10 次

2. 屈肌轉腕（B 或 D）—3 組，每組 10 次

3. 伸肌轉腕（B 或 D）—3 組，每組 10 次

4. 捲腕器—盡你所能

（註：B 為槓鈴，D 為啞鈴）

綜合性的前臂訓練

手指—手指舉

握力— 捏握、爪握、握力器

前臂—手掌向上、手掌向下、反轉

腕—槓桿棒、旋轉槓鈴

李小龍個人訓練計劃

1. 拳擊

　　a. 空拳—3 組，每組 50 次

　　b. 沙碟—3 組，每組 50 次

 c. 吊包—3 組，每組 50 次

2. 踢腿

 a. 壓腿

1. 正壓—3 組，每組 12 次

2. 側壓—3 組，每組 12 次

 a. 直踢—3 組，每組 12 次

 b. 側踢—3 組，每組 12 次

 c. 踢 套路—每次 3 組

3. 木人樁

 a. 一百零八樁手

 b. 單式練法

 c. 入樁法

4. 拳術練習—小念頭、手法、詠春拳

5. 單式對練

6. 黐手訓練

7. 無限制自由搏擊

步法訓練（自由發揮 1—擊影練習）

包括所有步法

1. 前滑步

2. 後滑步

3. 前拖步

4. 後拖步

5. 前推步

6. 後推步

7. 上步（Step through）

8. 撤步（Step back）

9. 右環繞步

10. 左環繞步

11. 右側環步

12. 左側環步

13. 交換步

14. 踵趾搖擺步（Heel and toe sway）

15. 鐘擺步

16. 踏前（Lead step）（三種方法）

17. 三角式步法（Triangle pattern）（兩種方法）

18. 搖擺步（Rocker shuffle）

踢法練習

熱身

 a. 滑輪側面伸展

 b. 滑輪正面伸展

1. 熱身

 a. 排出汗水

 b. 膝關節

2. 鞭抽

3. 側身鞭抽

踢法訓練

1. 側踢—右腳（踢靶）

2. 側踢—左腳（踢靶）

3. 鈎踢—右腳（踢靶）

4. 鈎踢—左腳（踢靶）

5. 旋踢—重沙袋

6. 腳後跟踢—踢靶

7. 後腳前踹—踢擺動重沙袋或腳靶

自由發揮2

包含：

直踢

鈎踢

側踢

後踢

旋踢

跨踢

踢法發出自：

1. 擺椿

2. 拖步

3. 滑步

4. 鐘擺步

5. 上步和撤步

側踢

1. 低位—左 / 右

2. 高位—左 / 右

直踢

1. 低位—左 / 右

2. 中位—左 / 右

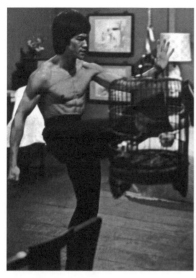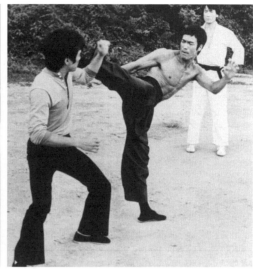

鈎踢（從右預備式出擊）

1. 高位—左 / 右
2. 中位—左 / 右

1. 直踢 / 側踢
2. 直踢 / 後踢
3. 低位側踢 / 高位側踢
4. 右—左
5. 左—右

1. 右直踢（右腳和左腳）
 a. 開始
 b. 中間
 c. 結束

懸掛式木板墊靶（捲槁墊靶）的踢法練習

1. 鈎踢
 a. 低位
 b. 中位
 c. 高位

2. 側踢

 a. 低位

 b. 中位

 c. 高位

3. 旋踢

4. 反身踢

5. 前踢

左交叉蹬踢

1. 直踢脛骨

2. 截踢脛骨

3. 側踢脛骨

1. 下陰踢（快速收回）

2. 側踹踢（快速收回）

練習回旋踢以增加踢擊角度和適應性

組合踢

1. 單腿踢法組合

2. 雙腿踢法組合

懸掛木板墊靶的拳法練習

1. 刺

 a. 拳法

 b. 標指

2. 鈎拳

3. 後手直拳

4. 上鈎拳

5. 掌擊

6. 肘擊

拳法練習

1. 直拳

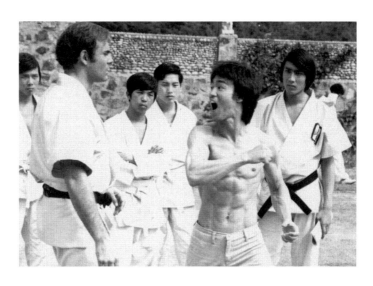

　　a. 長的

　　b. 標準的

2. 掛捶

3. 標指

可使用細繩和拳套（或紙靶—有聲音效果）

前手拳（組合）練習

1. 1-2 連擊

2. 1-2 連擊和鈎拳

3. 右拳擊上體—右拳擊下巴—左拳擊下巴

4. 前手刺拳—鈎拳—後手直拳

5. 高位直拳 / 低位直拳

拳法訓練

1. 負重直拳—3 組

2. 拳套直拳—2 組

3. 邁步直拳—2 組

4. 拳套肘擊—2 組

5. 拳套鈎擊—3 組

拳法勁力訓練（負重 10 磅啞鈴）

1. 刺拳

2. 後手直拳

3. 鈎拳

4. 左後手直拳

右前手直拳

 a. 高位和低位

 b. 長拳和短拳

左手直拳

 a. 高位和低位

 b. 長拳和短拳

1. 牆靶

2. 重沙袋

手法訓練

A.

1. 標指

2. 封手打

3. 拍手加爆炸性直衝

4. 內門拍手然後攻擊對手右側

5. 擸手

B.

1. 拍手

2. 擸手

3. 掛捶

4. 直拳到掛捶（左和右）

5. 拍手到掛捶

6. 雙擸手

7. 攻擊低位到掛捶

8. 攻擊低位到掛捶到踢擊

9. 內門攻擊

10. 內門爆炸性直衝

11. 低位攻擊到掛捶

Classical Techniques

1) Park Sao
2) Larp Sao
3) Kwa Chu
4) Choap Chu Kwa Chu
5) Park Sao Kwa Chu
6) Double Larp Sao
 a). & b).
7) Choap Chu Kwa Chu
 Larp Sao Kwa Chu

8) Gut Sao
9) Park Sao Gut Sa
10) Choap Chu Kwa Chu Juk Tek
11) Inside gate T'an Da
12) T'an Da low Kwa Chu
13) Choap Kwa Larp Sao
14).

自衛術 1

a. 抓衣領 (左手和右手)

b. 抓衣領 (左或右推)

c. 猛烈推撞

d. 背後出擊

自衛術 2

1. 抓衣領 (左手或右手)

(推—左手或右手)

2. 猛烈推撞 (雙手—或者被猛烈推撞之後—踢擊)

3. 右手直拳

　　a. 右手揮擊

　　b. 右手上擊拳

　　c. 右手弧形扭轉

4. 左手刺拳

　　a. 左手鉤拳

　　b. 左手上擊拳

　　c. 左手揮擊

　　d. 左手弧形扭轉

自衛意識

1. 截打—踢擊和標指

2. 轉移加攻擊

1. 截打或截踢

2. 通用的打擊和／或踢擊

3. 四門反擊

4. 腳障踢

經典手法

1. 拍手

2. 攔手

3. 掛捶

4. 低位出擊到掛捶（左和右）

5. 拍手到掛捶

6. 雙攔手和掛捶

7. 低位拳擊到掛捶、攔手到掛捶

8. 窒手（拉下對方防守手臂然後打擊）

9. 低位打到掛捶到踢擊

10. 內門攻擊

11. 內門攻擊到低位掛捶

12. 內門踢擊到爆炸性直衝

1. 預備式

2. 右手拳法

 a. 從預備式出擊

 b. 放鬆狀態出擊

 c. 學習無規則的節奏

3. 從預備式出擊的左手拳法

 a. 直擊

 b. 收下巴及擺脫

 c. 為防禦及戰術的迅速收回

 d. 不要遲疑，快速

4. 靈活運用踢法（快速恢復預備式，移動中出擊）

5. 鈎拳

 a. 短小和緊湊

 b. 放鬆和軸轉

 c. 保持相應護手

附加技術

 a. 高 / 低（左和右）

 b. 1-2 連擊

組合技術

1. 脛踢配合拍手和直拳

2. 標指到低位下陰踢到直拳

3. 後腳踢和標指

4. 佯踢到標指到爆炸性直衝

私人課程

1. 脛 / 膝截踢

2. 通用的右手打擊技術（貼身距離）

3. 擺脫、突然改變高度，及反擊之後快速收回

4. 後踢

1. 僵硬和柔軟

2. 判斷並選擇

3. 共同特性

4. 套路？

5. 風格

專項技術訓練

1. 一般技術

 a. 標指截擊

 b. 脛踢截擊

 c. 四門

2. 傳統技術

3. 自衛術

李小龍的訓練進度表

日	時間	內容
週一	10:45-12:00	前臂
	17:00-18:00	腹部
週二	10:45-12:00	拳法練習
	13:30-14:30	耐力和敏捷性
	17:00-18:00	腹部
週三	10:45-12:00	前臂
	13:30-14:30	耐力和敏捷性
	17:00-18:00	腹部
週四	10:45-12:00	拳法
	17:00-18:00	腹部
週五	10:45-12:00	前臂
	17:00-18:00	腹部
週六	10:45-12:00	拳法
	12:00-14:30	耐力和敏捷性
	17:00-18:00	腹部
週日	10:45-12:00	休息
	17:00-18:00	休息

日常訓練

日間

A. 伸展和腿部拉伸

B. 握力

1. 握力器—5 組，每組 5 次

2. 擠壓握—5 組，每組 6 次

3. 爪握—5 組，每組盡可能多做幾次

4. 手指舉—全部

C. 騎健身自行車—10 英里

D. 台階練習—3 組

E. 閱讀

F. 精神訓練—角色想像。設計所有情境！

G. 固定手柄練習

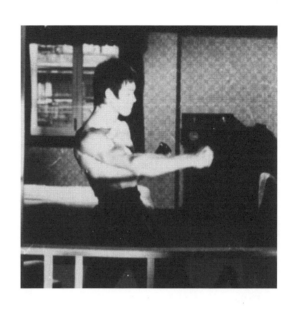

晚間

1. 手掌向上捲腕

2. 手掌向下捲腕

3. 纏繞

4. 反握彎舉

5. 四分之一半蹲—5 組，每組 5 次

6. 提踵—5 組，每組 5 次 (或 3 組，每組 8 次)

拳

1. 鈎拳

2. 左後手直拳

3. 標指

耐力

1. 慢跑

柔韌性 / 敏捷性練習：腳

1. 踢

2. 旋踢

技術

1. 黐手

2. 搭檔訓練

手
對打實戰
腹部

週一	週二	週三	週四	週五	週六	週日
9-9:30 （練習）	9-9:30 （練習）	9-9:30 （練習）	9-9:30 （練習）	9-9:30 （練習）	9-9:30 （練習）	9-9:30 （練習）
9:30-10 （跑步）	9:30-10 （跑步）	9:30-10 （跑步）	9:30-10 （跑步）	9:30-10 （跑步）	9:30-10 （跑步）	9:30-10 （跑步）
10-11:30—早餐 11:30—手部功力訓練—拳、手指和黐手 12:30—午餐						
16-17:30 （手和肘） 或 20-21:30	16-17:30 （腳和膝） 或 20-21:30	16-17:30 （手和肘） 或 20-21:30	16-17:30 （腳和膝） 或 20-21:30	16-17:30 （手和肘） 或 20-21:3	16-17:30 （腳和膝） 或 20-21:3	16-17:30 （手和肘） 或 20-21:30

動物屬性

1. 老虎—貓式伸展、伸展、曲身爬行、頸部回轉盯視、手部伸展

2. 猿猴—跳躍、靈活閃避

3. 鶴—空中動作、單腿動作

4. 熊—靜力訓練

對打實戰練習

1. 黐手式

2. 自由式

功夫實踐

1. 拳法—直拳、鉤拳、後手直拳、掛捶

2. 踢法—側踢、直踢、鉤踢、組合

3. 套路—三種套路

綜合訓練：李小龍的訓練方法

1. 腹部和腰部（每天）

　　a. 仰臥起坐

　　b. 體側屈

　　c. 舉腿

　　d. 升旗

　　e. 轉腰

　　f. 體後屈

2. 柔韌性訓練（每天）

　　a. 正面伸展

　　b. 側面伸展

　　c. 跨欄式伸展

　　d. 坐式伸展

　　e. 滑動式伸展

　　f. 滑輪式正面伸展

　　g. 滑輪式側面伸展

3. 負重訓練（週二、週四、週六）

　　a. 挺舉—2 組，每組 8 次

　　b. 深蹲—2 組，每組 12 次

　　c. 上提—2 組，每組 8 次

　　d. 仰臥推舉—2 組，每組 6 次

　　e. 體前屈—2 組，每組 8 次

　　f. 彎舉—2 組，每組 8 次

或

　　a. 挺舉—4 組，每組 6 次

　　b. 深蹲—4 組，每組 6 次

　　c. 體前屈—4 組，每組 6 次

　　d. 仰臥推舉—4 組，每組 5 次

 e. 彎舉—4 組，每組 6 次

4. 踢法訓練（週二、週四、週六）

 a. 側踢—右和左

 b. 鈎踢—右和左

 c. 旋踢—右和左

 d. 後腳前踹—右和左

 e. 腳跟踢—右和左

5. 拳法訓練（週一、週三、週五）

 a. 刺拳—速度沙袋、泡沫塑料靶、高低沙袋

 b. 後手直拳—泡沫塑料靶、重沙袋、高低沙袋

 c. 鈎拳—重沙袋、泡沫塑料靶、高低沙袋

 d. 抬手過肩後手直拳—泡沫塑料靶、重沙袋

 e. 組合—重沙袋、高低沙袋、速度沙袋

 f. 平台式速度沙袋

 g. 高低沙袋

6. 耐力練習（固定式健身自行車）

 a. 跑步（週一、週三、週五）

 b. 騎健身自行車（週二、週四、週六）

 c. 跳繩（週二、週四、週六）

李小龍健身日常程序明細

週一至週六（腹部和柔韌性練習）

1. 仰臥伸腿

2. 仰臥起坐

3. 側臥伸腿

4. 舉腿

5. 體側屈

6. 跨欄式伸展

7. 升旗

8. 坐姿伸展

9. 扭腰

10. 劈叉伸展

11. 體後屈

12. 高踢

週一、週三、週五（手部技術）

豆袋

1. 右刺拳

2. 右刺拳—發泡塑料靶

3. 左後手直拳

4. 右鈎拳

　　a. 緊湊

　　b. 放鬆

　　c. 向上

5. 抬手過肩左拳

6. 組合

高低速度沙袋

1. 右刺拳

2. 左手後手直拳

3. 右鈎拳

4. 抬手過肩左拳

5. 組合

6. 平台式速度沙袋—逐漸減速

週二、週四、週六（腿部技術）

1. 右側滑輪伸展

2. 右側踢

3. 右側滑輪伸展

4. 左側踢

5. 左側滑輪伸展

6. 右前腳鉤踢

7. 左反身鉤踢

8. 右腳後跟踢

9. 左旋身後踢

10. 左反身前踢

週二、週四、週六（負重訓練）

1. 挺舉

2. 深蹲

3. 仰臥推舉

4. 彎舉

5. 體前屈

李小龍的個人訓練進度表

日	內容	時間
週一	腹部和柔韌性 跑步 手	7:00-9:00 14:00 17:30-18:30 及 20:00-21:00
週二	腹部和柔韌性 負重 腿	7:00-9:00 10:00-12:00 17:30-18:30 及 20:00-21:00
週三	腹部和柔韌性 跑步 手	7:00-9:00 12:00 17:30-18:30 及 20:00-21:00
週四	腹部和柔韌性 負重 腿	7:00-9:00 11:00-12:00 17:30-18:30 及 20:00-21:00
週五	腹部和柔韌性 跑步 手	7:00-9:00 12:00 17:30-18:30 及 20:00-21:00
週六	腹部和柔韌性 負重 腿	7:00-9:00 11:00-12:00 17:30-18:30 及 20:00-21:00

把握每個訓練機會

1. 無論去哪兒，盡量走路 —— 或者在離目的地有一段距離的地方泊車。

2. 盡量少乘電梯，多爬樓梯。

3. 無論是站着，坐着還是躺着的時候，隨機想像某個對手正在對你發動攻擊，而你採取各種針對性的技術進行反擊（精簡的動作最好），以此培養寧靜的警覺性。

4. 穿衣服或鞋的時候，嘗試單腿站立以練習平衡 —— 其實在任何時候，只要你想，都可以進行單腿平衡練習。

我每天都堅持這樣做。我每週一、週三和週五練習手部技術 —— 週二、週四和週六則練習腿部技術。

第二十四章

李小龍為其學生制定的
訓練日程

很多年來，人們常常誤解，認為李小龍曾經為他每一個學生，都制定了度身訂做的訓練方案。但事實上，這樣做不僅非常耗時（對於日程繁忙的李小龍來說，基本上不可能），同時也沒有必要。根據李小龍對人體生理學的研究表明，我們共有同樣的生理構造，因此，我們對任何相同訓練產生的生理效應，其實都相似。

李小龍的私人武學筆記也可以澄清此種誤解。有時候，他會一次過列出三位或者更多位弟子的姓名，然後在同一頁，給這些弟子們寫下完全相同的訓練計劃，以指導他們進行勁力、速度、柔韌性、健身以及強化前臂力量等訓練。為甚麼？因為他認為任何人要對對手強勁一擊作出最快的反應，都必須擁有更強壯的前臂、更好的柔韌性、更快的速度和更強勁的力量等，這些放之四海皆準——同樣也適用於自己以及他的弟子。

無論是超凡的運動巨星卡里姆·阿卜杜拉·渣巴，以至世界搏擊冠軍喬·劉易斯，還是李小龍的弟子李愷、皮特·雅各（Pete Jacobs）、鮑伯·布里默、傑利·波提（Jerry Poteet）或史提夫·哥登（Steve Golden），他們的武術訓練及其相應補充訓練的核心課程，幾乎都一樣。

儘管李小龍也會對每一位弟子進行單獨的觀察和分析，判斷他們最需要改進哪些部分（並為他們制定合適的補充訓練方案），但是他針對每一

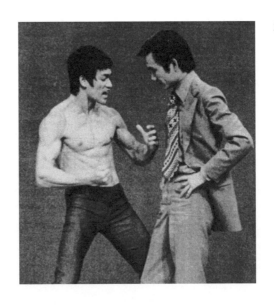

位弟子在武術或體能的不足之處所安排的補充訓練方案，來源都是相同的——那就是，來自於李小龍為自己設置並遵循的相應補充訓練計劃。

　　本章列出李小龍為其弟子設計的幾種日常訓練計劃，並指出每種計劃所針對訓練的基本身體部位。

踢拳（Kick-Boxing）日常訓練計劃

1. 路面訓練

慢跑（1分鐘）—衝刺（堅持）—步行（1分鐘），反覆訓練，盡可能多做幾組

2. 技能適應訓練

a. 踢拳擊影—3分鐘（1分鐘休息）（註：放鬆，動作盡可能精簡）

b. 踢拳擊影—3分鐘（1分鐘休息）（註：努力訓練—加大強度—注重速度／力量）

c. 跳繩—5分鐘（休息1分半鐘）（註：嘗試運用所有步法）

d. 重沙袋—3分鐘（1分鐘休息）（註：單一拳法加組合拳法）

e. 重沙袋—3分鐘（1分鐘休息）（註：單一踢法加組合踢法）

f. 輕沙袋—3分鐘（註：單項拳法加適應練習）

g. 踢拳擊影—2分鐘（註：放鬆）

柔韌性的補充練習

1. 體前屈

2. 跨步式伸展

3. 高踢

4. 側舉腿

5. 肘觸

6. 轉腰

7. 椅上交替劈叉

8. 坐前屈

9. 腿部伸展—正面、側面

10. 橋式伸展

1. 高踢和後腿伸展

2. 側舉腿

3. 體前屈

4. 肘觸

5. 轉腰

6. 椅上交替劈叉

7. 腿部伸展（正面、側面）

8. 坐前屈

9. 跨步式伸展

基本的綜合性力量訓練日常程序

1. 鎖定位置上舉

2. 起始位置上舉

3. 腳尖上舉

4. 上拉

5. 深蹲（馬步）上舉

6. 聳肩

7. 硬拉

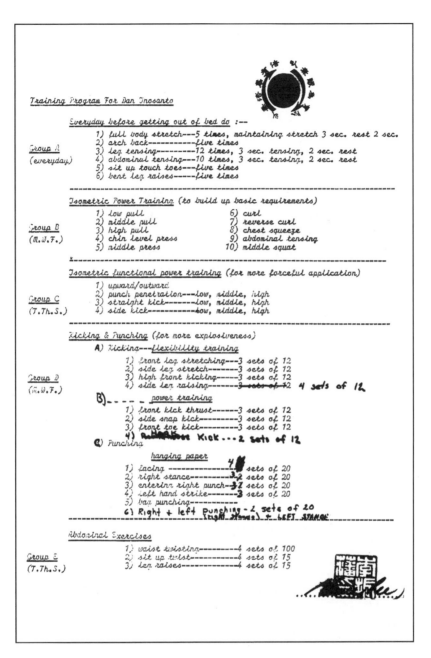

8. 四分之一半蹲上舉

1. 靜力鍛煉

 a. 鎖定位置上舉

 b. 起始位置上舉

 c. 腳尖上舉

d. 上拉

e. 深蹲（馬步）上舉

f. 聳肩

g. 硬拉

h. 四分之一半蹲上舉

2. 重度深蹲

深呼吸三次 —— 將盡可能多的空氣吸入肺部。第三次屏住呼吸並下蹲。盡可能用力並盡可能快地跳起來。當你快站直的時候，用力呼氣。運用較大的重量 —— 重複 12 到 20 次。

拳法

1. 直拳—三種範圍

2. 屈臂拳—三種範圍

踢法

1. 直踢—三種範圍

2. 鈎踢—三種範圍

3. 側踢—三種範圍

健身訓練的日常程序

序列 1	序列 2
a. 深蹲	a. 頸後擠壓
b. 仰臥推舉	b. 划船
c. 上提	c. 頸
d. 硬拉	d. 直立划船
e. 雙臂捲曲	e. 體側屈

前臂／握力訓練

做以下練習的時候，要保證能夠很好地抓住槓桿，能夠屈伸自如。若想取得更好的效果，可以在桿上纏繞一些東西讓其變厚。記住，認真訓練——使用你自己能夠接受的重量，避免受傷。

1. 反握彎舉—3 組，每組 10 次
2. 正握彎舉—3 組，每組 10 次
3. 反握彎舉—3 組，每組 10 次
4. 捲腕—3 組，每組一次上下繞
5. 槓桿式扭轉—3 組，每組 10 次

1. 反握彎舉
2. 屈肌彎舉

3. 伸肌彎舉

4. 捲腕

5. 槓桿式扭轉

1. 反握彎舉—3 組，每組 10 次

2. 屈肌腕彎舉（槓鈴或啞鈴）—3 組，每組 10 次

3. 伸肌腕彎舉（槓鈴或啞鈴）—3 組，每組 10 次

4. 捲腕—盡全力多做幾次

1. 反握彎舉—3 組，每組 10 次

2. 正握彎舉—3 組，每組 10 次

3. 反握彎舉—3 組，每組 10 次

4. 捲腕—3 組，每組一次上下繞

5. 槓桿式扭轉—3 組，每組 8 次

"喚醒" 的日常程序

每天在起牀之前可以做：

1. 全身伸展—5 次，每次伸展堅持 3 秒鐘，休息 2 秒鐘

2. 拱背—5 次

3. 繃緊腿部—12 次，每次繃緊堅持 3 秒鐘，休息 2 秒鐘

4. 繃緊腹部—10 次，每次繃緊堅持 3 秒鐘，休息 2 秒鐘

5. 仰臥起坐，觸摸腳趾頭—5 次

6. 腿屈伸—5 次

靜力性勁力訓練（增進基本需求）

週一、週三、週五

1. 低位拉

2. 中位拉

3. 高位拉

4. 下巴位擠壓

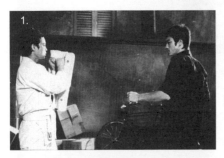 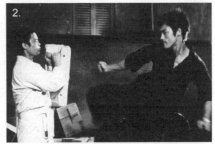

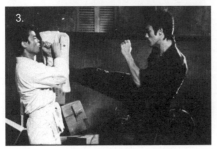 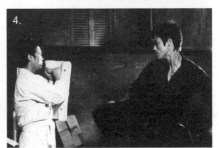

5. 中位擠壓

6. 捲曲

7. 反捲

8. 胸部擠壓

9. 繃緊腹部

10. 中位深蹲

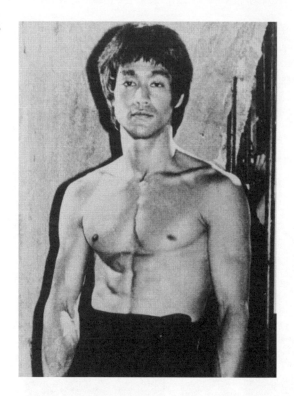

靜力性勁力功能訓練（為了更強而有力的應用）

週二、週四、週六

1. 向上／向外

2. 穿透性拳擊—低位、中位、高位

3. 直踢—低位、中位、高位

4. 側踢—低位、中位、高位

踢法和拳法訓練（為了更具爆炸性）

週一、週三、週五

踢法—柔韌性訓練

1. 正面腿伸展—3 組，每組 12 次

2. 側面腿伸展—3 組，每組 12 次

3. 高位前踢—3 組，每組 12 次

4. 側高舉腿—4 組，每組 12 次

勁力訓練

1. 前踹踢—3 組，每組 12 次

2. 快速側踢—3 組，每組 12 次

3. 前腳尖踢—3 組，每組 12 次

4. 鈎踢—2 組，每組 12 次

拳法練習

1. 面對面—4 組，每組 20 次

2. 右預備式—3 組，每組 20 次

3. 邁步右手拳擊—3 組，每組 20 次

4. 沙包拳法練習—3 組，每組 20 次

5. 右手和左手拳法—2 組，每組 20 次

（右預備式和左預備式）

週二、週四、週六

腹部

1. 轉腰—4 組，每組 100 次

2. 仰臥起坐扭轉—4 組，每組 15 次

3. 腿屈伸—4 組，每組 15 次

附錄一 關於李小龍的統計數據

身高：5 英尺 7.5 英寸（約 1.72 米）

體重：135 磅（約 61.2 公斤）（註：他在拍攝電影《龍爭虎鬥》期間，體重下降至 125 磅 [約 56.7 公斤]）

腰圍：最粗 30 英寸（約 76.2 厘米），最幼 26 英寸（約 66.04 厘米）

尺寸 [28]

身體部位

* 胸部（之前）：放鬆時 39 英寸（約 99.06 厘米）；擴展時 41.5 英寸（約 105.41 厘米）
* 胸部（之後）：放鬆時 43 英寸（約 109.22 厘米）；擴展時 44.25 英寸（約 112.4 厘米）
* 頸部（之前）：15.25 英寸（約 38.74 厘米）
* 頸部（之後）：15.5 英寸（約 39.37 厘米）
* 左肱二頭肌（之前）：13 英寸（約 33.02 厘米）
* 左肱二頭肌（之後）：13.75 英寸（約 34.93 厘米）
* 右肱二頭肌（之前）：13.5 英寸（約 34.29 厘米）
* 右肱二頭肌（之後）：14.25 英寸（約 36.2 厘米）
* 左前臂（之前）：11 英寸（約 27.94 厘米）
* 左前臂（之後）：11.75 英寸（約 29.85 厘米）
* 右前臂（之前）：11.75 英寸（約 29.85 厘米）
* 右前臂（之後）：12.25 英寸（約 31.12 厘米）
* 左手腕（之前）：6.25 英寸（約 15.88 厘米）
* 左手腕（之後）：6.75 英寸（約 17.15 厘米）

28　該數據採集自 1965 年，當時李小龍體重為 140 磅，約 63.49 公斤。——作者註

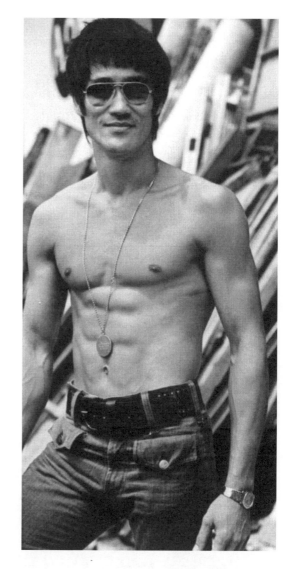

- 右手腕（之前）：6.5 英寸（約 16.51 厘米）
- 右手腕（之後）：6.875 英寸（約 17.46 厘米）
- 左大腿（之前）：21 英寸（約 53.34 厘米）
- 左大腿（之後）：22.5 英寸（約 57.15 厘米）
- 右大腿（之前）：21.25 英寸（約 53.98 厘米）
- 右大腿（之後）：22.5 英寸（約 57.15 厘米）
- 左小腿（之前）：12.25 英寸（約 31.12 厘米）
- 左小腿（之後）：12.875 英寸（約 32.7 厘米）
- 右小腿（之前）：12.5 英寸（約 31.75 厘米）
- 右小腿（之後）：13 英寸（約 33.02 厘米）

在拍攝電影《龍爭虎鬥》期間，李小龍的體重明顯下降：他的胸部尺寸減小至33.5英尺寸（約85.09厘米）（放鬆時）和38英寸（約96.52厘米）（擴展時），體重降至125磅（約56.7公斤），腰圍只有26英寸（約66.04厘米）。

附錄二　李小龍的 "肌肉訓練器"：馬西牌循環訓練器的回歸

　　李小龍直到 1973 年 7 月 20 日逝世前，堅持使用他的馬西牌循環訓練器（Marcy Circuit Trainer）。李小龍逝世後，他的遺孀蓮達‧李‧卡德韋爾發現，如果將這台機器從香港運回加利福尼亞的話，不僅非常的困難、昂貴，而且也沒必要，於是她將這台訓練器捐贈給了李小龍以前在九龍就讀的中學——喇沙書院。這樣，李小龍的馬西牌循環訓練器被存放在喇沙書院直至 1995 年。

　　當編寫這本書的時候，我跟喇沙書院取得了聯繫，希望他們能夠將蓮達可能同時捐給他們的、李小龍為使用這台訓練器制定的訓練計劃和我分享一下，或者，至少我希望他們能夠為這台機器拍張照片，供我在本書中使用。1995 年 5 月 1 日，喇沙書院的百德弟兄（Brother Patrick）回覆道："您所說的李小龍訓練材料，我們恐怕沒辦法給您提供任何幫助，但是訓

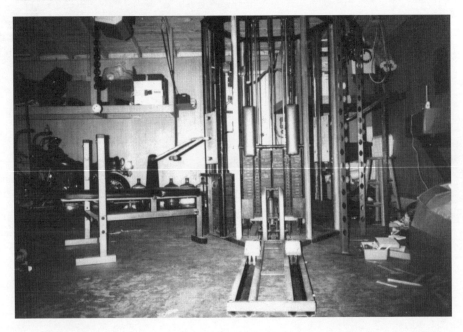

練器確實是在我們學校，不過，幾年前由於學校需要翻修重建，我們不得不把那台機器拆卸以騰出空間。所有拆卸下來的零件都保存在我們學校的倉庫裏……如果您需要任何幫助的話，隨時給我傳真或者電話。"

百德弟兄回覆的最後一段，似乎在邀請我傳真給他，而且，聽到這台對於李小龍具有重大意義的器材，竟被拆卸且躺於倉庫長達數年，我的心裏很不是滋味。我給百德弟兄寫了回信，告訴他當我聽説李小龍的訓練設備被拆卸的時候，感覺非常遺憾和難過。"如果你能夠將其重新組裝起來的話，"我在信中還寫道："可不可以給它拍張照呢？或者，如果你想把它賣掉，以騰出更多的儲存空間的話，請記得告訴我，我非常樂意購買它。"

然後，我生命中最美妙時刻來到了。有一天晚上我回到家，看到了百德弟兄回覆的傳真："無論我怎麼努力，都沒有辦法找到一張關於李小龍的照片或者圖片……而且現在既然這個訓練器材已經被拆卸掉了，我們隨時歡迎你將其拿走，我們不會收取任何費用。事實上，看到它在倉庫裏生銹也心生遺憾。如果我可以幫得上忙的話，請告訴我。"

他的回覆讓我驚訝——同時興奮！我立刻給蓮達·李·卡德韋爾致電告訴她這個消息，經過 22 年之後，李小龍的訓練器材終於要回家了！我相信蓮達聽到這個消息也會同樣興奮。同時，我覺得有義務讓她知道，雖然喇沙書院答應將這台機器給我，但是我始終認為它真正的主人是李小龍。儘管蓮達已經在 1973 年將它捐出去了，但如果她想把這台機器拿回

去的話，我依然有義務把原本屬於她的東西歸還。

蓮達也對這個消息很感興趣。她只問了我一個問題："約翰，你準備將它出售嗎？""不。"我回覆道——非常真誠地——"我只想將其重組，用它來進行訓練，然後再將其傳給我的後代。"我的回答看起來很令她滿意。"這樣的話，那就由你保管它吧！"蓮達說。我簡直欣喜若狂。

那時候，我並不知道這台機器的損耗情況（甚至有可能它已經完全損壞了），我也不知道要修復這些損耗需要多大的工作量。除此之外，還有一個更為關鍵的問題，是我得找到為這台"免費的"機器支付郵費的辦法。就像大多數作家所說，除非你的名字正好叫做約翰·葛里遜（John Grisham），否則你寫作賺的錢根本不值一提，我確實沒有多餘的閒錢來做這件事。

黃錦銘介入

這樣兩難的境地，困擾了我好幾個星期。正在這時，有一天晚上，我接到了我姐姐簡·洛夫斯特（Jane Loftus）的電話，她告訴我父親去世了，享年 85 歲，我們完全沒有預料他去世，我們都驚呆了。我回到加拿大參加父親的葬禮，在我不在家的時候，黃錦銘正好致電我家。他從我妻子那裏獲知我父親逝世的消息，並且詢問了我大概返家的時間。於是，我剛回到家不久，就接到了他的電話。黃錦銘可以說是我認識的人裏面，最真誠和最友善的一個，因此與他對話總是讓人覺得輕鬆而愉快。（同時我發現，這也幾乎是所有跟李小龍關係非常密切的那些人的一個共同特徵，比如木村武之、赫伯·傑克遜、丹·伊魯山度、李愷和黃錦銘，都是正直而誠實的人，具有高貴品質。）這天晚上，黃錦銘的聲音聽起來比平常嚴肅很多："約翰，很抱歉獲知關於你父親的消息，"他說道："我知道你的孩子也將出世（我的第三個小孩，布蘭登 [Brandon]），也知道你在做的其他事情，可以感受到你承受着多麼大的經濟壓力。"我覺得他說得對極了，我的狀況簡直就是"煎熬"，同時，我告訴他我很感激他的理解，請他不必擔心。"如果你不介意的話，我想來登門拜訪。"他說。

我當然不介意，剛剛處理完父親的喪事，我非常渴望能夠通過與其他人對話，讓我轉移失去父親的傷痛。讓我沒有意料到的是，黃錦銘那天晚

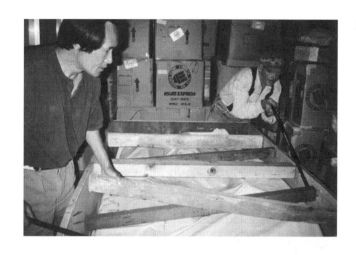

上的造訪，還有着其他特殊的目的。他遞給我一張支票，並且堅持讓我收下："我相信李小龍也非常希望你能夠保存那台訓練器，"他的語氣充滿了真誠："記得我跟李小龍在一起的時候，他也曾經遭遇經濟上的困難，那時候，我多想助他一臂之力啊，可是我卻無能為力，"他解釋道："現在我有點能力來幫助你，也是幫助李小龍了。我相信他肯定也很希望這台訓練器能夠重組並受到保護。不要着急還錢的問題。這是我自願的。我只是高興李小龍的馬西牌訓練器能夠回家了。"

當時的我，不知道該說甚麼。到現在也是。我以前從來沒有感受過這份好意與慷慨。那天晚上，我對黃錦銘有了更深的理解——同時亦更了解李小龍的擇友標準。我接受了他的支票，因為我也非常希望得到那台訓練器——同時也是出於對他的尊敬，我知道這是黃錦銘非常看重的東西。

龍之循環訓練器的回歸

幾個星期之後，1995 年 8 月 15 日晚上，遠洋航船"海風號"抵達舊金山港口，23 年前，這艘貨船曾經載着一個貨箱橫渡太平洋，如今它沿着相同的路線回來了。在我與美國海關進行清關之後，海關告訴我貨箱將於 1995 年 9 月 13 日晚上抵達我家門口。我立即打電話通知黃錦銘。然後黃錦銘又告訴了赫伯·傑克遜（當這台訓練器第一次橫渡太平洋到達香港的時候，黃錦銘和赫伯·傑克遜這兩個人正與李小龍一起）。9 月 13 日晚上 10 點，他們倆已經站在我家的車道上等着它回來了。

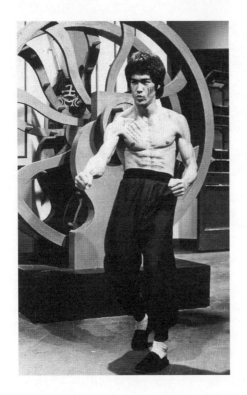

　　當大型的貨車最終抵達，打開車門的時候，我們大家都踴躍地湊上去幫忙卸貨。我們充滿了疑惑：它現在會是甚麼樣子？還會有用嗎？會不會已經嚴重生銹了？赫伯和黃錦銘開始專心致志地移開那些松木和夾板箱。赫伯已經 72 歲高齡了，但那天晚上比我們更勤奮，他把集裝箱上的釘子取出來，並移開那些塑料保護封皮。

　　當箱蓋最終打開的時候，我們大家都迫不及待湊上來，終於看到了那些曾經被組裝用來打造二十世紀最令人印象深刻的體形，而如今已被肢解的所有元件。的確，有些地方已經嚴重生銹，有些元件上的鉻和油漆甚至都已經掉下來了。但不管怎樣，這就是那台訓練器沒錯。我曾經在影片《李小龍的生與死》（Bruce Lee: The Man and the Legend），以及為紀念李小龍最後一部電影《死亡遊戲》上映而於 1978 年攝製的日本電視專題片中，看到過同一台訓練器（後者拍攝時由喇沙書院借出），於是，我憑着那些記憶簡單地檢查一下所有我能識別的元件。

　　訓練器上有一組滑輪的控制把手，據鮑伯・沃爾曾經告訴我，李小龍在為電影《龍爭虎鬥》進行訓練的時候，非常鍾愛這組把手；還有一個可分離出來用於抬膝的位置，其中一部分可以在《李小龍的生與死》中看

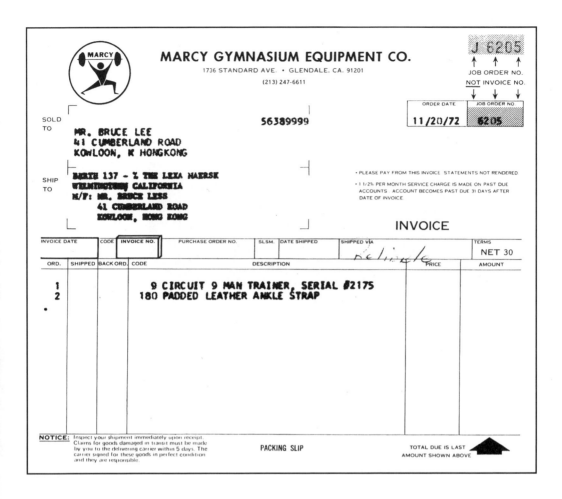

到；還有一個拉力練習的結構，李小龍用於鍛煉他巨大的背闊肌，鍛造了那無人能匹敵的"V"字體形。尤為重要的是，這個拉力練習結構上面，還黏貼着一個廠家的標誌，寫着"Marcy Circuit Trainer, Model CT-9-M"以及它的序列號"2175"——這些都證明了眼前這台訓練器是屬於李小龍的。馬西牌循環訓練器——李小龍的"肌肉訓練器"歷經 22 年的時光之後，終於回家了。

後記

在黃錦銘和赫伯·傑克遜的幫助下，我們成功地重組了李小龍的訓練器械。雖然，隨着時間流逝，這個訓練設備已經不復原貌，原本仰臥推舉的元件，及肩膀握舉的 140 磅標重也遺失了。除此之外（當然還有生鏽！），這台機器依然很完美。赫伯和我花了很長時間來去除鏽漬和脫落

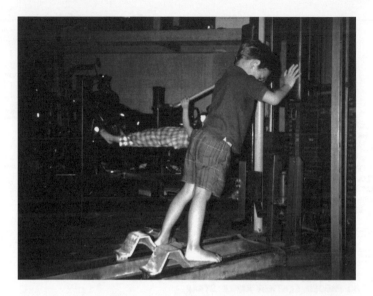

的油漆（當李小龍使用的時候並沒有塗上），重新上色，並且為滑輪加上潤滑油。

有時候我看着馬西牌循環訓練器，想像它當年安放於李小龍九龍塘的家中，李小龍在嘉禾電影公司完成一天的工作，筋疲力盡地回到家中，我覺得他不可能只匆匆走過拉力練習棒，而不去抓起它，坐下來做個十多次重複練習 —— 僅僅是為了減輕工作的壓力。

當我最終完成重組這台訓練器，我認為黃錦銘值得作為第一個運用它的人。我自此開始利用它來訓練，並已經擁有我人生中最好的訓煉經驗。我最真摯的期望，就是有一天，當一個優秀健身教練問我的子女為何能夠如此健康的時候，他們能夠回答：“因為我們每天都用李小龍的循環訓練器健身！”